디저트 선율로 그려내는 음악 이야기

# 뮤저트

디저트 선율로 그려내는 음악 이야기

# 뮤저트 Mussert

초판 1쇄 인쇄    2023년 4월 20일
초판 1쇄 발행    2023년 4월 20일
지은이      김현아
펴낸이      김종섭
펴낸곳      리음북스
디자인      유상희
그림        겨울 물고기
마케팅      조기웅, 신원철
주소        서울시 성동구 아차산로 7나길 18 성수에이펙센터 408호
전화        02-3141-6613  팩스  02-460-9360
등록        제2016-000026호
홈페이지    http://ireview.kr
이메일      joskee@ireview.kr

ISBN  978-89-94069-74-6 (03600)

디저트 선율로 그려내는 음악 이야기

# 뮤저트
## Mussert

김현아 지음

삶의 지혜를 여는 곳
리음북스

차례

# 머리말

    인생의 어느 지점에 다다르고 나면 한 번씩 뒤를 돌아보는 순간이 있다. 늦은 나이에 어린 학생들과 오디션을 보고, 남들은 은퇴를 생각할 나이에 모든 것을 버리고 미국 유학을 선택했다. 사실 선택이라기보다 필사적이었다고 밖에 말할 수 없다. 다른 선택이 없었으니까. 모든 것을 걸고 내던진 순간들의 의미는 결국 시간만이 말해준다. 무엇을 위해 그때 그러한 선택을 했던 건지. 가장 절망의 순간에 한줄기 희망의 빛이 되어 준 건 2017년에 발매한 내 첫 앨범이었다. 홍보를 위해 무작정 음악잡지사 네 군데에 보냈는데 가장 먼저 연락 온 곳이 월간리뷰였다. 그리고 김종섭 대표님의 인터뷰 제안이 있었고 김희영 기자와 첫 인터뷰를 하며 지난 시간들을 돌아보는 시간을 가졌다. 그 후 얼마 지나지 않아 김희영 기자에게서 피겨 스케이트와 클래식 음악에 관한 칼럼을 써줄 수 있는지 문의가 왔다. 내 생

애 처음 써보는 음악 칼럼이 나간 후 글이 너무 좋다며 연재 칼럼을 제안 받았다. 그러면서 가볍지만 강력했으면 좋겠다며 지어준 이름 〈뮤저트〉가 이 모든 것의 시작이었다.

마틴 슐레스케의 〈가문비나무의 노래〉란 책을 읽고 있다. 첫 번째 칼럼에 쓴 시벨리우스의 '가문비나무' 곡에 대해 알아보다가 같은 제목을 가진 바이올린 제작자 마틴 슐레스케의 저서를 발견하게 되었다. 언젠가 읽어봐야지 했는데 5년 만에 이 책을 마주하게 되었다. 책 머리말에 이런 구절이 있다.

'고대 그리스 사람들은 의미없이 그저 흘러가는 시간을 '크로노스(Chronos)'라 하고, 특별한 의미가 담긴 시간을 '카이로스(Kairos)'라 했습니다. 깨어 있음으로 현재에 충실한 삶은 카이로스가 무엇인지 아는 삶입니다. 카이로스는 생명으로 채워진 현재입니다.'

이제껏 살아왔던 모든 시간이 카이로스라고 말할 수는 없다. 오히려 카오스(Chaos 혼돈)의 시간이 더 많았을 것이다. 하지만 적어도 이 뮤저트를 위해 보냈던 시간만큼은 모두 카이로스였다고 자신할 수 있다. 힘든 시절 나를 붙잡아 주고 깨어있음으로 현재에 충실한 삶을 살게 해준 시간들이었기 때문이다.

제 음악인생의 터닝 포인트가 되었던 그 모든 시간과 함께한 〈뮤저트〉를 발간하기까지 수고하고 애써주신 모든 분들에게 감사드립니다. 책 출판을 위해 많은 애를 써주신 월간리뷰 김종섭 대표님, 뮤

저트란 멋진 이름을 지어주고 처음부터 끝까지 제 칼럼을 너무 사랑해주신 김희영 기자님, 오랜 인연으로 디저트처럼 달달한 추천의 글을 써주신 정애련 작곡가님, 한 인간이자 예술가에 대한 오랜 기간의 애정 어린 시선과 믿음이 담긴 글을 써주신 KCTV 윤용석 국장님, 힘들 때마다 늘 음악적인 도전을 통해 터닝 포인트를 만들게 이끌어주신 김준곤 선생님, 끝까지 믿고 지지해준 사랑하는 가족들, 쇼팽의 '빗방울 전주곡' 칼럼을 영어로 번역해준 오빠, 사랑스런 그림을 그려준 친구 박선형 작가, 그리고 귀한 자료들을 제공해주셔서 깊이 있고 특별한 번역칼럼에 도전할 수 있게 해주신 윈스턴 쵸이 교수님과 디저트 사진에 기꺼이 협조해주신 카페 대표님들, 특히 칼럼 연재 내내 뮤저트를 사랑하고 아껴주신 모든 월간리뷰 독자 분들에게 진심어린 감사의 마음 전합니다. 마지막으로, 카이로스로 채워진 이 모든 시간을 함께해준 사랑하는 신유선 양에게 이 책을 바칩니다.

<div align="right">

2023년 4월 21일
피아니스트 김현아

</div>

# 1

뮤저트에 담긴
나의 음악 이야기

# 시벨리우스 '가문비나무' & 초콜릿 브라우니

평소에도 단 것을 즐겨먹는 편이 아닌데 연습량이 많아져 힘이 들 때, 꼭 생각나는 디저트가 있다. 바로 초콜릿 브라우니. 압축적인 강한 질감의 카카오와 당분의 결합이 순간 에너지와 혈당을 끌어올려 준다.

몸이 왠지 뻐근하고 멍한 늦은 오후, 브라우니 한 입 베어 무니 갑자기 떠오르는 곡이 있다. 작년 이맘 첼로 독주회 때 우크라이나 첼리스트에게 해보자고 먼저 제안해 같이 연주한 곡인 얀 시벨리우스(Jean Sibelius)의 '가문비나무' (Granen).

가문비나무는 핀란드 작곡가 시벨리우스가 남긴 몇 곡 되지 않는 피아노 소품곡 중의 하나다. 'The Trees' 라고 이름 붙인 피아노를 위한 5개의 소품곡으로 '마가목이 꽃 필 때', '외로운 소나무', '사시나

무', '자작나무', '가문비나무'로 구성되어 있다.

그중 마지막 다섯 번째 곡인 '가문비나무'는 크리스마스트리 나무로 알려져 있으며 결이 곱고 진동이 매우 잘된다는 장점이 있어 현악기의 울림에 큰 영향을 미치는 악기의 앞판 등 주요 부위를 만들때 쓰이는 나무다. 마틴 슐레스케라는 현악기의 명장이 '가문비나무의 노래' 라는 책을 썼을 정도로 많은 음악가들에게 영감을 주는 나무이다.

온통 숲이 우거진 북유럽 핀란드의 정취와 나무 자체의 속성을 잘 살려 작곡한 시벨리우스의 가문비나무는 피아노 솔로곡이 오리지널이지만 작년 연주회에선 첼로와 피아노 편곡 버전으로 연주를 했다. 피아노 솔로 버전과는 또 다르게 첼로의 깊은 울림과 잘 어울려 사람의 감성에 깊게 파고든다.

'성실'과 '정직'이란 꽃말을 가진 나무답게 모진 추위와 바람에 굴하지 않고 굳건히 자신의 자리를 지켜내 울림 좋은 악기를 만들어내고 그 아름다운 소리로 사람들을 행복하게 만드는 데 자신을 바치는 존재.

음악가 역시 그런 존재가 아닐지 생각해본다. 자신이 만들어내는 음에 온 몸으로 부딪히며 살아낸 인생이 박히려면 그 시간까지 얼마나 많은 나이테를 휘감아야 할까?

오늘 같이 멜랑꼴리한 밤, 그윽한 커피 한 잔과 따뜻한 브라우니, 그리고 가문비나무의 진한 선율에 몸을 맡겨보자. 당신의 밤이 행복해질 것 같다.

시벨리우스 '가문비나무' - 피아노 랄프 고토니
'The Spruce' from J. Sibelius 5 Pieces, Op. 75 ⟨The Trees⟩ - Piano by Ralf Gothoni

# 거쉰 '안아 주고 싶은 당신' & 자몽에이드

사람은 누구나 사랑에 관한 잊지 못할 소중한 추억들을 가지고 있다. 그게 어떤 장소일 수도, 물건일 수도, 음악이나 때론 그 순간의 감정일 수도 있다. 그때의 강렬한 기억은 시간이 흘러 퇴색이 되어도 여전히 마음 한 편에 그리움으로 남아 곁을 맴돈다.

나의 첫사랑 같은 곡, 'Embraceable You'(안아 주고 싶은 당신)

반주자의 길만 평생 가겠다는 결심을 깨고 솔리스트로 내 첫 발을 내딛게 해준 건 도전적인 베토벤 소나타도, 거대한 협주곡도, 화려한 쇼팽도 아닌 겨우 3분 남짓에 지나지 않은 이 소박한 곡이었다. 거쉰 곡을 찾아 듣다가 우연히 제목에 이끌려 플레이를 눌렀는데 도

입부 시작하자마자 사랑에 빠져 버렸다. 가사만큼이나 매혹적인 선율의 이 곡은 꽤 오랫동안 나를 놓아주지 않았다. 그리고 지금도 여전히 내 마음 한구석에 그리움으로 자리잡고 있다.

'Embraceable You'는 1900년대 초 미국 음악의 아이콘으로 자리잡고 드물게 상업적 성공을 거두었던 작곡가 조지 거쉰과 작사가인 그의 형 아이라 거쉰이 1930년에 함께 만든 브로드웨이 뮤지컬 'Girl Crazy'에 나오는 사랑의 테마곡이다. 이 뮤지컬은 후에 오즈의 마법사로 17세에 스타덤에 오른 주디 갈랜드 주연의 뮤지컬 영화로도 제작되었다. 이 영화에서 그녀의 노래는 자연스러운 비브라토와 연결되는 포르타멘토의 라인들이 고혹적인 음색과 어울려 향수를 불러일으킨다. 이 외에도 프랑크 시나트라, 냇 킹 콜, 빌리 할리데이, 엘라 피츠제럴드 등 그 당시 많은 명 재즈 가수들이 이 곡을 리메이크해 불렀으며 지금까지 꾸준한 사랑을 받고 있다.

오늘 소개할 이 곡의 버전은 역시 미국의 작곡가이자 피아니스트인 얼 와일드(Earl Wild)의 피아노 솔로 편곡 버전이다. 그는 거쉰의 멜로디를 베이스로 사용하여 이 곡을 포함한 7개의 비르투오조 연습곡을 작곡하였다. 거쉰 특유의 감미롭고 달콤한 선율에 재즈 화성으로 색을 입히고 현란한 기교를 더해 클래식하게 편곡된 이 곡들은 매우 아름답고 연주 효과도 좋다. 클래식 공연장은 물론 다양한 무대에서의 활용이 가능해 피아니스트들이 사랑하는 레퍼토리 목록으로 올리기에 손색이 없다.

일 년 중 모든 사물이 가장 찬란하게 빛나는 오월, 루비 오렌지 빛깔의 달콤쌉싸름한 과육의 청량감이 넘치는 시원한 자몽에이드를 이 곡과 함께 콜라보 해보자. 누가 아는가? 사랑이 당신에게 찾아오는 마법 같은 일이 벌어질지. 그리운 이가 있다면 한번 이 노래로 주문을 외워보자. Come to baby, Come to baby do. 나에게로 와, 나에게로.

조지 거쉰 '안아 주고 싶은 당신' - 노래 주디 갈랜드
'Embraceable you' from J. Gershwin 〈Girl Crazy〉 - Sung by Judy Garland

뮤저트

# 차이코프스키 '어디로 가버렸는가, 내 젊음의 찬란한 날들은' & 비엔나커피

어디로, 어디로 가버렸는가,
내 젊음의 찬란한 날들은?

- 중략 -

젊은 시인의 기억일랑
유유한 레테 강이 삼켜 버리고,
세상은 나를 잊겠지.
허나 그대 아름다운 처녀여,
그대만은 때로 내 무덤에 찾아와
그 위에 눈물을 떨구며 생각해 주려는가,
그는 나를 사랑했다고,
폭풍 같은 삶의 슬픈 새벽을

오직 나에게만 바쳤노라고!

비엔나커피의 본래 이름은 아인슈페너(Einspänner)다. 일반적으로 비엔나커피라고 불리는 이유는 옛날 오스트리아 빈의 마부들이 종일 흔들거리는 마차를 몰면서 커피를 마시기 위해 고안한데서 유래되었기 때문이다. 아인슈페너는 세 가지 맛을 느낄 수 있는 음료다. 맨 위에 얹어진 휘핑크림의 차갑고 부드러운 단맛과 아래에 깔린 커피의 뜨거운 쓴맛, 그리고 시간이 지나면서 둘의 조화가 만들어내는 쌉싸름한 단맛까지. 인생도 그러하지 않은가.

달콤할 것만 같은 시간 속에 숨겨진 인생의 쓴맛. 하지만 시간만이 만들어줄 수 있는 연륜은 인생의 쌉싸름한 단맛을 즐기는 방법을 알려준다.

위 노래 가사는 차이코프스키가 러시아 시인인 푸시킨의 소설을 바탕으로 실롭스키와 함께 완성한 3막 오페라 '예브게니 오네긴'(Eugene Onegin) 중 2막 2장에서 렌스키가 부르는 테너 아리아다. 연적과 결투 직전, 죽음을 예감하며 마지막으로 불렀던 아리아로 이 곡은 몇 년전 반주자가 무대를 만드는 공연에서 골랐던 레퍼토리였다. 당시 그 무대에서 이 아리아를 러시아 바이올린 악파의

뮤저트

대부 레오폴트 아우어의 바이올린 편곡 버전으로 연주를 하려고 준비 중이었다. 그런데 공연을 얼마 남겨놓지 않고 예기치 못한 상황이 생겨 급하게 다른 바이올리니스트를 찾아야만 했다. 다행히 미국에서 갓 들어오신, 본 적도 없는 연세가 높은 바이올린 선생님이 대신 해주시기로 하셨다. 첫 리허설 날, 급박한 상황에 무례하게도 내가 원하는 곡으로 해달라고 부탁하며 내민 악보를 보시더니 "바이올린 레퍼토리는 많이 알고 있다고 생각했는데 이건 제가 모르는 곡이네요"라고 말씀하셨다. 그런데 작곡가와 편곡자 이름을 보시더니 반색했다.

"오, 레오폴트 아우어는 차이코프스키가 바이올린 콘체르토를 헌정한 사람이에요. 그리고 그 분은 저의 선생님의 선생님이세요."

순간 정신이 아득해졌다. 뒤늦게야 그 분이 말로만 듣던 나탄 밀스타인 제자인 걸 알았다. 이런 에피소드 덕분에 이 곡은 나에게 잊을 수 없는 추억의 곡이 되었다.

음악은 그 자체로도 아름답지만 추억과 함께할 때 더욱 특별해지는 것이 아닐까. 6월이면 늘 이 곡이 생각난다. 소중한 추억과 함께.

차이코프스키 '어디로 가버렸는가, 내 젊음의 찬란한 날들은'
'Kuda, kuda, vi udalilis' from Tchaikovsky opera ⟨Eugene Onegin⟩ – Sung by Fritz Wunderlich

# 정애련 '녹턴' & 콜드브루 티라미수

나는 작은 것을 사랑한다. 작고 소박한 것들 속에 담긴 사랑스러움과 친밀감이 좋다.

제주 시내에서 조금 떨어진 곳에 아주 아담하고 정겨운 숲속의 집 같은 갤러리가 있다. 아담한 내부 공간에 베이비 그랜드 피아노가 하나 있어 가끔 거기서 공연이 열린다. 관객석 뒤쪽 전면이 유리창으로 되어 있어 아름다운 바깥 정원의 풍경이 그대로 시야에 들어온다. 돌 틈새를 비집고 들어가 뿌리를 내려 솔방울까지 키워낸 생명력 강한 작은 소나무부터 시간이 흐르면 검게 변한다는 크고 작은 제주 돌덩이들, 그 사이로 예쁜 진홍 얼굴 자랑이라도 하듯 내밀고 있는 영산홍과 정원 군데군데 박혀있는 예스런 옹기 항아리까지 제주만의 독특함이 살아있는 소박하지만 아름다운 정원이다.

뮤저트

거기다 시원한 제주 바람이라도
부는 날이면 이보다 더 힐링이 되
는 곳이 있을까 싶게 만드는 그 곳
은 내가 평생 처음으로 피아노 독
주회를 열었던 소중한 추억의 장
소이다.

그 곳에서 두 번째 독주회 마지
막 곡으로 가곡 작곡가 정애련의 '녹턴' 을 연주했다. 'Notturno in
Ascoli' (아스콜리의 야상곡)는 정애련 작곡가의 유일한 피아노 솔로
곡이다.

작곡가가 유학시절에 머물렀던 이탈리아에 있는 오래된 도시의 저
녁 풍경을 그린 매우 아름다운 곡이다. 이 곡을 연주한 공연 날의 광
경이 문득 떠오른다. 해 넘어가는 어스름한 저녁 시간, 앞선 쇼팽의
작품들이 끝나고 마지막으로 이 곡이 하나 남겨져 있다. 그리고 객
석엔 자신의 작품 한 곡을 듣기 위해 비행기까지 타고 와서 눈뜨고
지켜보고 있는 작곡가가 앉아 있다. 연주자 입장에선 부담스럽다.
그럴수록 잘 치려고 욕심을 부리면 안된다고 경험이 귓속말로 얘기
해준다. 하지만 사실, 욕심낼 힘조차 없다. 마치 무아지경의 상태처
럼 그저 마음을 비우고 음악을 따라 가야 한다는 마음뿐.

공연이 끝난 후 그저 편안하게 연주했다는 기쁨에 기분이 좋았던
나는 도리어 어리둥절할 정도로 감사하고도 특별한 작곡가의 독백
같은 리뷰를 읽고 이런 생각이 들었다. 이런 특별한 공간의 효과와

연주자의 그 순간의 컨디션, 듣는 이의 컨디션과 감정 상태, 거기다 알 수 없는 알파와 오메가의 우연이 더해지면 순간 누군가에게는 시공간을 초월하는 마법이 펼쳐지기도 한다는 것을.

"… 그녀의 녹턴은 많이 좋았다. 곡을 쓰게 되었던 그 날로 날 데려갔으며 그 날의 모든 것이 그려졌다. 마침 녹턴연주를 시작하는 참, 그때의 하늘과 비슷한 하늘빛이 세상을 감쌌고 난 이내 피아노를 등지고 큰 창 너머의 하늘을 바라보며 연주를 들었다. 어느 연주회장에서 그럴 수 있을까? 해가 넘어갈 때쯤의 푸르스름한 빛이 수은등과 오버랩되는 시간을 그렸던 녹턴이 거기 있었고 그렇게 따스한 빛 속에 마주한 사람들의 이야기소리가 들려 왔고 약간의 차갑지만 청량한 바람도 느껴지고 이 모든 것이 무언의 행복으로, 나만이 느낄 수 있는 특별함으로 다가왔던 그 날이 그 곳에서 다시 펼쳐졌다. 그리움의 녹턴… 잊고 살았던 지난날의 그 어디쯤에 서게 되었을 때 다시 느낄 수 있어 행복한 그리움으로 가슴은 촉촉해지고 눈시울은 뜨거워지고. 잊지 않았구나~ 하며 설렘으로 그 곳을 회상했던 시간, 길지 않았지만 충분히 행복했던 시간이었다."

(작곡가 정애련의 공연 리뷰 중 일부 발췌)

이탈리아의 대표적인 디저트 티라미수는 이탈리아어 Tirare(끌어당기다) + Mi(나를) + Su(위로)의 합성어로 '나를 끌어 올린다'라는 뜻이다. 한창 여름이 무르익어가는 7월, 독특한 콜드브루 커피향이

마스카르포네 치즈를 감싸는 시원한 티라미수를 입에 한 입 넣고 잠시 눈을 감아보자. 어디선가 불어오는 청량한 바람 같은 그 오묘한 맛이 내 기억 저편 어딘가에 자리잡고 있는 그 곳으로 나를 끌고 가주길 바래보며...

정애련의 '녹턴'
Notturno in Ascoli - composition and piano by Aelyun Jung

# 알마 도이처 '신데렐라' & 딸기 크루아상

## 오페라 신데렐라

신데렐라는 재능 있는 작곡가다. 그리고 왕자는 시인. 그녀의 계모는 오페라 극장 감독이고, 두 언니는 재능 없는 디바. 신데렐라는 우연히 그녀를 사로잡는 시 한 편을 발견하고 거기다 멜로디를 입힌다. 그게 그 나라 왕자가 쓴 시인 줄도 모르고. 왕자는 유리구두가 아닌 그 멜로디의 여인을 찾으러 온 나라를 뒤지는데...

얼핏 들으면 신데렐라 스토리와 비슷한데, 뭔가 이상하다. 신데렐라가 작곡가?

이 스토리는 11살의 나이에 오페라를 작곡해 전 세계의 주목을 받고 있는 영국 태생 어린 소녀 작곡가 알마 도이처의 오페라 '신데렐

라'의 스토리 버전이다.

2살 때 피아노, 3살 때 바이올린, 4살 때 작곡을 시작한 이 소녀는 6살 때 첫 피아노 소나타를 작곡하고 7살 때 10분 분량의 단막 오페라 'The Sweeper of Dreams', 9살 때 바이올린 콘체르토, 그리고 10살에 한 시간 반 분량의 그녀의 첫 풀 버전 오페라인 '신데렐라'를 작곡한다. 2015년에 실내악 버전으로 이스라엘에서 초연하고, 2016년 12월에 주빈 메타의 후원 아래 오스트리아 빈에서 2시간짜리 풀 버전으로 공연하였다. 그리고 2017년 말, 미국 캘리포니아의 오페라 산 호세(Opera San José)에 의해 풀 챔버 오케스트라로 재편성된 새로운 버전의 오페라를 미국 초연으로 올렸다. 올해 그녀는 13살이 되었다.

## '리틀 모차르트', '모차르트의 누이 난네르의 환생'으로 불리는 알마 도이쳐

이스라엘 언어학자이자 아마추어 플루티스트인 아버지와 영국 출신 어머니 사이에서 태어난 알마는 세 살 무렵 그녀의 어머니가 우연히 틀어준 리하르트 슈트라우스의 '자장가'(Wiegenlied) 선율에 매혹되어 자신의 멜로디를 즉흥연주로 만들기 시작했다. 영어와 히브리어를 자유로이 구사하는 그녀는 자신의 오페라를 초연하는 나라마다 그 나라의 언어로 번역해 공연한다. 이 어린 천재는 자신의 모습을 오페라에 투영시키고 사람들로 하여금 자신의 멜로디를 기억

1 뮤저트에 담긴 나의 음악 이야기

하게 만드는 방법을 본능으로 안다. 그녀의 아름다운 오페라 선율들은 바이올린 콘체르토 2악장 로망스에서도, 피아노 트리오 곡 속에서도 들을 수 있다. 옛 클래식 작곡가들이 그랬던 것처럼.

 티비도 스마트폰도 인터넷도 전혀 하지 않고 늘 책을 가까이하는 그녀이다. 영감을 준다는 마법의 줄넘기를 빙빙 돌리며 정원을 산책하다보면 새로운 멜로디나 아이디어가 떠오른다는 알마에게 음악은 친구이고, 무대는 그녀의 놀이터다. 자신의 바이올린 콘체르토 3악장의 흥겨운 리듬이 나오면 그녀는 마치 놀이동산에라도 와있는 듯 너무 신나보인다. 무대의 긴장감 같은 건 애초에 존재해 보이지도 않는다. 앨런 옌톱(BBC Creative Director)에게 4개의 음을 아무거나 뽑게 하고 그 음을 베이스로 천연덕스럽게 즉흥 연주를 펼치는 알마. 사랑스런 여동생과 함께 이중주를 하려고 만든 바이올린 듀오곡을 켜는 둘의 모습은 정말 사랑스럽기 그지없다.

 "어떻게 곡을 쓰냐구요? 그냥 머릿속에서 멜로디가 튀어나와요." 모차르트나 할 법한 대답을 하는 그녀. 그녀의 음악은 얼핏 들으면 모차르트, 하이든을 떠올리지만 흐르는 동안 음악은 갑자기 슈베르트의 그림자가 지나가고 슈만이 오버랩되기도 하며 어떨 때는 전혀 알 수 없는 새로움으로 가득 차 있기도 하다.

 왜 음악은 아름다워야 하는가. 리하르트 슈트라우스처럼 아름다운 멜로디를 쓰고 싶다는 알마. 이 천진한 어린 음악가는 사람들은 아

름다운 음악을 듣기 위해 공연장에 모이며 음악은 사람들의 마음을 건드려 얼굴에 미소를 짓게 만들고, 울게 만들고, 때론 춤을 추고 싶게 만든다고 생각한다. 아름다운 음악이 세상을 좀 더 나은 곳으로 만들어 준다고 믿는다.

그래서일까? 이 한없이 투명한 영혼의 중독성 강한 아름다운 멜로디를 듣고 있자면 새삼 음악이 주는 힘이 얼마나 강력할 수 있는지 깨닫게 된다.

## 크루아상 Croissant

서울에 공연 리허설을 하러 갔다 지인 바이올리니스트와 함께 한 카페에서 먹었던 디저트가 생각이 난다. 큼직하고 바삭하게 보이는 크루아상을 반 잘라 안에 딸기와 크림으로 채워 넣었는데 비주얼과 맛이 아주 일품이었다. 그런데 문득 크루아상의 어원이 궁금해졌다.

크루아상 Croissant 은 프랑스어로 '초승달' 이란 뜻이다. 영어로는 Crescent, 라틴어 Crescer(자라다, 성장하다)에서 파생되었으며 음악 용어 Crescendo(점점 크게)와 같은 어원을 갖는다.

초승달에서 보름달이 되기까지는 시간이 요구된다. 크레셴도가 작은 소리에서 큰 소리로 변하기까지 시간을 요구하듯이. 아직 초승달인 알마의 놀라운 음악이 점점 성숙해져 모차르트를 넘어 이 시대의 알마로, 많은 사람들에게 기쁨이 되는 음악가로 성장하길 바란다.

그리고 언젠가 한국에서 그녀의 작품을 만날 기회가 있길 고대해 본다. 그녀의 영상에 달린 인상적인 댓글 하나를 소개하며 글을 맺는다.

- 진심으로 우리는 천재를 가졌다. 세상의 모든 군대들은 위험한 핵무기를 내려놓고 이러한 힘(음악이 주는 강력한 힘)을 재발견해 보길 바란다. 사랑과 존경을 담아 캐나다에서 -

- Here we have a genius with a heart. I wish the armies of the world would lay down their weapons and rediscover this kind of power. Love and respect from Canada -

알마 도이처 오페라 '신데렐라' 중 3막
Act III from Alma Deutscher opera 〈Cinderella〉

뮤저트

# 쇼팽 '빗방울 전주곡' & 로즈마리 허브티

건반에서 A플랫(A♭)과 G샵(G♯)은 같은 건을 누른다. 두 음의 차이는 뭘까?

쇼팽의 빗방울 전주곡에 처음부터 끝까지 일관되게 들려오는 음이 있다. 바로 A♭(G♯).

연인 상드가 외출을 하자 하늘이 어두워지며 갑자기 비가 쏟아진다. 홀로 남겨진 쇼팽. 창가에 빗방울이 툭툭 떨어지기 시작한다. 그의 귀에는 그 소리가 A♭음으로 들려온다. 빗소리로 평온해진 그의 마음에 아름다운 선율이 흘러나오기 시작한다. 어느덧 피아노 앞에 앉은 쇼팽, 빗방울을 연주하기 시작한다. 곧 그녀가 돌아오겠지. 하지만...

빗방울처럼 떨어지던 $A^b$음이 어느 순간 어두운 분위기를 타며 $G^\#$음으로 바뀐다. 건반은 바뀌지 않는다. 그 음을 누르던 왼손이 오른손으로 바뀔 뿐이다. 돌아오지 않는 그녀를 기다리는 그의 마음이 점점 어두워진다. 두려워진다. 그녀가 돌아오지 않는다면? (당시 쇼팽은 폐결핵에 걸려 마요르카 섬에서 요양 중이었다.) 그의 두렵고 애타는 심정이 왼손 저음의 비탄한 화성의 멜로디를 타고 흐르기 시작한다. 무심하게 반복되는 오른손의 $G^\#$음은 그의 어두운 가슴의 고동소리다. 시간이 흐르며 그의 가슴이 점점 뛰기 시작한다. $G^\#$음이 어느 순간 옥타브로 변해 거세어진다. 점점 광폭하게 터질 것처럼 요동을 치더니 잠시 누그러든다. 그러자 이번엔 슬픔이 파도처럼 밀려온다. 괜찮다고 스스로를 위로해 보지만 잠시뿐, 슬픔은 더 큰 파도가 되어 몰려와 마음을 헤집는다. 온갖 상념으로 감정의 파장선을 혼란스럽게 마구 그어대던 마음이 결국 지쳤는지 이내 평온을 찾아가기 시작한다. 아, 발자국 소리. 순간 $G^\#$의 고동소리가 다시 $A^b$의 물방울로 변한다. 상드가 돌아왔다. 비가 멈췄다.

쇼팽의 〈24개의 전주곡〉은 바흐의 〈평균율 클라비어 곡집〉에 대한 오마쥬(Hommage)이다. 그는 12개의 장조곡과 12개의 단조곡을 정교한 계산하에 배치시켜 24개의 전주곡을 완성했다. 그중에서 15번째 곡인 '빗방울 전주곡'은 쇼팽이 요양차 머물렀던 마요르카 섬에서 외출한 그의 연인 조르주 상드를 기다리다 창밖에 내리는 비를 보며 썼다는 일화가 있다.

뮤저트

섬세한 감성의 쇼팽의 손끝에서 떨어지는 A♭ 물방울들... 애타는
가슴의 G♯ 고동소리.

가을비 내리는 9월의 어느 여유로운 오후, 쇼팽의 촉촉한 선율에
따뜻한 로즈마리 허브티 한 잔은 어떨까?

로즈마리(Rosemary)는 라틴어로 Ros(이슬, 눈물)와 Marinus(바다)
의 합성어이다. '바다의 이슬' 또는 '바다의 눈물'이란 뜻이며 꽃말
은 '나를 생각해요'.

쇼팽 '빗방울 전주곡' - 피아노 프리드리히 굴다
No. 15 'Raindrop' from F. Chopin Prelude Op. 28 - Piano by Friedrich Gulda

# 모차르트 '피아노 소나타 K. 331' & 무지개 롤 케이크

음악은 인생의 변주곡과 같다. '나' 라는 테마는 변하지 않지만 삶의 여러 굴곡진 요소들이 인생에 변화를 가져온다. 태초의 순수함을 가지고 태어난 첫 주제, 그리고 이어지는 6개의 바리에이션. 땅에 발을 딛고 일어나 한걸음씩 떼며 나를 둘러싼 모든 것이 재밌고 궁금하기만 한 호기심 많은 어린 시절을 떠올리는 첫 변주, 꿈을 향한 젊은 활기로 가득한 셋잇단음표와 트릴 변주, 갑작스레 찾아오는 애잔한 슬픔의 마이너 변주, 마음이 맞는 친구와 어깨동무라도 하는 듯한 3도 화음 변주, 고단한 삶속에서 마치 안식처를 발견한 듯 평화롭고 아름다운 아다지오 변주, 마지막으로 열정에 찬 희망의 알레그로 변주...

좌절을 툭툭 털고 일어나 다시 시작해 보자는 마음이 들었을 때 너

무나 하고 싶었던 곡은 모차르트 작품이었다. 그 한없이 투명한 음들로 사람의 마음을 정화시켜주는 모차르트 음악은 새로운 힘과 강한 위로를 건네준다. 그리고 마치 나에게 이렇게 속삭이는 듯하다. '아무리 힘들어도 웃는 것을 잊지마. 네 스스로에게, 그리고 네 주변 사람들에게 힘이 되어 주고 그들을 행복하게 만드는 건 너의 그 환한 미소니까. 아, 그리고 한가지 더, 가끔씩 유머를 발휘하는 것도 잊어선 안 돼. 날카로운 시선을 둥그렇게 만들어 주는 특효약이지. 자 그럼 이제 마음을 열고 마음껏 웃어봐. 네가 사랑하는 사람들을 향해.'

3악장 터키 행진곡으로 유명한 이 모차르트 피아노 소나타 K. 331은 1악장이 변주곡 형식으로 쓰여졌다. 공연을 위해 이 곡을 연습하던 중 모차르트 특유의 맑고 순수한 선율의 테마와 다양한 바리에이션이 마치 인생의 변주처럼 느껴졌다. '나'라는 테마와 '인생'의 여섯 바리에이션. 마치 일곱 빛깔 무지개를 말아놓은 것 같은 무지개 롤 케이크(Rainbow Roll Cake)처럼 형형색색의 다채로운 인생이 음을 통해 펼쳐진다. 음악과 인생은 다르지 않다고 생각한다. 자신이 온 몸으로 사랑하고 살아낸 인생이 음악 안에 온전히 스며들어 음악 그 이상의 무언가가 듣는 이에게 전해지길 소망한다. 또한 무지개처럼 조화로운 세상을 꿈꿔 본다.

모차르트 피아노 소나타 K. 331- 피아노 알프레드 브렌델
Piano Sonata in A major, K. 331 - Piano by Alfred Brendel

# 슈베르트 '세레나데' & 얼 그레이 홍차 라떼

19세기 영국 수상이었던 그레이 백작의 이름에서 유래된 얼 그레이는 중국차에 베르가못이란 열매의 향을 입힌 차를 말한다. 베르가못(Bergamot)은 녹색이었다가 익으면 노란색이 되는 작은 배 모양의 열매가 열리는 감귤류 나무로 은은하고 리프레쉬한 오렌지나 레몬 향기와 비슷한데 플로럴한 향기가 좀 더 진한 것이 특색이다. 베르가못의 명칭은 북부 이탈리아의 베르가노(Bergano)라는 도시 이름에서 기원한 것으로 추정되며 베르가노는 베르가못 오일이 처음 생산되고 팔린 곳이다.(Bee Balm이란 정원 허브도 베르가못이란 동명의 이름을 갖고 있지만 이 둘은 다른 것이다.)

마음을 진정시키고 사랑에 대한 에너지와 행복감을 느끼게 하는 효능까지 갖추고 있어 치료제와 향수의 원료로도 각광받는 베르가못은 독특한 꽃말을 가지고 있다. '감수성이 풍부함'.

뮤저트

짧은 미니 콘서트를 부탁받고 해 넘어가는 가을 저녁에 가장 잘 어울리는 곡이 뭐가 있을까? 고민하다 결국 첫 번째로 선택한 곡은 슈베르트의 '세레나데'(Ständchen).

세레나데(Serenade)는 '소야곡'(小夜曲)이란 뜻으로 〈저녁 음악〉이라고도 불리며 통상적으로 밤에 연인의 창가에서 부르는 사랑 노래란 뜻으로 알려져 있다. 슈베르트가 죽기 마지막 해에 작곡한 연가곡 '백조의 노래'(Schwanengesang) 중에 나오는 가곡으로 그의 첫사랑이자 살아 생전 가장 사랑한 여인 테레제 그로프(Therese Grob)와의 이루지 못한 사랑에 낙심한 슈베르트의 애절한 심정을 루트비히 렐슈타프(Ludwig Rellstab)의 언어를 빌어 표현한 곡이다.

나의 노랫소리가 어둠 속에서
그대에게 나지막하게 간청합니다.
그대여, 고요한 숲속으로,
나의 연인이여, 나에게로 와주오!
잔 수풀 가지들은 달빛 속에서
속삭이며 살랑거리네요...

슈베르트 세레나데의 첫 소절 피아노 반주에서 스타카토로 표현된 단조 음형이 마치 서글픈 그의 눈물과 닮았다. 사랑에 가슴 아픈 그의 두 눈에서 뚝. 뚝. 떨어지는 눈물.

애절한 노래 가락 한 소절마다 마치 이루지 못할 사랑을 예견이라

도 하듯 구슬픈 메아리처럼 피아노가 되받는다. 부점 음형의 노래와 반주의 릴레이 진행이 그녀에게 달려가고픈 그의 격정적인 심정을 표현한다. 그리고 마치 그의 마음을 달래주려는 듯 노래 여운을 뒤로 하고 홀로 흐르는 피아노의 애잔한 선율.

중국 고사성어에 '酒香百里(주향백리) 花香千里(화향천리) 人香萬里(인향만리)'란 말이 있다. 잘 익은 술의 향기는 백리를 가고, 향기로운 꽃내음은 천리를 가고, 인품이 훌륭한 사람의 향기는 만리를 간다는 뜻이다. 그렇다면 좋은 음악의 향기는 몇 리를 갈까?
낙엽 밟는 소리에도 눈물이 날 것만 같은 11월의 쌀쌀한 어느 가을밤. 얼 그레이 홍차 라떼의 향기가 천리를 돌아 다시 내 코끝을 스치고 지나간다.

슈베르트 '세레나데' - 노래 디트리히 피셔 디스카우, 피아노 제럴드 무어
'Ständchen' from F. Schubert 〈Schwanengesang〉
- Sung by Dietrich Fischer-Dieskau, Piano by Gerald Moore

뮤저트 📀

# 리하르트 슈트라우스 '내일'
## & 블루벨벳 싸우어크림 케이크

고민이 해결이 안 될 때면 늘 주문처럼 외는 말이 있다.

'내일 생각하자.'

컴퓨터가 보급되기 전 오직 책을 읽는 행위만이 지적 만족을 얻을 수 있는 유일한 것이었던 시절, 〈바람과 함께 사라지다〉라는 미국 여류 작가 마가렛 미첼의 상, 중, 하 합쳐 천 페이지가 넘는 번역서를 단숨에 읽은 기억이 있다. 비비안 리와 클라크 게이블 주연의 영화로 더욱 유명해진 이 소설은 미국의 남북전쟁을 배경으로 펼쳐진 장편 소설이다. 주인공인 스칼렛 오하라는 전쟁의 폐허 속에서도 자신이 만든 허상의 사랑만을 좇다 뒤늦게야 진실한 사랑이 누군지 깨닫고 고백을 하나 그는 떠나가 버린다. 그 순간 스칼렛은 소설의 마지막 문장이자 백미인 이 말을 남긴다.

'내일은 내일의 태양이 떠오른다.'(Tomorrow is another day)

후기 낭만주의 대표적인 작곡가 리하르트 슈트라우스(R. Strauss)의 'Morgen'(내일)은 서정적 아름다움의 극치를 보여주는 그의 대표작으로 1894년 소프라노 파울리네 드 아나(Pauline de Ahna)와 결혼하면서 선물로 그녀에게 헌정한 네 개의 가곡(4 Lieder, Op.27) 중 마지막 곡이다. 스코틀랜드 출신 독일 작가 존 맥케이(John Mackay)의 시에 곡을 붙였다.

내일 태양이 다시 빛날 것이다
그리고 내가 가는 길 위에서
태양을 호흡하는 땅의 한 가운데서
우리, 행복한 우리를,
내일은 다시 결합시켜 주리라

그리고 넓고 파도가 푸른 해안으로
우리는 조용히 천천히 내려가
말없이 서로의 눈을 바라보리라
그러면 우리 위에 조용한 행복의 침묵이 내려오리라

Und morgen wird die Sonne wieder scheinen…
Und(그리고)라는 접속사로 노래가 시작된다. 슈트라우스는 노래 전 길고 명상적인 아름다운 전주로 음악을 풀어나갔고, 그 음이 언어와 손을 잡는 순간 시작되는 첫 단어가 Und(그리고)이다. 소박하

게 나열된 몇 안 되는 음표들을 느린 템포로 끌어가며 오늘과 내일이라는 시간의 연결고리를 끝없이 이어간다. 성악과 피아노 반주로 만든 구성을 후에 오케스트라와 솔로 바이올린, 성악을 위한 버전으로 편곡해 오리지널과는 또 다른 느낌을 만들어 냈다.

이 노래가 특이한 건 주선율처럼 느껴지는 선율미 강한 멜로디를 반주에 쓰고 노래는 마치 레치타티보처럼 가사를 속삭이듯이 낭독하며 노래하는 것처럼 썼다는 것이다. 마치 서로 다른 노래를 부르기라도 하듯이. 두 개의 다른 언어로 사랑을 고백하는 듯한 묘한 조화가 극한의 고요와 아름다움을 창출해내 우리를 심오한 음악의 세계로 이끈다.

뮤저트 5번째 글에서 알마와 콜라보한 딸기 크루아상을 사줬던 절친 바이올리니스트가 저녁 식사 후 특별한 디저트를 사준다며 데려간 곳에서 어려운 이름을 가진 디저트 케이크를 하나 주문했다. 주문하고 한참을 기다리니 드디어 케이크가 등장했다, 와! 마치 12월의 첫눈 같은 눈가루가 주변까지 가득 뿌려진 하얀 케이크였다. 감탄하며 한참을 바라보니 문득 궁금해진다. 도대체 저 안에는 뭐가 들어 있을까? 안이 어떻게 생겼는지 잘라보기 전에는 알 수가 없다. 보통 디저트는

이름으로 주재료를 쉽게 아는데 이름도 너무 어렵다. 블루벨벳 싸우어크림 케이크.

호기심에 가득차 케이크를 잘라 보았다. 커팅하자마자 안에 잔뜩 들어있던 동글동글 생 블루베리가 떼굴떼굴 굴러 떨어진다. 커팅된 케이크시트 색깔이 초록? 다크 그린에 가까운 케이크시트에 블루베리를 얹어서 크림을 발라 먹었더니 오... 이 신선한 조합. 쫀득하고 시큼한 크림과 부드러운 스펀지 케이크, 거기에 블루베리 특유의 맛이 더해져 묘한 조화를 이루는 이 디저트 케이크는 먹는 순간 기분을 부드럽고 생기 있게 만들어준다. 슈트라우스의 모르겐과 닮았다. 이 케이크의 삼중주처럼... 스펀지 케이크의 부드러운 오케스트라와 블루베리 같은 노래, 이 둘과 케미를 이루며 입안에서 조화를 만들어내는 싸우어크림 바이올린.

독일어에서 Morgen은 아침이고 morgen은 내일이다. 첫 알파벳이 대문자냐 소문자냐에 따라 뜻이 달라진다. 한끗 차이로 다른 단어지만 어떤 의미에선 같은 뉘앙스를 가지고 있는 건 아닐까? 내일의 일은 아무도 알 수가 없다. 잘라보기 전에 뭐가 들었는지 알 수 없는 저 블루벨벳 싸우어크림 케이크처럼. 그 안에는 그저 내일을 향한 오늘의 바람과 소망과 꿈이 있을 뿐이다.

오늘의 꿈과 소망이 내일을 만든다. 오늘은 내일을 꿈꾸고 내일은 오늘로 완성된다. 하지만 무엇보다 중요한 건, 살아 숨쉬는 지금, 이 순간이 가장 소중하다.

뮤저트 ☕

오늘의 소망으로 내일을 만들어가며 살았던 올 한해. 특별했던 2018년에게 작별 인사를 건넨다. 오늘도 변함없이 내일의 태양을 꿈꾸는 하루가 되길 소망해 보며... Adieu, 2018.

리하르트 슈트라우스 '내일' - 노래 조이스 디도나토, 연주 뉴욕 필하모닉
'Morgen' by Richard Strauss - Sung by Joyce DiDonato

# 2

## 뮤저트 독자이벤트
- 독자 추천 디저트로 음악과 버무린 칼럼 -

# 카푸스틴 '변주곡' & 크렘 브륄레

니콜라이 카푸스틴(N. Kapustin)은 1937년 우크라이나 태생으로 러시아의 수도 모스크바에 거주하며 현재까지 왕성한 활동을 하고 있는 현존 작곡가이자 피아니스트이다. 카푸스틴하면 클래식과 재즈의 융합을 성공적으로 완성시킨 작곡가로 알려져 있는데 그는 클래식이라는 프레임 안에서 재즈의 어법을 사용하여 그만의 독특한 음악을 만들어냈다.

재즈와 클래식의 가장 큰 차이점은 뭘까? 악보이다. 클래식에서 악보의 의미와 재즈에서 악보의 의미는 다르게 존재한다. 악보대로 정확하게 연주하는 게 가장 우선시되며 그 이면에 담긴 의미까지 파고들어 정확한 해석을 요구하는 클래식과는 달리 재즈에서 악보는 그저 리드시트(lead-sheet)일 뿐이다. 곡의 뼈대만을 가지고 자신의

어법과 기술, 감각을 사용해 즉흥의 자유로움을 표현한다. 카푸스틴의 악보를 보고 있으면 마치 유명 재즈 연주자가 즉흥으로 연주한 것을 모두 다 음표로 기보해 놓은 듯한 느낌을 받는데 이러한 점에 대해 카푸스틴 자신이 한 얘기가 있다.

"나는 재즈 음악가인 적이 없다. 나는 정식으로 재즈 피아니스트가 되려고 한 적도 없었지만 작곡을 해야 해서 했을 뿐이다. 나는 즉흥연주에 관심이 없다. 하지만 즉흥연주를 뺀 재즈 뮤지션이란? 나의 모든 즉흥연주는 악보로 쓰여졌다. 모든 곡들을 기록함으로써 곡들은 훨씬 나아졌다."

"I was never a jazz musician. I never tried to be a real jazz pianist, but I had to do it because of the composing. I'm not interested in improvisation and what a jazz musician without improvisation? All my improvisation is written, of course, and they became much better; it improved them."

재즈 뮤지션들은 멜로디와 코드만 그려진 악보를 보고 연주하는데 익숙해서 클래식 악보처럼 모든 게 다 그려져 있는 악보를 보는데 익숙하지가 않다. 그래서 카푸스틴에 매료된 어떤 재즈 피아니스트들은 악보 보기가 힘들어서 그의 곡을 연주하지 못한다고까지 말한다.

그의 음악은 달콤한 재즈 화성을 조금(?) 섞어 재즈 흉내를 내는 그런 부류의 음악이 아니다. 클래식과 재즈에서 요구되는 요소들과

테크닉을 정말 하나로 잘 녹여내어 탄탄한 구성의 새로운 음악, 그만의 음악을 만들어 냈고 그의 음악은 지금도 점점 진화하고 있다. 언젠가 지인 재즈 피아니스트가 이런 말을 한 적이 있다. 재즈로 잘 알려진 대중적인 몇몇 작곡가들의 작품들은 재즈라고 할 수가 없다. 하지만 카푸스틴만은 진짜 재즈라고.

아주 오래전 〈아멜리에 Amelie〉라는 프랑스 영화를 본 적이 있다. 거기서 주인공 아멜리에가 작은 컵에 담긴 디저트의 딱딱해 보이는 윗부분을 스푼으로 톡톡 두드려 깨는 장면이 나온다. 소심한 그녀가 좋아하는 '혼자 놀기' 목록 중에 하나가 '스푼으로 크렘 브륄레 깨기'이다. 이 토핑 막을 톡톡 치며 즐거워하는 그녀의 모습에서 유쾌한 쾌감이 느껴진다.

크렘 브륄레(crème brûlée)는 프랑스의 대표적인 디저트 중의 하나로, 1982년 당시 뉴욕에서 가장 잘 알려진 프렌치 레스토랑 '르 시르끄'(Le Cirque)의 수석요리사로 일하고 있던 프랑스 출신의 셰프 알랭 셀락(Alain Sailhac)이 개발하였다. 브륄레는 '타다'(burn)라는 뜻의 프랑스어 브륄레르(brûler)에서 파생된

단어로, 크렘 브륄레(crème brûlée)는 글자 그대로 '불에 탄 크림'(brunt cream)이라는 뜻이다. 차가운 크림 커스터드 위에 설탕을 뿌리고 조리용 토치로 열을 가해 얇고 파삭한 캐러멜 토핑을 만든다. 크렘 브륄레를 먹을

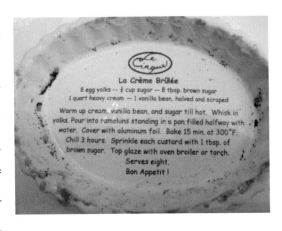

때는 스푼을 사용하는데, 스푼으로 캐러멜 토핑을 깨고 안에 들어 있는 크림 커스터드와 함께 떠먹는다. 크림 커스터드와 캐러멜 토핑이 이루는 차고 따뜻한 온도, 달고 쓴맛, 부드럽고 파삭한 식감의 대조가 특징이다. 다음은 알랭 셀락이 일하던 레스토랑 르 시르끄의 크렘 브륄레 접시에 적힌 레시피이다.

### LA CRÈME BRÛLÉE

8 egg yolks, 3/4 cup sugar, 8 tbsp. brown sugar

1 quart heavy cream, 1 vanila bean, halved and scraped

Warm up cream banila bean, and sugar till hot. Whisk in yolks.

Pour into ramekins standing in a fan filled halfway with water.

Cover with aluminum foil. Bake 15 min. at 300° F.

Chill 3 hours. Sprinkle each curstard with 1 tbsp. of brown sugar.

Top glaze with oven broiler or torch.

Serves eight. Bon Appetit !

뮤저트

설탕을 태워 딱딱하게 토핑된 캐러멜을 뚫고 들어가면 부드러운 커스터드 크림치즈가 나오는 크렘 브륄레는 마치 클래식의 엄격한 프레임을 뚫고 들어가면 그 속에 커스터드 크림 같은 재즈의 스윙이 느껴지는 카푸스틴의 음악과 닮았다.

클래식 연주자들에겐 익숙하지 않은 재즈 화성들과 당김음, 폴리리듬, 스윙, 즉흥 요소로 난해해 보이는 '악보 보기' 시간을 견디고 손에 익기 시작하면 오직 재즈만이 줄 수 있는 자유로움과 부드러움을 느낄 수 있다. 크렘 브륄레의 캐러멜 토핑 밑 커스터드 크림처럼.

2019년 새해가 시작되었다. 올해는 카푸스틴의 음악처럼 클래식한 형식미와 재즈의 자유미가 공존하는 매력적인 한 해가 되길 바래본다. 거기에 크렘 브륄레가 더해진다면 더할 나위 없이 행복한 한 해가 될 것이다. 아멜리에의 스푼과 함께.

니콜라이 카푸스틴 '변주곡' - 피아노 니콜라이 카푸스틴
Variations for piano, Op. 41 by Nikolai Kapustin

2 뮤저트 독자이벤트 (독자 추천 디저트로 음악과 버무린 칼럼)

# 3

## 첫사랑 같은 곳,
## 미국의 블루밍턴

# 차이코프스키 '소중했던 곳의 추억'
# & 허니 아이스크림 샌드위치

## Ⅰ. 명상 (Meditation)

　다시는 갈 수 없는 곳이라고 생각했던 이국땅에 다시 발을 딛고 서 있다. 도착 며칠 전 내린 폭설의 여운으로 온 마을이 온통 하얗게 겨울 치장을 하고 있다. Cold와 Chilly의 차이가 뭔지 느끼게 해주는 영하의 추위. 하지만 제주 공기마저 무색케 할 만큼의 청량함으로 무장한 깨끗한 공기가 그 추위마저 잊게 만든다. 그 속에서 고풍스럽게 서 있는 건물들과 이국적인 겨울나무들을 바라보고 있자니 차이코프스키의 '소중했던 곳의 추억'(Souvenir de d'un lieu cher, Op.42)이란 곡이 떠오른다.

　명상(Meditation), 스케르초(Scherzo), 멜로디(Melodie)라는 세 개

의 짧은 소품곡으로 구성된 이 곡은 1878년 30대 후반의 차이코프스키가 그의 열렬한 후원자 폰 메크 부인의 별장이 있는 우크라이나 영지 브라일로포에 머무르며 작곡한 곡이다.

첫 번째 곡인 '명상'(Meditation)은 원래 그의 유명한 바이올린 협주곡 2악장에 사용할 목적으로 스위스 제네바 호수 근교의 클라렌스에서 작곡했다가 못 쓰게 되자 후에 그 곡에 나머지 두 곡(Scherzo, Melodie)을 더 붙여 '소중했던 곳의 추억'이란 제목의 바이올린을 위한 소품곡으로 완성시킨 것이다. 차이코프스키는 메크 부인에게 보낸 편지에서 '첫 번째 악장이 가장 좋으며 가장 쓰기 어려웠고, 두 번째 악장은 활발하고 명랑하며, 세 번째 악장은 무언가(無言歌)'라며 이 곡에 대해 설명하였다.

D 단조로 쓰인 첫 번째 곡 명상(Meditation)의 애절한 선율은 마치 다시 갈 수 없는 어떤 곳에 대한 그리움으로 가득해 가슴을 아프게 한다. 활발한 리듬의 스케르초 형식으로 쓰인 두 번째 곡 스케르초(Scherzo)는 갈 수 없다고 생각한 그곳을 다시 간다는 희망에 가슴 뛰는 설렘과 기쁨으로 가득 차 있다. 그리고 마침내 꿈에 그리던, 그

토록 그리워하던 그곳. 세 번째 곡 멜로디(Melodie)의 이 사랑스러운 멜로디는 이곳에서의 과거의 시간과 현재의 시간을 오버랩시켜 말로 표현하기 힘든 감정을 이끌어 낸다. 슬프도록 아름다웠던 지난날의 추억으로 가슴이 시리다. 그토록 그리웠던 이곳, 믿을 수 없는 시간들. 하지만 이제 또 다시 추억으로 남게 될 이 시간들, 그리고 이 수없이 교차되는 무수한 감정들을 우수에 찬 사랑스런 선율로 담아내었다. 이 곡의 제목에 장소(곳)라는 의미의 lieu를 써서 일까. 차이코프스키는 특이하게 이 곡을 사람이 아닌, 이 곡을 완성한 브라일로포(Brailovo) 영지에 헌정했다.

## Ⅱ. 스케르초 (Scherzo)

미국 인디애나주에 위치한 블루밍턴(Bloomington)이란 아름다운 마을이 있다. 미세먼지라곤 눈꼽 만큼도 느낄 수 없는 청명한 이 마을에 음악대학으로 유명한 인디애나 대학이 있다. 아름다운 캠퍼스로도 유명한 이 인디애나 대학은 이 학교 하나가 시 전체를 먹여 살린다는 말이 있을 정도로 강한 영향력을 행사하는 중요한 교육기관이다. 블루밍턴은 직행이 없고 경유를 해야만 올 수 있을 정도로 먼 거리에 있어서 서울서 출발해도 24시간이 걸린다. 재작년 제주에서 30시간 가까이 걸려서 갔던 터라 그때는 한번 들어오면 다시는 나갈 수 없는 곳이라는 생각이 들었다. 또 다시 이곳을 오게 될 줄은 정말 상상도 못했는데 역시 인생이란 예측하기 힘들고 알 수가 없다. 그

3 첫사랑 같은 곳, 미국의 블루밍턴

렇기에 늘 모든 것에 최선
을 다해야만 하는 것이 아
닐까라는 생각을 새삼 해본
다.

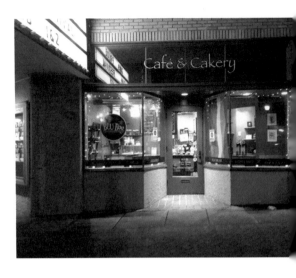

　도착 3일째, 인디애나 대
학에서 바이올린을 공부하
고 있는 학생의 소개로 멋
진 디저트 카페를 방문하였
다. 〈Café & Cakery〉라 이름 붙여진 이곳에서 달콤하고 맛있는 초코
쿠키 사이에 이 지역 벌꿀로 만든 아이스크림을 넣어 만든 '아이스
크림 샌드위치'(Ice Cream Sandwich with Local Honey Ice Cream)라
는 다소 긴 영어 이름을 가진 디저트를 맛보았다. 평소엔 그리 좋아
하지 않는 디저트 스타일이지만 타국이란 점과 시차 적응, 여러 가
지 현지 상황에 지쳐 있던 나에게 그 무시무시한 단맛은 달콤함으로
느껴졌다. 그리고 묘하게 어떤 향수를 불러일으키는 이 맛에서 뭔지
모를 위로가 느껴졌다.

## Ⅲ. 멜로디(Melodie)

　투쟁 같은 3일간의 시간 끝에 얻은 건 앞으로 한 달간 살게 될 새
로이 얻은 눈물나게 아름다운 보금자리, 새롭게 알게 된 사람들, 마

음의 여유, 따뜻한 차 한 잔, 그리고 내일에 대한 희망이다. 한 달 후 이곳을 떠나는 그 순간 이 모든 것은 '소중했던 곳의 추억'으로 남겨지겠지? 벌써부터 이곳이 그리워진다. 그래서일까? 갑자기 차이코프스키의 이 마지막 '멜로디'의 사랑스런 선율이 자신을 추억해 달라며 하얀 눈 위로 발자국 음표들을 남기며 사라진다. 블루밍턴의 허니 아이스크림 샌드위치의 추억과 함께.

차이코프스키 소중했던 곳의 추억 중 '멜로디' - 바이올린 레오니드 코간
III. Mélodie from Tchaikovsky 〈Souvenir d'un lieu cher, Op 42〉 - Violin by Leonid Kogan

# 헨델 오페라 '줄리어스 시저' & 히비스커스 티

블루밍턴에 온지 두 주가 흘렀다. 영하 20도를 밑돌던 날씨가 풀리고 오늘은 안개에 젖은 비가 촉촉이 내린다. 볼 때마다 새로운 이 고풍스럽고 아름다운 캠퍼스를 산책할 때면 늘 어디선가 나타나는 다람쥐들. 분명히 재작년에 보았을 때는 작고 귀여웠는데 그 사이에 이 아이들도 많이 컸나 보다. 크고 통통해진 몸에 큰 눈을 동그랗게 뜨고 먹을 것을 찾아 나무에도 오르고 땅을 파기도 하며 분주히 움직인다. 나뭇가지들이 모두 하늘을 향해 뻗어 있는 독특한 모습의 오래된 나무들, 그리고 이 겨울나무와 흡사한 차가운 질감의 그레이빛 석재로 지어진 건물들이 서로 어울려 고전적이며 이국적인 정취를 자아낸다.

매일의 고된 연습에 위로와 영감을 주는 건 이 아름다운 캠퍼스의

자연 친화적인 정취와 정신을 맑게 만들어 주는 싸늘하지만 청량한 공기이다. 음대 건물 외벽의 각 면마다 5명의 클래식 작곡가들의 이름이 새겨있다. Wagner, Haydn, Bach, Mozart, Beethoven, 다른 면에 Mendelssohn, Schumann, Brahms, Schubert, Saint-Saens, 또 다른 면에는 Chopin, Liszt, Sibelius, Handel, Verdi가 새겨져 있다. 무슨 순서로 쓰인 걸까 문득 궁금해진다.

음대 건물 바로 옆으로 크고 작은 리사이틀 홀이 있는 건물이 있고, 그 바로 옆에는 오페라나 뮤지컬, 발레 같이 규모가 큰 공연을 올리는 Musical Art Center가 있다. 여기서 두 주 동안 네 번에 걸쳐 헨델의 오페라 '줄리어스 시저'(Giulio Cesare)가 올려진다.

국내에서 전혀 보지도 듣지도 못한 오페라이기도 하고 바로크 오페라를 본 적이 없어서 놓치고 싶지 않기에 공연 마지막 날 시간을 할애해 극장을 찾았다.

이 곳에 와서 처음으로 디저트 카페를 소개해 줬던 바이올린 전공 유학생이 오케스트라 멤버로 참여해서 더 반가웠고 정보도 들을 수 있었다. 좋은 음악 인재로 가득한 대학답게 이런 학생 오페라가 일 년에 여섯 번이나 제작되어 올려진다고 한다. 오페라에 목이 마른 한국 성악가들이 들으면 참으로 부러워할 일이다.

헨델이 1724년에 완성한 오페라 '줄리어스 시저'는 오페라 세리아 역사상 최고의 걸작으로 꼽히는 작품으로 이집트를 배경으로 시저와 클레오파트라의 사랑에 초점을 맞춘 작품이다.

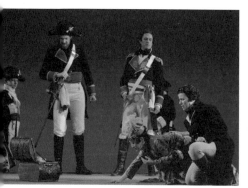

폼페이 장군의 목을 받아들고
통곡하는 아내 코르넬리아

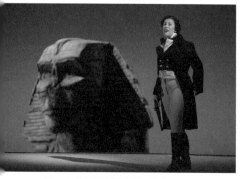

스핑크스 앞에서 복수를 맹세하는
폼페이 장군과 코르넬리아의 아들 세스토

폼페이와의 전쟁에서 승리를 거둔 시저는 남편을 살려 달라는 코르넬리아의 간청에 살려 주기로 동의했으나 이집트 통치자인 톨로메오의 지시에 의해 폼페이는 장군 아킬라의 손에 암살당한다. 남편의 잘린 목을 받아 안고 탄식하던 아내 코르넬리아는 복수를 맹세하고, 남동생 톨로메오에게서 왕권을 빼앗으려는 클레오파트라는 리디아라는 이름의 시녀로 신분을 위장한 채 시저를 찾아간다. 그를 찾아온 클레오파트라의 아름다움에 완전히 사로잡힌 시저는 사랑에 빠져 그녀를 돕기로 약속한다.

무대가 오르니 사막의 모래를 연상시키는 잿빛 황금색 무대 세팅이 펼쳐졌다. 프랑스 나폴레옹의 이집트 원정에서 영감을 받아 연출한 무대 세팅은 피라미드와 스핑크스를 활용한 이집트의 특징과 나폴레옹을 연상시키는 코스튬으로 시저와

이집트 피라미드를 배경으로 한 무대

나폴레옹의 공통분모를 활용한 감각적이고 개성있는 연출이었다.

출연 성악가들은 모두 현재 인디애나 음대 재학생이거나 졸업생으로 구성되어 있다. 바로크 오페라답게 주인공들은 물론 모든 성악가들이 바로크식 창법과 더불어 엄청난 양의 멜리즈마(melisma)를 구사해야 했다. 심지어 2막의 호른마저. 전문 프로 성악가들 수준의 자연스러운 연기에 대한 아쉬운 부분들도 있었지만 공연 감상 내내 이게 학생 오페라라는 사실을 까맣게 잊을 정도로 전체적으로 무척 훌륭한 공연이었다.

마침 이 마지막 공연 날 클레오파트라 역을 맡은 건 한국 출신 소프라노였다. 소프라노 조수미를 연상케 하는 아름다운 목소리에 탁월한 기교와 바로크에 어울리는 깨끗한 창법으로 역을 훌륭하게 소화해 내어 뿌듯했다. 인터미션 후 후반부는 거의 클레오파트라 단독 무대였다 해도 과언이 아닐 정도로 고난도의 긴 아리아들을 들려주었다. 훌륭한 공연 덕에 세 시간이 넘는 공연시간이 어떻게 흘렀는지 모를 정도로 몰입하였다.

처음 보는 오페라니 당연히 아는 노래는 하나도 없을 거라 생각했는데 2막에

시저의 마음을 사로잡기 위해 V'adoro Pupille
(사랑스런 그대의 눈동자)를 노래하는 클레오파트라

서 클레오파트라가 시저를 유혹하는 장면에서 갑자기 귀에 익은 아리아가 들려왔다.

어? 이 노래는... 가사와 멜로디가 아직까지 기억에 남아 있는 이태리 가곡집에 나왔던 노래, V'adoro Pupille(사랑스런 눈동자)이다. '아, 이 노래가 이 오페라에 나오는 노래였구나' 하는 생각에 웃음이 절로 나왔다. 아는 노래가 나와서 너무 반갑고, 너무 오랜만에 듣는 이 사랑스런 멜로디에 주변 공기마저 정화되는 느낌이었다. 이 아리아는 그 당시 유행했던 '다 카포 아리아'의 형식에 따라 A-B-A에서 다시 A를 반복할 때 변형된 형태의 바리에이션으로 노래를 해야 한다. 이제껏 이태리 가곡이라 생각하고 있었던 노래를 실제 오페라 안에서 줄거리를 따라가며 오리지널 다 카포 아리아 형태로 감상을 하니 굉장히 신선하고 놀라웠다.

그리고 이날 공연에서 가장 인상 깊었던 점은, 공연 초반에 코르넬리아 역을 맡은 메조 소프라노가 무대에서 입은 벌리는데 목소리는 다른 데서 들려와 이상한 생각이 들어 자세히 보니 무대 옆쪽으로 따로 의자와 개인 조명이 세팅되어 블랙 드레

부상으로 무대 왼쪽에 따로 마련된 자리에서 노래를 하는 메조 소프라노 Gretchen Krupp (코르넬리아 역)

스를 입고 의자에 앉아서 노래를 부르고 있는 것이었다. 그리고 코르넬리아 역은 다른 성악가가 무대에서 그녀 대신 연기만 하고 있었다. 상황 파악이 되지 않아 어리둥절하다 리플렛에 배역을 맡은 메조 소프라노가 부상을 당해 다른 날 같은 역할을 맡은 성악가가 무대에서 대신 연기만 하고 그녀는 예정대로 무대 옆 off-stage에 따로 세팅된 의자에 앉아 노래한다고 적혀 있는 것을 보고서야 이해가 되었다.

물론 프로의 세계에선 이런 상황이 힘들 수도 있겠지만 이게 학생 오페라의 장점일 수 있겠다는 생각과 더불어 부상당한 성악가를 배제하지 않고 이런 식의 배려로 끝까지 무대에 설 수 있게 한 마인드가 상당히 인상 깊었다. 그리고 그녀의 노래를 들으니 더욱 다행이

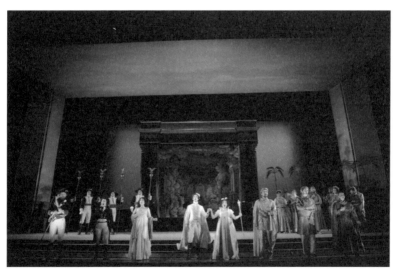

전쟁에서의 승리로 이집트 여왕이 된 클레오파트라는 시저와 영원한 사랑을 노래하고 모든 이들이 이집트의 평화를 기뻐한다

란 생각이 들었다. 그렇지 않았으면 그날 출연한 성악가들 중 바로크 음악의 특징을 가장 잘 살려 부른 이 너무나 아름답고 훌륭한 노래를 듣지 못했을 테니까.

그리고 실내악 규모의 소규모 오케스트라는 하프시코드를 동반해 바로크 음악의 특징을 잘 표현해 내고 음량도 성악가들과 훌륭한 발란스를 만들어 내어 좋은 연주를 들려주었다.

모든 시련을 이기고 해피 엔딩으로 끝을 맺은 오페라에 매우 흥분된 기분으로 공연장 밖을 나서니 차가운 밤공기가 주변을 감쌌다. 집으로 돌아오는 내내 클레오파트라의 아리아 V'adoro Pupille의 선율이 귀에 맴돌며 시저를 한눈에 사로잡은 이 미모의 이집트 여왕이 즐겨 마셨다던 강렬한 붉은색 히비스커스(Hibiscus) 차가 떠올랐다. 피부 미용에 탁월한 효과가 있어 클레오파트라가 사랑하고 애용한 차라고 한다.

히비스커스는 무궁화과에 속하는 열대성 식물로 미국 하와이의 주화(州花)이기도 하며 우리나라 국화(國花)인 무궁화와 같은 속이다. 히비스커스는 이집트의 미의 여신 '히비스'(Hibis)와 그리스어의 '닮다'의 뜻을 담은 '이스코'(isco)의 합성어로서 '여신을 닮은 꽃'이란 뜻이다. 대부분 크고 화려한 꽃을 피워 관상용으로 인기가 있으며 타히티와 하와이에서는 여성들이 히비스커스 꽃을 머리에 장식하는 전통이 있다고 한다.

뮤저트

아름답고 강렬한 붉은 빛으로 사람의 마음을 사로잡는 히비스커스의 꽃말은 '남몰래 간직한 사랑'.

히비스커스 차의 정열적인 붉은 빛을 떠올리니 문득 시저가 첫눈에 반한 히비스커스 꽃을 닮은 클레오파트라의 화려한 외모와 V'adoro Pupille의 노래 가사, 큐피드의 화살이라도 맞은 듯 불꽃처럼 빛나는 당신의 두 눈동자를 사랑하고 갈망한다는 그녀의 노래가 오버랩된다. 이렇게 아름답고 노래까지 잘하는 그녀를 그 누가 사랑하지 않을 수 있을까.

이 날 큐피드가 쏜 사랑의 화살은 시저의 두 눈에만 박힌 게 아니고 내 두 눈에도 박혔나 보다. 그 차가운 밤공기는 물론 세상 모든 것이 다 사랑스러워 보인다.

사진 제공 : Indiana University Jacobs School of Music

헨델 오페라 줄리어스 시저 중 클레오파트라의 아리아 '사랑스런 그대의 눈동자' - 노래 나탈리 드세이
'V'adoro, pupille' from Handel opera 〈Giulio Cesare〉 - Sung by Natalie Dessay

# 4

## 매력적인 대도시,
## 시카고의 첫 인상

# 루이 암스트롱 '이 얼마나 멋진 세상인가'
## & 캐러멜 오레오

"만일 당신이 재즈가 무엇이냐고 물어야 한다면, 당신은 재즈를 영원히 이해할 수 없을 것입니다."

- 루이 암스트롱 (Louis Armstrong)

블루밍턴에서 한 달간의 여정을 마치고 시카고에 와있다. 청명한 제주를 닮은 블루밍턴, 서울 같은 대도시의 활력이 느껴지는 시카고. 시카고는 1871년 미국 역사상 가장 큰 규모의 화재로 도시 3분의 2가 사라져버리는 대참사를 겪었지만 그 후 재건을 통해 지금의 시카고로 변모해 왔다. 경쟁하듯 치솟는 마천루들과 창의적이고 실험적인 건물들로 거리를 채워 '건축물 박물관'이라 불리며 미국의 가장 큰 경제 중심지 중 하나로 성장했다. 대도시답게 거리에는 여러 인종들이 활보하며 지나가고 거리 곳곳에 박물관에나 있음직한

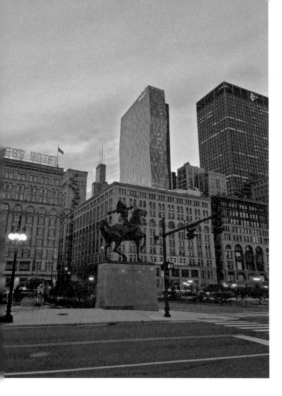

동상들이 세워져 있어 시카고 건축물들과 함께 도시에 예술적인 인상을 부여한다.

시카고는 또한 재즈의 도시이기도하다. 흑인 빈민가에서 태어나 인종을 초월하는 음악으로 발전한 재즈는 1910년대 미국 루이지애나 주의 뉴올리언스에서 정착해 발전하다 1917년 당시 시대적인 배경과 경제적인 문제로 일자리를 잃은 흑인 뮤지션들이 대도시인 시카고로 이주해 정착하면서 크게 발전하기 시작했다. 재즈 뮤지션들이 시카고에 정착하게 된 이유에 대해 사실은 뉴욕으로 가기 위해 기차를 타고는 엉뚱하게 시카고에서 잘못 내리는 바람에 정착하게 됐다는 재밌는 속설도 있을 만큼 시카고는 재즈와 블루스의 메카로 널리 알려져 있다. 그리고 그 시카고 재즈의 중심에는 '미국 음악의 처음이자 끝' 이라 불리는 루이 암스트롱이 있다.

뉴올리언스의 빈민가에서 태어나 11살 때 권총 장난으로 들어간 소년원에서 코넷을 배우고 음악에 발을 딛기 시작한 암스트롱은 후에 시카고를 거점으로 많은 업적을 남기며 활동해 재즈계의 전설

뮤저트 🎧

이 된다. 불우한 어린 시절을 보낸 탓에 암스트롱은 늘 대중과 함께 하고 싶어 했고 '음악은 많은 사람들이 즐겨야 한다'는 그의 음악적 소신과 함께 예술로서의 음악보다 대중의 즐거움을 위해 자신의 모든 것을 다 내놓은 진정한 엔터테이너였다. 트럼펫으로 유명해졌지만 후에 보컬로서의 자질도 발휘해 재즈 보컬리스트들에게도 많은 영감을 주었던 그는 말년에 그런 자신의 음악에 대한 소박한 소망이 담긴 곡을 하나 발표해 많은 사람들에게 사랑을 받았다. 그 곡이 바로 'What a wonderful world'(이 얼마나 멋진 세상인가)이다.

I see trees of green, red roses too.
나는 푸른 나무를 바라봅니다, 빨간 장미도요.
I see them bloom, for me and you.
나와 당신을 위해 꽃을 피우는 그들을 바라봅니다.
And I think to myself, 'what a wonderful world!'
그리고 혼자 생각을 하죠, '이 얼마나 멋진 세상인가!'

한평생을 재즈에 헌신하며 죽는 날까지 무대에 섰던 루이 암스트롱. 이 곡은 그 누구도 흉내 낼 수 없는 그만의 독특한 허스키 음성으로 노래한, 노년에 이른 음악가가 세상과 음악을 바라보는 따뜻한 시선이 담긴 명곡이다.

시카고에서의 이튿날, 숙소에서 5분 거리에 있는 시카고 심포니센터 앞을 지나는데 정문에 붙여진 한 재즈 공연 포스터가 내 눈을 사

로잡았다. 한참 바라보다 사진을 찍으려고 스마트 폰 케이스를 여는데 갑자기 지나가던 거구의 흑인 여인이 내 머리 뒤에서 큰 소리로 "That's free." 라고 소리치며 무료 공연이라고 알려준다. 아마 내가 그 공연을 보기 위해 지갑을 연다고 생각했던 것 같다. 순간 그냥 친절하다고만 생각했는데 지금 돌이켜보니 그들의 자부심이자 자랑인 재즈 공연에 보인 관심 덕분에 얻은 친절인 듯하다. 이 에피소드만으로도 그들의 재즈에 대한 애착이 얼마나 대단한지 알 수 있다.

이 시카고 심포니센터와 같은 라인에 킬윈스(Kilwins)라는 자그마한 디저트 전문점이 하나 있다. 지나가다 항상 눈여겨보던 곳으로 초컬릿과 퍼지(Fudge), 아이스크림을 전문으로 하는 숍이다. 시카고에서의 마지막 날인 오늘, 힘든 일정을 마치고 가장 먼저 달려간 곳이 이 킬윈스 디저트 숍이다. 눈이 휘둥그레질 정도의 디저트들이 냉장 유리 진열장 안에서 비주얼을 뽐내며 서로 자랑하고 있다. 친절한 킬윈스 직원이 추천해준 몇 가지 디저트 중에 가장 작고 부담스럽지 않아 보이는 동그란 오레오(Dipped Caramel Oreo)를 맛보았다. 엄청 달고 느끼할 거란 예상과 달리 기분 좋은 달콤함에 고소함까지 갖추어 무척이나 맛있었다. 맛이 어떠냐는 점원의 질문에 순간 눈을 동그랗게 뜨고 "어메이징" 이라 답했더니 무척 좋아한다. 괜히 디저트 전문점이 아니구나. 오늘 하루의 긴장감과 피로를 단번에 녹여주는 맛이었다. 기분 좋게 가게에서 나와 사진 한 장 남기려고 카메라를 들이대니 그제야 숍 윈도우에 쓰인 글이 눈에 들어온다.

뮤저트 🍪

Kilwins "Sweet in every Sense since 1947"

멋진 문구이다. 음악에 적용을 해보아도 좋은 문구가 되겠다.

 Music "Sweet in every Sense since the beginning"

'Windy City' 라 불리는 이 매력적인 바람의 도시에 대한 시카고 시민들의 애향심은 대단하다. 그들과 잠시 얘기라도 나누고 있자면 마치 뉴요커들처럼 대단한 도시에 살고 있다는 자부심이나 과시욕이 아니라 시카고란 도시 자체를 정말 사랑한다는 인상을 받는다. 한 달간의 일정을 마치고 한국으로 돌아가기 위해 우버 택시를 탔다. 공항으로 가는 길에 기사 아저씨가 시카고가 어떠냐며 묻는다. 시카고에 대한 인상을 묻는 그 질문과 모습에서 이 도시에 대한 자부심과 진심어린 애정을 느낄 수 있었다. 이제 시카고와 작별해야 하는 시간이다. 아쉬움을 뒤로 하며 공항으로 떠났다.

4 매력적인 대도시, 시카고의 첫 인상

한국으로 돌아온 지 두 달이 넘어간다. 벌써 오월이다. 해마다 어김없이 오월은 세상 모든 아름다움을 다 끌고 오는 듯하다. 이 눈부시게 빛나는 오월의 어느 아침, 'What a wonderful world'를 틀어놓고 오레오 과자를 하나 입에 넣고 있자니 시카고에서의 기억들이 머리를 스치며 지나간다. 루이 암스트롱의 짙고 허스키한 음성이 부드러운 오월의 햇살을 타고 내 주변을 따사롭게 비춘다. 그리고 내 귀에 이렇게 속삭인다. 삶의 행복은

대단한 것에서 오는 것이 아니라고. 파랑새는 언제나 네 곁에 있지만 그걸 보지 못하는 것은 너라고. 그래, 뭐 시카고가 아니면 어떤가. 킬윈스의 그 리얼 오레오가 아니면 또 어떤가. 여기 편안한 내 집에서 루이 암스트롱의 명곡을 틀어놓고 집 근처 마트에서 산 오레오 과자 하나 입에 넣고 있자니 이리도 행복한 것을. Yes, I think to myself, 'What a wonderful world'. 그래, 이 얼마나 멋진 세상인가!

루이 암스트롱 '이 얼마나 멋진 세상인가'(라이브 무대)
'What a wonderful world' by Louis Amstrong

뮤저트 🎵

# 5

## 부모님과 처음 함께한
## 음악여행

# 윤이상 '고풍의상' & 꿀빵

나는 충무(통영)에서 자랐고, 충무에서 그 귀중한 정신적인 정서적인
모든 요소를 내 몸에 지니고 그것을 나의 정신과 예술적 기량에 표현해서
나의 평생 작품을 써왔습니다. 내가 구라파에 체재하던 38년 동안
나는 한 번도 충무를 잊어본 적이 없습니다. 그 잔잔한 바다! 그 푸른 물색!
가끔 파도가 칠 때에도 파도 소리는 나에게 음악으로 들렸고, 그 잔잔한
풀을 스쳐가는 초목을 스쳐가는 바람도 나에게 음악으로 들렸습니다.

        - 통영 시민에게 보내는 윤이상의 육성 편지 중에서

## 통영

통영의 바다가 참으로 아름답다.

첩첩이 섬들로 둘러싸여 바다라기보다 강이나 호수처럼 보이는 통

영의 바다는 잔물결 하나 없이 따사로운 아침 햇살 아래서 눈이 부시게 빛거품을 뿜어내고 있다. 너무나 고요하다. 한마디 말도 필요가 없다. 세상 모든 근심을 아무 말없이 끌어안아 줄 것만 같은 그런 넉넉함과 선량함과 깊음을 품고 있는 통영의 푸른 바다. 말로만 듣고 상상하고 궁금하던 이 곳에 와서 직접 바다를 보니 왜 윤이상이 삶의 끝까지 이곳을 그리다 갔는지, 왜 그토록 돌아오고 싶어 했는지 그 마음을 알 것만 같았다. 그건 비단 윤이상만은 아니었을 것이다. 이순신 장군이라는 역사적 인물을 필두로 통영은 소설가 박경리, 시인 김춘수, 유치환, 작곡가 윤이상, 정윤주 등의 걸출한 인물들을 배출한 지역이다. 재능과 열정은 물론 성품까지 두루 갖춘 이 섬세하고 예민한 예술가들이 통영의 자연에서 받았을 영감들이 느껴진다. 그리고 자신들을 키워낸 고향에 대한 그들의 평생의 그리움과 애정까지도.

## 작곡가 윤이상과 고풍의상(古風衣裳)

"유럽의 음(音;Ton)과 아시아의 음은 전혀 다릅니다. 서양의 음은 마치 연필로 그으진 직선처럼 들리지만, 아시아의 음은 붓글씨의 획과 같아서 굵기도 하고 가늘기도 하면서 직선적이지 않습니다. 그래서 아시아의 음

은 그 자체에 유연한 해석의 가능성을 내포하고 있습니다.(...)
하나의 음이 울리기 시작하여 사라질 때까지 유연하게 움직이고, 울릴 때
다양한 모습으로 나타난다면, 그 음은 그 자체로 이미 하나의 완전한 우주
입니다."

- 윤이상

통영 케이블카를 타고 미륵산 부근에 내려 미륵산 정상까지 걸어
올라갔다. 미륵산 정상에서 바라본 통영의 경취에 순간 정신이 아
득해지고 말문이 막힌다. 아래에서 바라볼 때와는 또 다른 절경이
펼쳐졌다. 아름다움을 넘어 어떤 경지를 넘어선 것 같은 느낌이다.
151개의 섬들이 바다를 겹겹이 둘러싸 마치 한 폭의 거대한 산수화
(山水畵)라도 보는 듯하다. 오직 먹으로만 그린 수묵화(水墨畵)이다.
저 유려한 바다를 둘러싸며 이어진 섬을 향해 음 하나를 뱉어 내어
굽이굽이 등성이 선을 따라 음표를 그리면 그의 음악이 되어 흘러나
올 것만 같다.

하늘로 날을 듯이 길게 뽑은 부연 끝 풍경이 운다.
처마 끝 곱게 늘이운 주렴에 반월이 숨어
아른아른 봄밤이 두견이 소리처럼 깊어 가는 밤
곱아라 고와라 진정 아름다운지고.

작곡가 윤이상에 대한 첫 기억은 아주 오래전 소프라노 독창회 반
주를 준비하면서 그의 '고풍의상'이란 곡을 받았을 때이다. 당시 이

름도 생소한 작곡가여서 으레 한국 가곡 중의 하나이겠거니 하고 혼자 연습에 들어갔다 그 음악에 충격을 받았었다. 우리 민족의 정서를 노래한 청록파 시인 중 한 사람인 조지훈의 시에 곡을 붙인 이 곡은 전주 첫 소절부터 어디선가 불어오는 바람에 처마 끝 풍경(風磬)이 소리를 내며 흔들린다. 그 풍경 소리와 함께 곱게 한복을 차려입은 여인이 버선을 신은 발로 치맛자락을 사라락 스치며 소리 없이 나타난다. 그리곤 기와집 정자 아래에서 장구 리듬에 맞춰 춤을 추기 시작한다. 분명 우리 가락인데 이 세련미는 어디에서 오는 걸까 궁금해 하는 찰나에 갑자기 피아노에서 가야금 소리가 들려온다. 또다시 충격이었다. 타악기 성격도 갖고 있는 피아노는 민요풍 곡을 연주할 때 통상적으로 장구를 대신하기도 한다. 리듬의 표현이기 때문에. 하지만 가야금은... 서양악기인 피아노로 동양의 절묘한 민요 리듬에 맞춰 가야금을 타듯이 열심히 연주를 하고 있자니 노래가 절정으로 치닫는다. 그런데 갑자기 곡이 느려지며 가야금 아르페지오가 나오면서 판소리처럼 노래가 혼자 읊조리듯 노래한다.

'... 호접(胡蝶)인 양 사푸시 춤추라, 아미(蛾眉)를 숙이고...'

순간 나도 모르게 내 이마가 노래 가사에 맞춰 살포시 아래로 내려간다. 오페라인가 하는 생각도 드는 차에 처음 전주와 똑같은 후주의 가락에 맞춰 여인이 퇴장을 하듯 사라진다. 도대체 이게 우리 곡인지 서양곡인지, 가곡인지 오페라인지 정체 모를 이런 곡을 누가 지었을까 하며 들여다 본 작곡가의 이름. 그때 윤이상이란 이름은 내 뇌리에 이렇게 강렬하게 박혀 지금까지도 그 기억이 선명하다.

뮤저트 🍵

## 통영 꿀빵

통영은 수산업이 발달
한 지역이다. 통영 중앙
시장에서 제철 해산물
인 멍게와 해삼을 먹고
나오는데 가판대에서
반지르르 윤기가 흐르
는 꿀빵이 눈에 띈다. 꿀빵은 통영의 전통음식도 특산품도 아니다.
그런데 어째서 유명하게 되었을까. 통영 꿀빵의 시초인 오미사 꿀빵
가게 이름에 재밌는 사연이 있다. 한국전쟁으로 피난 차 내려온 제
빵사가 신혼시절 생활비를 벌기 위해 아내의 과일 좌판 한 구석에
서 같이 빵을 만들어 팔기 시작했는데 단 것이 귀하던 시절 팥을 넣
은 도너츠에 물엿을 묻혀 만든 그의 빵이 통영 시내 여학생들에게
큰 인기를 끌었다. 상호도 없이 아내 좌판에서 만들어 팔던 그의 빵
은 결국 그 여학생들에 의해 이름이 붙여졌는데, 아내와 그가 일하
던 좌판대 바로 옆에 오미사란 양복점이 하나 있었다. 학생들은 빵
집에 이름이 없어 그의 빵이 먹고 싶으면 그냥 '오미사 가자'고 했다
고 한다. 그러다 보니 자연스럽게 오미사 빵집으로 불렸고 후에 그
오미사 양복점이 문을 닫고 사라지자 오미사 빵집만 남게 되어 지금
까지 그 이름으로 불린다고 한다. 맛에 더해 이런 재밌는 스토리텔
링을 가지고 있어 더욱 유명하게 된 건 아닐까 싶다.

먹을거리가 넘쳐나는 이 시대에 꿀빵은 그렇게 특별한 맛을 지닌 건 아닐 수 있다. 하지만 우리는 가끔씩 음식에서 맛이 아니라 추억을 먹을 때가 있다. 아무리 흔한 음식도 거기에 자신만의 특별한 사연이나 추억을 갖고 있다면 그것은 적어도 자신에게만은 특별한 음식인 것이다. 맛이 찾아 준 기억. 마르셀 프루스트의 〈잃어버린 시간을 찾아서〉에서 무심히 홍차에 찍어먹은 마들렌의 맛이 불러일으킨 잊고 있던 시간들의 기억처럼 맛이 시간을 돌려놓는다.

## 통영에 스민 추억

'동양의 나폴리'라 불리는 통영. 이 곳을 여행하는 내내 문화예술의 가치를 진심으로 아끼고 보존하려는 통영 시민들의 마음이 곳곳에서 느껴져 참 많은 것을 느끼고 생각하게 해준 시간이었다. 통영은 마치 깊이 숙성된 음식으로 차린 정갈한 밥상 같은 느낌을 준다. 하지만 아무리 뛰어난 천혜의 자연경관을 지니고 있어도 사람의 가치를 뛰어넘진 못한다는 생각이 새삼 든다. 그 사람의 가치와 자연이 만나 이런 특별한 느낌을 만들어내는 것이리라.

끝으로 윤이상이 독일 작가 루이제 린저와 나눈 대담 중에 한 부분을 소개하며 글을 맺는다.

"나는 일생 동안 목숨을 걸고 가능한 한의 일을 할 것이고 그리고 어느 날 일을 끝내고 다시 한국의 고향에 돌아가, 그저 조용히 해변에 앉아서 낡

뮤저트 🍡

시를 하고 싶습니다. 마음속으로 음악을 들으면서 그것을 써두지도 않고, 커다란 정적 속에 내 몸을 두고 싶습니다. 또 나는 그 땅에 묻히고 싶습니다. 내 고향 대지의 따스함 속에 말입니다." - 윤이상

윤이상 '고풍의상' - 노래 이연진, 피아노 김다희, 장구 정애란
'Traditional Attire' by Isang Yun - Sop, YeonJin Lee, Pf, Dahee Kim, Janggu Aeran Jeong

# 6

## 친구 아나스타시아와 함께

# 드뷔시 '목신의 오후에의 전주곡' & 프렌치토스트

맑고 청명한 여름 오후, 힘든 서류를 끝내고 친구이자 영어 선생인 아나스타시아의 소개로 아르보라는 브런치 카페에 갔다. 가끔 지나다니던 골목이었는데 여기에 이런 브런치 카페가 있었다니... 아르보(Arvo)는 호주에서 사용하는 슬랭으로 'afternoon'의 줄임말이다. 아담한 카페의 이층 테라스에서 추천 메뉴인 프렌치토스트를 주문하고 기다리고 있었다.

프렌치토스트는 원래 먹다 남은 딱딱한 빵을 재활용하기 위한 목적으로 시작되었으며 우유와 달걀을 섞은 물에 빵 표면을 적셔 구워 낸 요리를 말한다. 프렌치토스트는 4-5세기경 고대 로마의 요리책 〈아피키우스(Apicius)〉에서 처음 언급이 되었으며 '알리테르 둘키아'

(Aliter Dulcia 또 다른 달콤한 요리)라는 이름으로 소개되어 있다. 프렌치토스트란 명칭은 프랑스에서는 팽 페르뒤(Pain Perdu 못 쓰게 된 빵), 독일은 아머 리터(Armer Ritter 가난한 기사), 영국은 푸어 나이츠 오브 윈저(Poor Knights of Windsor 윈저의 가난한 기사)라 불리며, 또리하(Torrija)라 불리는 스페인에서는 사순절(Lent)이나 수난주간(Holy Week)에 먹는 음식으로, 하바나다(Rabanada)라 불리는 포르투갈에서는 크리스마스에 먹는 디저트로 알려져 있다. 그 중 가장 흔하게 불리는 '프렌치토스트'는 그 이름의 기원과 관련한 설이 '프렌치프라이'만큼이나 다양하게 존재한다. 프렌치토스트는 1724년 뉴욕의 요리사인 조셉 프렌치(Joseph French)가 만든 음식으로 그의 이름을 붙여 프렌치토스트가 되었다는 설도 있지만 북미 지역으로 이주한 프랑스인들이 만든 요리라는 설이 좀 더 보편적이다. 프랑스에서는 팽 페르뒤를 디저트로 먹거나 오후 티 타임 스낵으로도 먹는다.

이렇듯 다양한 명칭과는 달리 조리법 자체는 매우 단순하게 요리되어지는 프렌치토스트이기에 사실 비주얼이나 맛에 크게 기대를 하거나 어떤 특별한 상상을 하지는 않았다. 그래서일까. 마침내 주문한 프렌치토스트가 테이블에 놓이는 순간 나도 모르게 입에서 감탄사가 절로 나왔다. 컬러풀한 색채의 향연을 뽐내며 고급 디저트 잡지에서 튀어나온 것 같은 비주얼에 입이 벌어졌다. 감상용 장식품처럼 완벽하게 보여 나이프로 커팅하는 게 작품을 부수는 느낌이 들

어 한참을 쳐다보기만 했다.

우리나라에서는 디저트보다 아침 식사나 브런치 메뉴로 인식되어 있어 평범할 거란 예상을 깨고 이 색채감 넘치는 프렌치토스트를 보니 맛 또한 궁금해졌다. 아나스타시아가 먼저 한입 넣더니 눈을 감고 감탄사를 내지른다. 워낙 디저트를 좋아하는 친구라 저 풍부한 표정과 감탄사에 맛이 괜찮구나 하고 한입 따라 넣었다가 깜짝 놀라 그녀와 똑같은 표정과 감탄사를 내지르고 말았다. 상상 이상의 맛이다.

부드럽고 촉촉한 빵 위에 구운 바나나를 얹고 다시 그 위에 살구빛 속살이 보이는 상큼시큼한 자두와 얇고 둥글게 슬라이스된 붉은 포도, 블루베리 잼이 둘러싸고 거기에 달콤한 아몬드 슈가 파우더와 초록 허브 민트의 맛과 향이 은은히 감싸 굉장히 특별한 디저트를

먹는 느낌이다. 거기에 장식처럼 내온 작은 시럽용 단지 안에 든 에 스프레소 시럽을 뿌려서 한입 넣으니 갑자기 몸이 나른해지며 행복 감이 밀려온다. 사람은 행복을 느끼는 순간 세로토닌(Serotonin)이라 는 신경전달물질을 분비한다고 한다. 고전분투했던 오전의 치열함 과 긴장감이 달콤한 에스프레소와 허브 민트향이 주는 세로토닌에 밀려 한순간에 날아간다.

이런 비주얼에 이런 맛이라니, 너무 불공평하지 않은가. 접시 주변 을 둘러싸며 흩뿌려 놓은 색색의 과일과 너트, 허브 잎은 마치 요정 이라도 밟고 지나간 듯하다. 이 비현실적인 느낌은 마치 드뷔시 〈목 신의 오후에의 전주곡〉에서 목신(牧神) 판(Pan)을 잠에서 깨우는 플 루트의 선율처럼 나른하면서 신비롭다.

나른한 여름의 오후, 시칠리아 해변의 숲에서 졸고 있던 목신은 꿈인지 현 실인지 구분할 수 없는 상태에서 나뭇가지 너머로 목욕하는 님프를 발견한 다. 꿈과 현실의 경계에서 목신은 즉시 두 님프에게 달려가 그녀들에게 관 능적으로 입을 맞추지만 곧 그 꿈, 혹은 환상은 사라져 버린다. 다시 지루 해진 목신은 에로틱한 몽상을 해보거나 태양을 멍하니 바라보거나 하다가 다시 오후의 숲속에서 잠에 빠진다.

- 말라르메 〈목신의 오후〉 (출처: 클래식 백과)

상징주의 시인 말라르메의 시 〈목신의 오후〉에 영감을 받아 작곡 한 관현악곡 '목신의 오후에의 전주곡'은 인상주의 음악이자 현대

뮤저트 🍂

음악의 시작이라고 평가받는 드뷔시의 대표작이다. 19세기 프랑스 미술계에서 시작된, 햇빛에 따라 시시각각 변하는 빛과 색, 화가가 느낀 순간의 인상과 분위기를 화폭에 담으려 한 인상파 화가들의 영향을 받아 드뷔시 역시 순간적으로 사라지고 움직이는 인상을 음악에 담아내려고 했으며 인상주의 미술에서의 색채감처럼 드뷔시도 선율보다는 음색을 통해 이를 표현하려 하였다. 드뷔시는 곡 도입부 플루트의 선율에 중세시대에 '악마의 음정'이라고도 불리고 고전시대까지 화성학적으로 진행이 금지된 음정인 '3온음'(Tritone)을 사용하여 현대음악의 시작을 알렸다. 그 이전까지 지켜오던 조성, 음계, 화성의 법칙에서 벗어나 자유로운 상상으로 이처럼 감각적이며 환상적인 음악의 세계를 창출해낸 것이다.

Prelude to the Afternoon of a Faun & French Toast

접시를 비우고 나니 다시 현실로 돌아왔다. 어떻게 이런 맛을 내는지 궁금하다. 드뷔시의 3온음처럼 무슨 '금지된 레시피'(recipe)라도 사용한 걸까? 인상파 화가의 팔레트 같은 그의 음악처럼 이 아르보(Arvo)의 프렌치토스트 역시 요리사의 팔레트처럼 먹는 이를 꿈과 현실의 경계로 데려가 잠시 한여름 오후의 짧은 환상을 꿈꾸게 만든다.

니진스키 안무의 발레 '목신의 오후' - 음악 드뷔시 '목신의 오후에의 전주곡'
L'Après-midi d'un faune, music by Claude Debussy, choreography by Vaslav Nijinsky

뮤저트 🐚

# 7

## 미국으로 떠나기 전

# 베토벤 피아노 소나타 '고별' & 모래사막

"사막이 아름다운 건 어딘가에 오아시스가 있기 때문이야."

20년간 살았던 공간을 정리 중이다. 시간을 함께 해왔다는 느낌 때문인지 휴지 조각 하나 버리기도 힘들다. 추억은 그저 가슴에 묻어두자며 하나씩 정리하고 있자니 자그마한 책 하나가 눈에 띈다. 너무나 아끼고 사랑하던 책, 생텍쥐페리의 '어린 왕자'이다. 어른들의 눈엔 그저 평범한 모자로만 보이는 그림이 코끼리를 통째로 삼킨 보아 구렁이라고 우기는 주인공의 어린 시절 스토리가 담긴 첫 페이지를 펴니 입가에 미소가 감돈다. 세상 모든 것이 그렇듯, 똑같은 이야기나 사물도 삶의 어떤 지점에서 다시 들여다보면 예전엔 보이지 않던 것들이 눈에 들어와 새롭게 느껴지는 법이다. 그렇다 해도 모자를 보아 구렁이로 상상한다는 것은 여전히 어른들에겐 어려운 일

일 것이다. 그것은 순수한 상상력과 호기심 가득한 어린아이 같은 마음의 눈을 간직한 사람에게만 보이는 것이기 때문이다.

비자 인터뷰를 위해 잡은 서울 여정 중에 오래 알고 지내던 선생님과 작별 인사를 나누기 위해 수원에 들렀다. 오랜만에 뵈니 반갑고 기쁘다. 오랜 인연들에게서 자신의 삶을 있는 그대로 받아들이고 현재 서있는 삶의 여정 길에서 최선의 노력을 다하며 사는 모습을 볼 수 있다는 건 얼마나 큰 축복이고 아름다움인가. 인간은 고통을 통해 성장하고, 많은 체험을 통해 성숙해간다. 타인의 삶의 모습에서 배우기도 하고 때로는 상대를 일깨우는 존재가 되기도 한다. 자신의 삶을 아름답게 채워 나가며 나의 이 늦은 도전을 응원해주시는 선생님이 고맙고 반갑다. 그런데 떠나기 전 소개해줄 데가 있다며 나를 근처 한 카페로 데려가 주셨다.

MOI라 불리는 이 카페는 집을 개조한 곳으로 특별한 메뉴가 하나 있었다. 바로 '모래사막'. 뭐지? 라는 생각으로 호기심에 차서 주문하고 기다리니 정말 사막의 모래 같은 알갱이가 하얀 거품 위에 가득 올려진 음료가 눈앞에 모습을 드러내었다. 이 갈색 모래 알갱이는 정제하지 않은 설탕, 팜 슈거(Palm Sugar)라 불리는 천연

설탕으로, 하얀 거품의 라떼 위에 사막 모래처럼 흩뿌려져 있었다. 아, 이래서 모래사막이라고 한 것이구나. 한참 쳐다보고 있자니 팜 슈거 밑에서 마치 어린 왕자와 사막여우라도 튀어나올 것만 같았다.

참으로 인연이란 것은 재밌고도 신기하다. 비행기 조종사인 주인공과 어린 왕자의 만남이 그렇고, 어린 왕자와 장미의 만남이 그렇고, 또한 어린 왕자와 여우와의 만남이 그렇다. 그 무엇과의 만남을 통해 살아있는 모든 생명체는 어떤 의미를 갖는다. 현명한 여우의 조언처럼 서로를 길들이면 세상에서 하나밖에 없는 존재가 되는 것이다. 어린 왕자에게 자기를 길들이면 이제까지 관심 없던 황금빛 밀밭에서 그의 금빛 머리칼을 떠올리게 될 것이고 그러면 밀밭 사이로 지나는 바람 소리조차 사랑하게 된다는 여우의 말에 '길들임'의 의미를 깨닫고 다시 자기 별로, 사랑하는 장미에게로 돌아간 어린 왕자처럼.

베토벤의 피아노 소나타 '고별'은 그의 가장 열렬한 후원자였던 루돌프 대공에게 헌정한 곡으로 당시 오스트리아와 프랑스의 전쟁으로 잠시 피난을 떠나 헤어진 대공에 대한 그의 마음이 담긴 곡이다. 베토벤은 이 소나타에 〈Das Lebewohl〉(고별)이라는 독일어로 직접 제목을 달았는데 당시 프랑스에게 침공을 당한 시대적 상황에도 불구하고 프랑스어로 제목을 바꿔 단 악보 출판사에게 몹시 화를 냈다고 한다. 'Das Lebewohl'(The Farewell)이라는 제목의 1악장은 첫 도입부 세 개의 음에 인사말이 달려있다. Le-be-wohl (잘-가-요). 베토

벤을 음악가로 무척 존경하고 평생 물질적, 정신적으로 든든한 후원
자였던 절친한 대공을 떠나 보내는 베토벤의 슬프고도 복잡한 심정
이 잘 느껴지는 짧은 서두로 곧 2주제의 알레그로에서 슬픔을 긍정
으로 승화시킨다.

'Abwesenheit'(부재)라는 제목을 단 2악장은 마치 헤어짐의 시간이
길지 않기를 바라기라도 하듯 42마디로 된 짧은 악장으로 되어 있고
마무리 없이 3악장으로 연결된다. 'Das Wiedersehen'(재회), 환희에
찬 B♭7 코드. 양손 가득 재회의 기쁨을 담아 힘차게 내리치는 이 첫
화음에서 베토벤이 얼마나 재회의 순간을 고대하는지 알 수가 있다.

지금은 시카고로 향하는 비행기 안이다. 20년간 치열하게 살아온
집을 떠나는 것이 쉽지가 않다. 사랑하는 부모님과 친구들이 벌써부
터 그립다. 또 다른 미지의 세계에 대한 기대감과 남겨놓은 사랑하
는 이들에 대한 슬픔으로 마음이 복잡하게 교차한다.

'MOI'는 핀란드어로 '안녕'이란 뜻이라고 한다. 베토벤의 고별 소
나타처럼 지금은 작별을 고하지만 언젠가 기쁨으로 재회하게 될 그
날을 고대하며 글을 마무리하려 한다.

베토벤 '고별' 소나타 - 피아노 클라우디오 아라우
Piano Sonata No. 26 in E-flat major, Op. 81a, 'Les Adieux' - Piano: Claudio Arrau

# 8

## 시카고에서의
## 첫 유학생활

# 포레 '돌리 모음곡' & 몰리의 컵케이크

늦은 나이에 시카고로 유학을 와서 치열하게 한 학기를 보내고 지금은 그렇게 기다리던 겨울 방학을 보내고 있는 중이다. 하지만 이 짧은 한 달간의 방학도 블루밍턴으로 넘어가 피아노 연습에만 매달리느라 다 보내고 다시 시카고로 돌아오니 개학까지 일주일이 남았다. 아, 억울하다. 어디든 가야겠다 싶어 올해 졸업해서 이제 곧 한국으로 돌아갈 후배에게 근사한 디저트 가게에 데리고 가달라고 했더니 몰리의 컵케이크(Molly's Cupcakes)라는 아주 귀여운 이름의 디저트 숍을 소개해주었다. 컵케이크 전문 숍인데 이름처럼 아기자기 귀엽다. 동화책 삽화로 들어가면 딱 어울릴 알록달록 크레파스로 그려놓은 듯한 미니 컵케이크들을 보고 있자니 몰리와 비슷한 이름을 가진 곡이 하나 떠오른다. 바로 포레(G. Fauré)의 돌리 모음곡(Dolly Suite).

돌리는 포레가 당시 사랑에 빠진 엠마 바르다크(Emma Bardac)의

딸 엘렌(Hélèn)의 애칭이다. 엘렌이 태어난 후 그녀의 생일이나 특별한 날을 위해 한 곡씩 작곡하여 나중에 모음곡으로 묶어놓은 작품이다. 이름처럼 무척이나 귀엽고 사랑스러운 이 작품은 총 6곡으로 되어 있다. 1893년 엘렌의 첫 번째 생일 선물로 너무나 순수하고 사랑스런 선율의 Berceuse(자장가)를, 두 번째 생일인 1894년에는 Mi-a-ou(Messieu Aoul). 엘렌이 그녀의 오빠인 라울(Raoul)을 어린 아이 발음으로 Messieu Aoul이라 불렀는데 포레가 그걸 제목으로 사용했다.(당시 출판사의 실수로 Miaou라고 표기가 되어져 고양이 울음 소리를 연상하지만 사실은 고양이와 아무 상관이 없고 요즘은 다시 원래의 제목인 Messieu Aoul 로 표기되기도 한다.)

1895년 신년을 축하하기 위해 만든 세 번째 곡 Jardin de Dolly(돌리의 정원). 포레의 20년 전 초기 바이올린 소나타 1번에서 인용한 선율이 사용되었으며 돌리 모음곡의 보석이라 평가받는 곡이기도 하다. 왈츠 풍으로 작곡된 네 번째 곡 Ketty-Valse. 엘렌의 네 번째 생일을 위한 곡으로 Ketty는 엘렌의 집에서 기르던 애견의 이름이다. 마치 귀여운 강아지가 빙글빙글 돌며 춤추는 듯한 인상을 준다. (이 곡 역시 Kitty-Valse로 표기되지만 두 번째 곡 Mi-a-ou와 마찬가지로 강아지 본래 이름은 Ketty로 고양이 kitty와 전혀 상관이 없다.) 다섯 번째 곡 Tendresse (다정함). 1896년 작으로 포레의 장인이 만든 청동상을 그린 것으로, 돌리가 이 동상을 매우 좋아했다고 한다. 마지막 여섯 번째 곡은 Pas Espagnol(스페인 춤곡). 포레의 친구 샤브리에의 스페인 광시곡 스타일로 작곡된 이 곡은 활력이 넘치며 매우 화려하게 끝을 맺는다.

몰리에서 주문한 컵케이크 세 개가 나왔다. 피치 코블러(Peach Cobbler), 크렘 브륄레(Creme Brulee), 케이크 바터(Cake Batter). 컬러풀한 비주얼도 그렇지만 특이한 점은 각각 안에 퓨레 같은 달콤한 필링(filling)이 들어 있다는 것. 부드러운 빵과 안의 필링을 같이 떠서 먹으니 맛이 달콤하면서 신선하다. 몰리의 이 케이크들을 돌리 모음곡과 매치시켜보면 각각 어떤 곡들과 어울릴까. 시나몬 피치 퓨레 필링이 들어 있는 피치 코블러는 돌리 모음곡의 첫 번째 곡 자장가(Berceuse)처럼 꿈꾸듯 포근하며 사랑스런 빛깔과 맛이다. 크렘 브륄레는 네 번째 곡 케티 왈츠(Ketty-Valse). 안에 들어 있는 바닐라 빈 페스츄리 크림을 캐러멜화시킨 케이크 윗부분과 함께 떠먹으니 마치 왈츠라도 추고 싶은 기분이다. 리퀴드 케이크 바터 필링이 들어 있는 세 번째 케이크 바터는 비주얼만 봐도 여섯 번째 곡 스페인 춤곡이다. 축하 파티 때 뿌리는 오색 색종이 같은 장식이 한껏 뿌려져 보기만 해도 화려하고 기분이 좋아진다.

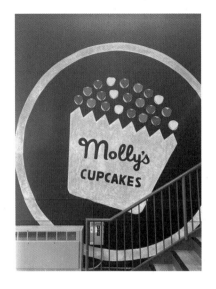

　그런데 이 귀여운 몰리라는 이름은 어디에서 왔을까? 알고 보니 이 몰리의 컵케이크라는 상호명도 포레의 돌리 모음곡만큼이나 사연 있는 이름이었다. 몰리는 창업주의 초등학교 3학년 선생님 성함이었다. 몰리 선생님이 아이들 생일 때면 늘 컵케이크를 구워 주셨는데 얼마나 맛이 있었는지 지금까지 그 맛을 잊지 못한다고 한다. 그녀의 이름을 기리고자 그녀의 이름을 따서 몰리의 컵케이크(Molly's Cupcakes)라 이름 짓고 매년 도움을 필요로 하는 어린아이들을 위해 수익금 일부를 지역 학교에 기부한다고 한다.

　갑자기 시카고에 눈보라가 친다. 이제 본격적인 겨울의 시작인 걸까. 문득 저번 주에 블루밍턴 인디애나 대학에서 열린 겨울 피아노 워크숍 때 에피소드가 떠오른다. 내 지도 교수님인 에드워드 아우어 선생님과 인디애나 대학 교수이자 프랑스 나디아 불랑제(Nadia Boulanger)의 마지막 제자라고 알려진 에밀 나우모프 선생님이 나란히 앉아 학생들 연주 평을 하고 계셨다. 한 남학생이 나와서 연주하기 전 편입하는 학생이라고 소개하자 갑자기 나우모프 선생님이 "어 그럼 Modulation(전조)네." 라고 말씀하신다. 뒤에 앉아 있다 그 말을 듣고 웃어야 할지 감탄을 해야 할지 모르겠다. '대가들은 일상의

대화조차 음악 용어로 표현을 하나보다' 라는 생각뿐.

　이제 다음 주면 개학. 방학 내내 한국에 가 있던 어린 후배가 곧 돌아온다. 가끔씩 연습하다 힘들면 이 돌리 모음곡을 함께 쳤는데 이제 돌아오면 다시 한 번 이 곡을 쳐보자고 해야겠다. 조금 빨리 왔으면 좋겠다. 하지만 날이 안 좋으니 걱정도 된다. 그래, 돌리 모음곡의 자장가 템포로 오는 게 좋겠어. 알레그레토 모데라토 Allegretto Moderato. ♫

멜 롱바르와 함께 네손으로 연주하는 가브리엘 포레

포레 돌리 모음곡 - 카티아 & 마리엘 라베크 자매 다큐멘터리 영화 중에서
G. Fauré 〈Dolly Suite〉 performed by Katia and Marielle Labèque from a documentary film

포레 돌리 모음곡 중 '자장가' - 로베르 & 가비 카자드쉬 부부
G. Fauré 〈Dolly Suite〉 - Piano: Robert and Gaby Casadesus

# 보로딘 현악 사중주 2번 '녹턴'
## & 제인의 쿠키

미국은 매년 2월 2일에 그라운드호그 데이(Groundhog Day)라는 특이한 행사를 펼친다. 1887년 펜실베이니아주의 펑수타니(Punx-sutawney)라는 지역에서 시작된 행사로 원래는 기독교 기념일 중의 하나인 성촉절(Candlemas)이라는 종교 행사에서 비롯되었다. 매년 2월 2일 성촉절에 신자들이 촛불을 들고 교회에 가서 예배를 드리는데 이러한 의식이 남은 겨울 기간 동안 집안에 축복을 가져온다고 믿었기 때문이라고 한다. 이 성촉절 행사가 시간이 흐르면서 아래의 잉글랜드 민속 노래 가사처럼 점점 날씨와 연결되는 형태로 변하기 시작했다. 결국 성촉절 날 해가 비치면 또 다른 겨울, 두 번째 겨울을 맞이해야 하고 그날 구름이나 비가 오면 겨울이 가고 봄이 곧 온다는 해석으로 굳어졌다. 대부분 유럽에 이 해석이 표준이 되어 독일로 넘어가면서 이날 고슴도치(hedgehog)가 자신의 그림자

를 보면 또 다른 겨울이 시작되거나 6주간의 겨울을 더 보내야 한다는 뜻으로 풀이되고 그림자를 보지 않으면 곧 봄이 온다고 구전처럼 전해져 내려왔다고 한다. 하지만 미국에서는 고슴도치의 부재로 이를 대신할 다른 동면 동물을 찾아야 했는데 그것이 바로 지금의 마못(Groundhog: Marmota monax)이다. 그라운드호그는 우드척(woodchuck)이라고도 불리며 설치류에 속하는 큰땅다람쥐를 일컫는다. 이 귀여운 마못은 펑수타니의 대표 캐릭터로 매년 그라운드호그 데이가 되면 수많은 사람들이 행사에 참여하기 위해 이곳으로 몰려든다고 한다.

If Candlemas be fair and bright,
Come, Winter, have another flight;
If Candlemas brings clouds and rain,
Go Winter, and come not again.

그라운드호그 데이를 앞두고 영어 수업을 맡은 제인(Jane) 선생님이 학생들을 위해 쿠키를 직접 구워 오셨다. 겨울눈의 결정 모양이 생각나는 프로스트 쿠키(Frosted Cookies with nuts), 라즈베리와 크림치즈의 조합이 환상인 라즈베리 크림치즈 쿠키

(Raspberry Cream Cheese Cookies), 키세스 초콜릿이 얹어진 피넛 버터 키세스(Peanut Butter Kisses), 호두가 들어있는 화이트 초콜릿 칩 쿠키(White Chocolate Chip Cookies with Walnuts) 등 여러 가지 쿠키를 구워 오셨는데 하나같이 너무 맛이 있다. 그 중 가장 눈과 입을 즐겁게 한 건 귀여운 그라운드호그 모양의 생강 쿠키(Gingerbread Groundhogs). 톡 쏘는 생강 맛이 달콤한 쿠키와 잘 어우러지고 파삭하게 씹히는 크리스피(crispy)한 식감 또한 일품이다.

제인 선생님은 그라운드호그 데이의 행사 주최지인 펑수타니 출신으로 항상 이맘때면 어머니가 할머니 때부터 전해 내려오는 레시피로 만든 쿠키를 구워 자녀들에게 한 박스씩 선물했다 한다. 그런데 어느 해, 여느 때처럼 잔뜩 기대를 하고 박스를 받아 열어보니 거기에 쿠키는 없고 대신 레시피가 적힌 종이가 한 장 달랑 들어 있었다고 한다. 이제부터는 직접 해먹으라는 메모와 함께. 그때부터 쿠키를 굽기 시작하셨다고 한다.

점심시간이 끝나고 교실로 들어가서 쉬고 있는데 뒤에서 아주 아름다운 선율이 들려와 돌아보니 반에서 가장 친한 카자흐스탄 첼리스트인 눌란(Nurlan)이 음악을 듣고 있었다. 놀란 눈으로 쳐다보니 씩 웃으면서 자기가 가장 좋아하는 곡이라며 음악을 들려 주었다. '녹턴'이란 부재가 붙은 보로딘 현악 사중주 2번 3악장. 창밖에 내리는 눈과 어찌나 잘 어울리는지 영화 음악처럼 아름다운 첼로의 주제선율에 마음이 아련해진다. 이어지는 바이올린의 음색에 넋을 잃고

듣고 있자니 순간 장면 전환처럼 음악이 경쾌해진다. 두 대의 바이올린이 주거니 받거니 하며 열정적인 패세지를 이어간다. 거기에 비올라와 첼로가 합세해 같은 주제를 네 대의 악기가 서로를 받쳐 주기도 하고 끌고 가기도 하면서 멋진 화음을 이루며 음악을 만들어간다. 다시 첼로가 처음처럼 감미로운 주제 선율을 연주하고 바이올린이 마치 메아리처럼 첼로의 물음에 응답한다.

연인들의 사랑 고백 같은 이들의 대화가 끝나자 이번엔 2바이올린이 1바이올린의 메아리가 되어 캐논처럼 대화를 이어간다. 비올라가 둘의 대화에 끼어든다. 아 이제 음악이 끝나는가 싶더니 첼로가 갑자기 슬픈 얘기를 꺼낸다. 잠시 마이너로 대화를 이어가며 슬픔에 공감해 가다가 저음 악기부터 하나씩 얘기를 끝맺는다. 첼로, 비올라, 2바이올린, 1바이올린이 짧은 인사를 하늘로 날려 보내며 끝을 맺는다. 음악이 끝났음에도 마치 한편의 아름다운 영화를 보고 난 것처럼 마음에 긴 여운을 남기며 한참을 맴돌았다.

19세기의 대표적인 국민악파 5인조의 한 사람으로 알려져 있는 보로딘은 원래 음악이 전공이 아니었다. 의과대학에서 화학을 공부한 화학자로 이 분야에서도 중요한 업적을 남겼다고 한다. 대학에서 교수와 화학자로 활동하는 바쁜 와중에 짬을 내어 작곡을 일요일에만 했기에 자신을 '일요일 작곡가'라고 불렀다. 휴머니스트라고 불릴 만큼 인간성이 좋았던 보로딘은 아픈 아내와 평생을 함께한 로맨티스트이기도 하며 이 아름다운 곡은 결혼 20주년을 기념하여 아내에

게 선물한 곡이다.

자고 일어나니 눈이 펑펑 온다. 도시를 하얗게 만들며 아름답게 내리는 눈을 창밖으로 바라보고 있자니 문득 눌란이 이 아름다운 보로딘 현악 사중주 3악장을 들려주던 날, 나에게 보내준 비디오 영상 하나가 떠오른다. 월트 디즈니사의 7분짜리 단편 애니메이션으로 이 곡을 사운드 트랙으로 사용한 '성냥팔이 소녀'(The Little Match-girl)이다. 이 오래된 동화를 얼마 만에 보는지. 곡과 얼마나 매치를 잘 시켜놨는지 이 슬픈 이야기에 에머슨 사중주단(Emerson String Quartet)의 아름다운 연주까지 더해지니 나도 모르게 눈물이 흐른다. 특히 성냥팔이 소녀가 그리운 엄마 품에 안겨 함께 하늘나라로 떠나는 장면은 이 곡에서 유일하게 단조로 흐르는 마지막 부분의 선율과 어울려 고향에 있는 내 엄마를 떠오르게 해 더욱 가슴을 아프게 한다.

2020년 2월 2일엔 그라운드호그가 그림자를 보지 않았다고 한다. 이제 곧 봄이 온다는 뜻이다. 봄은 나에게도 머지않아 사랑하는 가족과 친구들이 기다리는 고향으로 잠시 돌아갈 수 있다는 걸 의미한다. 어서 꽃피는 봄이 와서 사랑하는 이들의 품에 안길 수 있길 두 손 모아 바래본다.

* Special Thanks to Jane Curtis & Nurlan Zhetiru

제인과 눌란

그라운드호그와 쿠키에 관한 재밌는 에피소드, 거기다 맛있는 쿠키를 제공해주신 제인 커티스 선생님과 아름다운 보로딘 현악사중주곡과 성냥팔이 소녀 영상을 제공해준 친구 눌란 제티루에게 감사의 마음 전하고 싶다.

'성냥팔이 소녀' 영상과 함께 하는 보로딘 현악 사중주 2번 3악장 '녹턴' - 연주 에머슨 현악 사중주단
'Notturno' from Borodin String Quartet No, 2 - Emerson String Quartet

아름다운 너의 눈동자 & 라기 할바

세계지도를 펼쳐본다. 학창시절에도 들여다보지 않던 지구본. 우
크라이나 출신 첼리스트와 10년 넘게 함께했지만 한 번도 지도를 본

뮤저트 🐌

적이 없었다. 서툰 한국말로나마 우크라이나에 대해 열심히 설명해주는 그녀 때문인지 지도에 무관심한 내 성격 탓인지 모르겠다. 그런데 시카고로 온 뒤 베네수엘라 출신 바이올린과 비올라, 카자흐스탄 첼로, 중국 출신 피아노가 같은 반 친구들이고 경제학 전공인 기숙사 옆방 친구는 인도, 학기 초부터 우연히 알게 되어 친하게 지내는 생물의학 전공 친구는 네팔 출신이다. 다양한 나라의 친구들을 갖게 되니 어느 순간부터인가 자연스레 세계지도에 손이 간다. 네팔은 우리나라와 얼마나 멀까? 카자흐스탄은 어느 나라들과 붙어 있을까? 이것저것 궁금해진다. 그런데 막상 지도를 펴놓고 보니 우리나라가 너무 작아 보인다. 갑자기 어린애 같은 유치한 경쟁심이 인다. 러시아랑 미국이랑 심지어 인도랑 카자흐스탄도 크다. 그러고 보니 꽤 오랫동안 우리나라가 인도보다 크다고 착각했었던 게 기억이 난다. 참 무지했단 생각이 든다. 그렇게 노력해도 여전히 많은 편견들을 가지고 있었다는 생각과 함께.

옆방 인도 친구 알린(Arleen)에게 네팔 친구 이샤(Isha)를 소개시켜주었더니 물 만난 고기처럼 서로 난리다. 이샤는 네팔에서 태어났지만 생후 5개월 때 부모님과 함께 미국 메릴랜드(Maryland)로 이주해그곳에서 자라 영어를 원어민처럼 한다. 네팔어를 쓰는 가족들 덕분에 네팔어도 할 줄 알고 네팔어와 힌디어가 비슷해서 영화를 보며힌디어도 익혔다 한다. 서로 비슷한 문화권에 같은 언어 사용이 가능하고 둘 다 채식주의자에, 비슷한 나이에, 한쪽은 경제학, 한쪽은

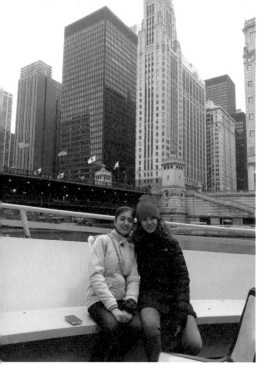

Arleen & Isha 알린과 이샤

생물의학으로 서로 공통점이 너무 많다보니 급속도로 친해져서 나는 한쪽으로 밀려난다. 힌디어와 영어를 막 섞어가면서 서로 대화하니 옆에서 듣는 나는 마치 바벨의 카오스 안에 있는 듯 너무 혼란스럽다. 답답해서 앵무새처럼 발음 쉬운 힌디어 단어를 따라하면 깔깔대며 웃는다. 이렇게 너무나 다른 문화에 있는 우리들이지만 마음만은 잘 맞는다.

셋이 친해진 후 18층에 사는 이샤는 자주 16층 우리 기숙사 아파트에 놀러온다. 미국인 룸메이트가 가져온 TV에 달라붙어 셋이 영화를 본다. 그런데 이 두 여인은 왜 그리 호러 무비를 좋아하는지 공포 영화를 못보는 나로서는 정말 매번 큰 용기가 필요했다. 그러다 발리우드 영화를 몇 편 보게 되었다. 발리우드(Bollywood)는 인도 도시 뭄바이의 옛 이름인 봄베이(Bombay)와 할리우드(Hollywood)의 합성어로 인도 영화산업을 통칭한다. 그런데 영화에서마저 힌디어와 영어를 번갈아가면서 쓴다. 자막이 나오면 힌디어고 자막이 없으면 영어다. 영어 자막 읽으랴 갑자기 튀어나오는 영어 듣느라 정말 정신이 하나도 없다. 한참 영화에 빠져 보는데 이샤가 갑자기 알 수

뮤저트

없는 노래를 흥얼거린다. 알린이 따라 부른다. 인도 전통 노래인가
하니 인도 가수가 부른 노래란다. 멜로디가 친숙하면서도 듣기가 좋
다. 제목은 '아름다운 너의 눈동자'(Tere Mast Mast Do Nain). 2010
년 개봉해 엄청난 인기를 모은 발리우드 영화 다방(Dabangg)의 사운
드 트랙 중 하나다. 이 노래는 남자의 독백과 여자의 독백, 두 부분
으로 나뉘어 혼성 듀오로 노래되어진다.

Taakte rehte tujhko saanjh savere

난 하루 종일 당신을 바라봐요

Nainon mein haye

당신의 눈동자

Nainon mein bansiya jaise nain yeh tere

당신의 눈동자가 내 마음에 들어와 버렸어요

Tere mast mast do nain

아름다운 두 눈동자

봄 방학을 맞아 이제 곧 졸업하고 떠날 이샤를 위해 알린과 셋이 모처럼 함께 시간을 보내기 위해 워터 택시(Water Taxi)를 타러 시내로 나갔다. 워터 택시는 시카고 필수 관광 코스의 하나로 유람선을 타고 시카고의 유명 건축물들을 구경할 수 있는 투어이다. 우리나라 절반 크기의 미시간 호수를 시내 중심에 끼고 있어 이런 투어가 가능한 것이다. 워터 택시를 타러 선착장으로 가는 길가에 어마어마한 빌딩들이 늘어서 있다. 말로만 듣던 트럼프 빌딩도 보인다. 선착장으로 가니 노란색의 배가 보인다. 기대감에 부풀어 올라 쌀쌀한 날씨에도 불구하고 뱃머리 쪽에 앉아 카메라 셔터를 정신없이 누른다. 이샤랑 알린은 신났다. 영화 타이타닉의 그 유명한 씬 흉내 낸다고 뱃머리에서 두 팔 벌려 서로 끌어안고 난리다.

중간고사 끝나고 3일 아파 누웠다가 모처럼 바람을 쐬러 나와 사랑스런 친구들과 행복한 시간을 보내니 피로와 두통이 다 사라진다.

한번 티켓 끊으면 하루 종일 원하는 만큼 탈 수 있다는 말에 기다렸다가 다시 탑승했다. 이번엔 이층 선로로 올라갔다. 시카고의 싸늘한 바람이 파도를 가로지르며 우리의 뺨을 살갑게 스치며 지나간다. 자유롭고 즐거운 하루였다.

행복한 하루를 보낸 바로 다음날, 모든 게 변하기 시작했다. 봄방학이 일주일 더 연기된다 하더니 급기야 모든 학교가 온라인 수업으로 대체하고 문을 닫고 말았다. 코로나 바이러스로 인해 이곳도 진통을 겪고 있는 중이다. 기숙사에 머물던 학생들도 하나씩 떠나기

시작한다. 매일 아침저녁 짐 가방을 든 학생들의 뒷모습이 보인다. 마음이 심란하다. 마트에 가면 냉동식품 칸들이 텅 비어 있다. 생활 필수품들도 찾아보기가 힘들다. 다들 불안한 마음을 감출 수가 없다. 이 와중에 연습이라도 안하면 힘들 것 같아 용기를 내어 손 소독제를 들고 연습실로 향했다. 피아노 건반을 소독제로 잘 닦고 손도 닦고 연습을 이어갔다. 불 꺼진 텅 빈 연습실에서 혼자 덩그러니 연습을 하려니 조금 무섭기도 하고 서글프기도 하다. 하루아침 뒤바뀐 풍경을 받아들이기가 쉽지 않다.

드디어 알린이 이번 주에 떠나기로 결정을 내렸다. 학기말까지 온라인 수업이 확정되어 떠나기로 한 것이다. 아쉬운 마음은 같은 또래인 이샤가 더 클 것이다. 매일 밤 와서 조금이라도 추억을 더 쌓으려 즐거운 시간을 보내는 요즘, 오늘 갑자기 알린이 인디언식 푸딩이라며 특별해 보이는 디저트를 내민다. 라기 할바(Ragi Halwa)라 불리는 이 인디언 음식은 먹으면 몸을 따뜻하게 보호해주는 역할도 있어 겨울에 먹는 디저트라고 한다. 그렇지 않아도 산더미처럼 밀려오는 메일과 연이어 올라오는 뉴스에 지쳐있던 그 시간, 그녀의 마음처럼 따뜻하고 부드러운 질감에 단맛이 살짝 가미된 고소한 맛의 할바를 한입 떠먹으니 예민해서 얼어 있던 마음이 눈 녹듯 살짝 내려앉는다.

할바의 재료로는 기(Ghee)라 불리는 정제 버터에 라기 플라워(Ragi flour 우리말로 일종의 기장, 수수를 일컫는데 이것을 빻은 가루), 샤칼

(Shakkar 사탕수수에서 채취한 당밀), 아몬드, 흑건포도(Black Raisins), 물 등이 쓰인다. 몸에 좋은 재료들로만 만들어서인지 먹고 나니 포만감과 함께 기분 좋은 에너지가 올라온다. 알린은 요리 솜씨가 아주 훌륭하다. 가끔 요리를 만들어주는데 맛이 아주 좋다.

온 나라가 코로나 바이러스와 전쟁을 치루고 있다. 고향에 계신 나이 드신 할머니, 부모님, 아픈 고모님이 걱정이 되어 자주 연락을 드린다. 저녁마다 이샤는 코로나 월드 투어 지도라며 매순간 업데이트되는 통계 자료를 보여준다. 불행 중 다행히 그녀의 고향인 네팔은 확진자도 적고 사망자도 아직까지 한명이다. 코로나가 월드 투어에서 네팔은 뛰어 넘어갔다며 씁쓸한 웃음을 짓는다. 암울한 분위기를 극복한다고 인도와 네팔 뮤직 비디오를 틀어놓고 춤추는 이 발랄하고 깜찍한 두 친구가 어찌나 사랑스럽고 귀여운지 그 유쾌한 웃음에 그 순간만큼은 나도 모든 걸 내려놓고 그들의 전통 리듬에 함께 몸을 맡겨본다.

외국인 친구를 사귄다는 것은 사람 관계만으론 부족하다. 그들의 언어와 문화를 존중하고 그에 대한 관심과 공감이 이루어져야만 깊

은 관계를 만들 수 있다. 이제 서로 헤어져야 하는 시간이 다가오지만 지금의 이 많은 추억들이 앞으로 남은 우리의 삶을 덜 건조하게 만들어 줄 거라 믿으며 오늘도 그녀들의 아름다운 두 눈동자를 바라보며 미소를 짓는다.

'당신과 함께 시작하고 당신과 함께 끝나요, 나의 세상이. 내 비밀로 감춰 두려했는데 이 눈에 다 드러나고 말았네요. 전 오직 당신에게 속해 있어요. 당신에 대한 기억은 날 한숨짓게 만들어요. 이렇게 당신을 바라보고 있지만 당신을 만날 수는 없네요. 난 어떻게 해야 하나요, 당신의 아름다운 눈동자. Tere Mast Mast Do Nain.'

Alvida! (안녕!)

* Special Thanks to my two friends, Isha Shrestha and Arleen Kour

발리우드 영화 다방 중 '아름다운 너의 눈동자'
'Tere Mast Mast Do Nain' from the Bollywood movie <Dabangg>

# 멘델스존 '오, 나에게 비둘기의 날개가 있다면' & 말차

쓸쓸하다. 결국 학교도 완전히 문을 닫기로 결정하고 모든 외국 학생들에게 집으로 돌아갈 것을 강하게 권고하고 있는 상황에서 한국행을 포기하고 인디애나 블루밍턴행을 택하였다. 갑작스러운 결정에 기숙사 방 정리할 시간도 하루밖에 없다. 감상에 젖을 시간도 없이 정신없이 짐을 다 싸고 나니 저녁이다. 완전히 녹초가 되었다. 떠나기 전날이라 인사 차 가깝게 지내던 한국인 후배 라이언 방으로 가니 갑자기 그가 말차를 대접하고 싶단다. 라이언은 남들은 못가서 난리인 서울대를 들어가 놓고도 2학년 때 학교를 그만두고 미국 유학행을 택한 당찬 신세대 피아니스트이다. 섬세하며 완벽주의 기질이 있는 그는 차 한 잔도 허투루 내미는 법이 없다. 무슨 의식이라도 치르는 냥 차 세팅을 시작한다. 그리곤 정성껏 차를 젓는 그를 보고 있자니 '이 말차가 내 칼럼의 두 번째 코로나 디저트겠구나' 하는 생

각이 본능적으로 든다. 사진을 부탁했더니 그답게 주변까지 싹 정리하며 완벽한 세팅을 한다. 사진을 찍고 드디어 차를 음미할 차례가 왔다. 아~ 역시... 지금 상황과 이다지도 잘 들어맞을 수 있을까. 참 씁쓸하다. 이렇게 씁쓸할 수가 있을까.

블루밍턴에 온지 이제 정확히 두 주가 지났다. 이곳은 한국의 제주도 같은 곳이어서 갓 도착했을 때만 해도 코로나 바이러스 확진자가 한 명도 없었는데 지금은 여기도 많이 늘어 저번 주부터 외출 금지령이 내렸다. 그나마 하루에 유일한 외출이던 동네 산책 10분도 상황이 심각해지면서 그것마저 포기했다. 바깥 공기가 아쉬워지면 테라스로 나가 숨을 쉬어본다. 워낙 깨끗한 동네라 옛 제주처럼 공기

가 신선하다. 여기저기서 들려오는 새들의 아름다운 지저귐이 마치 은방울 소리처럼 청아하다. 봄이다. 따스한 햇살에 푸르른 나무들, 봉우리를 터트리며 아름다운 얼굴을 세상 밖으로 내밀기 시작하는 꽃들, 그리고 부드러운 바람. 이다지도 평화로운데 여기 밖을 나서면 지금 세상에 울려 퍼지고 있는 건 침묵과 고통에 찬 신음, 그리고 레퀴엠뿐.

온라인 수업이 끝나는 4월 말이면 갈 수 있을 거라고 고향에 계신 부모님께 말씀드렸지만 알 수가 없다. 하룻밤 자고 나면 확진자 수가 배가 되어 간다. 사망자 수도 이제 만 명을 바라보고 있다. 언제 이 코로나 전쟁이 내리막길로 들어설까? 5월엔 고향에 갈 수 있을까? 태어나 처음 받아보는 온라인 수업에 적응하느라 하루가 어떻게 지나는지도 모른다. 이 와중에도 철두철미하게 수업하는 선생님들 때문에 쪽잠 자며 공부해야 한다. 불행 중 다행인 건지 뉴스 볼 시간도 없어 코로나 공포보다 당장 숙제 걱정이 더 먼저다. 그러다 잠깐 짬이라도 나 창밖을 바라볼 때면, 창밖으로 아름다운 새소리가 들려올 때면, 나도 모르게 고향이 그리워진다. 하늘을 나는 새가 부럽다. 나에게 저 새처럼 날개가 있다면 내 고향으로 날아 갈 수 있을까?

고향 생각에 가슴이 뭉클해져 테라스 앞 나뭇가지에 앉아 놀다 파란 하늘로 날아오르는 새들을 보고 있자니 불현듯 떠오르는 음악이 있다. 바로 지금 내 간절한 마음과 똑같은 제목의 곡이. 멘델스존의 O, for the wings of a dove(오, 나에게 비둘기의 날개가 있다면).

뮤저트

O, for the wings, for the wings of a dove!

오, 나에게 비둘기의 날개가 있다면

Far away, far away would I rove!

저 멀리 날아가

In the wilderness build me a nest,

광야에 둥지를 치고

 And remain there forever at rest,

그 곳에서 영원한 안식을 취하리라

　멘델스존이 1844년에 작곡한 성가곡 〈Hear My Prayer〉(나의 기도를 들으소서)는 소프라노 솔로와 합창단을 위한 곡으로 시편 55편의 내용을 바탕으로 쓰였다. 멘델스존의 유명한 오라토리오 〈Elijah〉(엘리야)의 텍스트 번역 작업을 맡은 영국 출신 윌리엄 바르톨로뮤(William Bartholomew)의 영어 가사에 곡을 붙인 곡으로 초기에는 오르간 반주로 연주되다가 후에 독일어 가사에 오케스트라 반주 버전으로 개작되었다. 1845년 영국 런던에 있는 크로스비 홀(Crosby Hall)에서 초연되었으며 곡 후반에 나오는 O, for the wings of a dove(오, 나에게 비둘기의 날개가 있다면)은 간절한 가사와 함께 아름다운 선율로 유명해 단독으로 이 부분만 여러 버전으로 연주된다.

　집 현관 앞 메말랐던 가지들에 싹이 트기 시작한다. 철쭉이란다. 그냥 무성한 수풀인가 싶었는데 어느새 철쭉이 이제껏 감추었던 예

쁜 얼굴을 조금씩 내밀기 시작한다. 조금 눈치를 보는가 싶더니 어느덧 부드러운 봄바람 같은 미소를 지으며 한 달째 자가 격리와 익숙지 않은 온라인 수업에 지쳐 있는 나의 몸과 마음을 위로해 준다.

사월의 끝에 서 있다. 아직도 말차의 씁쓸함이 혀끝을 맴돈다. 언제 이 씁쓸함이 사라질지 모르겠다. 하지만 곧 한 해 중 가장 아름답다는 오월이 우리를 기다리고 있다. 어서 이 모두를 괴롭고 아프게 하는 시간이 지나 눈부신 오월의 태양 아래 활짝 웃고 있을 저 진분홍 철쭉처럼 그리운 사람들의 아름다운 미소를 속히 볼 수 있기를, 그 설레는 재회의 시간이 모두에게 어서 오기를 진심으로 바란다.

"하나님이여 내 기도에 귀를 기울이시고 내가 간구할 때에 숨지 마소서, 내 마음이 내 속에서 심히 아파하며 사망의 위험이 내게 이르렀도다. 두려움과 떨림이 내게 이르고 공포가 나를 덮었도다. 나는 말하기를 만일 내게 비둘기 같이 날개가 있다면 날아가서 편히 쉬리로다. 내가 멀리 날아가서 광야에 머무르리로다."(시편 55편)

멘델스존 '오, 나에게 비둘기의 날개가 있다면' - 노래 보이 소프라노 알레드 존스
'O, for the wings of a dove' by F. Mendelssohn - Sung by boy soprano Aled Jones

뮤저트

# 9

## 코로나로 인한 온라인
## 수업 시절

# 발라키레프 '종달새' & 귤향과즐

코로나19 팬데믹 이후 전 세계에서 발생한 사건들 가운데 가장 충격적이며 우리에게 많은 질문과 생각의 여지를 남긴 것은 자연 생태계의 변화일 것이다. 사라진 줄 알았던 멸종 동물들의 출현, 크게 줄어든 대기오염 등 인간이 사라진 곳에서 자연이 원래 자신의 모습으로 돌아가는 과정과 그에 따른 결과에 많은 사람들이 충격과 놀라움을 금치 못한다. 지금도 세계 곳곳에서 변하고 있는 자연 현상들. 자연이 스스로를 증명해보임으로써 우리가 자연에게 무슨 짓을 했는지 돌아보는 계기가 된 것이다. 우리가 자연에게서 무엇을 받아 왔는지, 그리고 그것을 무시한다면 어떤 대가를 치러야 하는지 깊이 반성하는 시간을 가져다 주었다. 인간의 손을 거치지 않은 자연의 모습은 상상을 넘어 불가사의하고 외경심을 불러 일으킨다. 태초의 자연의 모습이 궁금하다.

블루밍턴에서 두 달간 본의 아닌 칩거 생활로 매일 아침저녁으로 들어야했던 건 새소리였다. 부드럽고 깨끗한 리릭 계열의 하이 톤에 빠르지도 않고 그렇다고 너무 느리지도 않은, 마음을 편안하게 해주는 안단테 모데라토 템포. 밝고 명랑한 장조도 아니고 어두운 단조도 아니다. 보통 새들처럼 짹짹거리는 짧은 호흡이 아니라 정말 노래하는 듯 긴 호흡으로 아름다운 프레이즈를 만들며 노래한다. 부드러운 플랫 계열의 조성에 내재된 에너지와 서정적인 아름다움을 간직한 너무나 청아한 소리. 두 달간이나 매일 들어 지겹기라도 하련만 단 한순간도 지겹다는 느낌은 들지 않았다. 아무리 좋아하는 음악도 두 달간 매일 들으라면 지겨울 텐데 왜 이 새소리는 들을 때마다 마음이 정화되는 느낌일까. 자연의 소리여서 그런가? 이런 구속된 상황에서 유일하게 나를 위로해준다는 느낌 때문일까? 아니면 이름 모를 이 새가 원래 특별한 소리를 가지고 있는 새였던 걸까?

한국으로 돌아가기 전날 저녁, 드디어 고향으로 돌아간다는 설렘과 이곳을 떠난다는 아쉬움에 만감이 교차하는 시간. 이제 오랫동안 이 청아한 새의 노랫소리도 듣지 못할 거란 생각 때문인지 오늘따라 유난히 새소리가 특별하게 들린다. 마치 음악 같다. 이런 느낌의 음

뮤저트 💿

130

악이 있었는데... 그렇지. 발라키레프가 피아노곡으로 편곡한 글린카의 종달새(The Lark).

　미하일 글린카(Mikhail Glinka)가 1840년에 작곡한 '상트페테르부르크와의 이별'(Farewell to St. Peterburg)은 러시아의 극작가 네스토르 쿠콜니크(Nestor Kukolnik)의 시에 곡을 붙인 성악과 피아노를 위한 연가곡이다. 로망스, 볼레로, 카바티나 등 총 12곡으로 구성되어 있으며 종달새는 그중 열 번째 곡이다. 러시아 고전 음악의 아버지라 불리는 글린카에게서 많은 음악적 영향을 받은 발라키레프는 1902년에 이 종달새(The Lark)를 피아노를 위한 솔로 곡으로 편곡하였다. 원곡의 특징을 잘 살리면서 피아노의 넓은 음역대를 한껏 활용하며 리스트를 연상케 하는 화려한 초절기교를 사용해 풍부한 서정과 음악적 표현력을 보여주는 이 짧은 소품곡은 발라키레프의 기술과 음악성으로 탄생한 명곡이다.

　발라키레프 편곡의 종달새를 듣고 있자니 차가운 밤공기 속에 흐르는 피아노 선율을 타고 잠시 멈춰있던 새소리가 다시 들려온다. 새가 노래하는 타이밍에 맞춰 음악을 틀어보았다. 오, 이렇게 조화로울 수가! 종달새와 같이 B♭마이너로 노래하

고 있었나보다. 발라키레프의 편곡도 이름 모를 새도 감탄스럽기만
하다. 서로 뒤지지 않는다. 어떤 부분에선 어느 소리가 새소리이고
어느 소리가 피아노 소린지 구별하기 힘들 만큼 어우러져 새로운 음
악을 창출해낸다. 이 아름다운 음악과 자연의 조화. 떠나기 전날 최
고의 선물을 받는 기분이었다.

일 년 만에 온 집이 너무나 편안하다. 오는 여정은 너무나 멀고 힘
들었지만 오랜만에 밟고 선 고향의 신선한 공기를 마시니 쌓인 피로
가 한순간에 사라진다. 오늘은 자가격리 첫날. 앞으로 두 주간 격리
를 위해 시청에서 생활필수품이라며 한 달은 충분히 먹을 것 같은
엄청난 양의 음식과 비품을 보내왔다. 알뜰살뜰 바리바리 챙긴 식품
들 중 반가운 게 눈에 띈다. 귤향과즐. 제주 감귤로 만든 제주 전통
감귤 한과이다. 처음 이 과자가 출시됐을 때 얼마나 맛이 있던지 지
금까지도 기억하는 맛이다. 귤향과즐은 오리지널 감귤즙을 넣어 만

뮤저트 🎧

든 밀반죽을 튀겨 조청과 물엿을 바르고 튀긴 쌀밥을 표면에 가득 묻혀 만드는 향토색 진한 디저트이다. 과자처럼 바삭한 식감과 조청과 물엿의 달콤한 맛에 제주 감귤 특유의 상큼한 맛과 향이 버무려진, 거기다 쌀 튀밥으로 인해 구수한 맛까지 겸비해 아무리 먹어도 질리지 않는다. 아무리 들어도 질리지 않던 그 새소리처럼.

　새벽 세시이다. 역시 시차적응이 바로 되지는 않는가 보다. 창문을 여니 새벽 공기가 신선하다. 캄캄한 하늘, 가로등 불빛, 가끔씩 지나가는 차 소리. 새소리는 들리지 않는다. 창문을 열면 항상 먼저 반겨 주던 소리가 여기에는 없다. 아쉬운 마음에 발라키레프의 종달새를 틀어 보았다. 그러자 익숙한, 귀에 익은 그 소리가 바람에 실려와 내 기억을 깨운다. 맑은 새벽 공기를 타고 하늘과 땅 사이에 울려 퍼지는 노래 소리, 달콤한 희망의 노래. 끝없는 물줄기처럼 크게 더 크게 흐른다. 노래하는 이는 보이지 않지만 누구에게 부르는 노래인지 새는 알겠지. 그 노래 소리를 떠올리며 살며시 내쉬는 내 한숨소리를 들으려나? 일 년 만에 온 고향에서 가장 먼저 듣는 음악이다. 참 아름답다. 짧았던 아름다운 기억처럼, 이 새벽의 차가운 바람처럼, 잠시 나의 마음을 흔들어 놓고 사라진다.

글린카-발라키레프 '종달새' - 피아노 예프게니 키신
'The Lark' by Glinka-Balakirev - Piano by Evgeny Kissin

# 새뮤얼 콜리지 테일러 '깊은 강' & 현무암 빵

전 세계가 코로나 바이러스와 사투를 벌이는 중에 미국에서는 한 흑인의 죽음이 발단이 되어 인종차별을 반대하는 항의 시위가 일어나 미국 전역으로 퍼져 전 세계의 관심을 끌고 있다. 연일 보도되는 뉴스들을 접하자니 많은 생각들이 머리를 스치고 지나간다. 이 사건을 그들만의 문제로 치부할 수 없는 이유는 '차별'이란 것이 인종차별에만 국한된 단어가 아니기 때문이다. 우리 주위에 늘 도사리고 있는 인간의 속성과 연결된 단어이기 때문이다. 그들의 진통과 아픔을 보고 있자니 우리 민족이 겪어야 했던 아픔들이 오버랩된다. 우리에게도 여전히 해결되지 못한 아픈 역사들이 남아 있지 않은가. 자신의 아픔을 통해 타인의 아픔을 이해하기도 하지만 때로는 타인의 아픔을 통해 자신의 아픔을 깨닫기도 하는 법이다.

거리 시위에 나온 한 흑인이 방송국 기자와 인터뷰를 한다. 그런데 그의 말투에서 흑인 특유의 비트가 느껴진다. 유독 비트가 강한 그의 인터뷰를 듣고 있자니 백인들은 발음이 틀리면 못 알아듣고 흑인들은 악센트를 잘못 사용하면 못 알아듣는다고 한 말이 생각이 났다. 이래서 흑인들이 랩을 잘하는 거구나 감탄하며 듣는데 불현듯 어떤 생각이 머리를 스치고 지나간다. 아프리카 출신 클래식 작곡가가 누가 있지? 재즈 연주자들은 많이 알고 있는데 클래식 작곡가에 대해선 생각을 해본 적이 없다는 생각이 들자 순간 알 수 없는 묘한 감정이 밀려온다. 바로 구글에 '클래식 흑인 작곡가' 라는 검색어를 넣어봤다. 그러자 많은 흑인 작곡가들의 이름이 뜬다. 머리가 더 혼잡스럽다. 왜 한번도 이런 생각을 해본 적이 없지? 나의 이 차별적 생각 또한 이미 오래전부터 시작되었던 건 아닐까? 혼란스런 마음과 강한 호기심에 정신없이 나열된 이름들을 검색하다 몇 사람의 흥미로운 흑인 작곡가들을 발견하였다.

'Black Mozart'라 불린 최초의 아프리카 출신 클래식 작곡가 조제프 볼로뉴, 슈발리에 드 생 - 조르주*(Joseph Bologne, Chevalier de Saint-Georges 1745-1799). 미국의 메이저 오케스트라 중 하나인 시카고 심포니 오케스트라에 의해 작품이 연주되어진 첫 번째 아프리카계 미국 여성 작곡가 플로렌스 프라이스(Florence Price 1887-

---

* 국적은 프랑스로 되어 있으나 정확히는 프랑스 태생 아버지와 아프리카 태생 어머니 사이에서 태어난 크리올(Creole)이며 이름은 조제프 볼로뉴이지만 후에 왕실에서 얻은 칭호인 슈발리에 드 생-조르주로 더 알려져 있다.

1953). 아프리칸 유럽피언 비르투오소 바이올리니스트이자 작곡가인 조지 브리지타워(George Bridgetower 1778-1860). 브리지타워는 베토벤의 바이올린 소나타 중 가장 대작인 9번 '크로이처'(Kreutzer) 소나타를 초연한 사람이며 원래는 그에게 헌정되었다가 둘 사이에 불화가 생겨 현재 우리가 알고 있는 프랑스 바이올리니스트인 루돌프 크로이처에게 재 헌정된 것이라고 한다.

　최초의 미국 메이저 오케스트라 지휘자이자 최초로 메이저 오페라 컴퍼니인 뉴욕 시티오페라에 의해 제작된 오페라를 공연하였으며 최초로 교향곡을 메이저 오케스트라와 공연, 최초로 국영방송에서 오페라 공연을 하는 등 많은 부분에서 '최초'를 달성한 윌리엄 그랜트 스틸(William Grant Still 1895-1978). 1996년 소프라노와 오케스트라를 위한 곡 '라일락'(Lilacs)으로 음악부문 퓰리처상을 받았으며 흑인 최초로 명문대 커티스 음악원을 졸업하고 이스트만 학교에서 박사 학위를 받은 조지 워커(George Walker 1922-2018). 최초로 자신의 작품을 악보로 인쇄한 프란시스 존슨(Francis Johnson 1792-1844). 현재 살아있는 트럼피터이자 작곡가로 1997년 오라토리오 '들판의 핏자국'(Blood on the Fields)으로 음악부문 퓰리처상을 받은 윈튼 마살리스(Wynton Marsalis 1961~). 이렇게 클래식 음악사에 이름을 남긴 놀라운 흑인 작곡가들 중 가장 내 시선을 끄는 사람이 하나 있다. 모차르트처럼 짧은 인생을 살다 간 작곡가이자 바이올리니스트인 새뮤얼 콜리지 테일러(Samuel Coleridge-Taylor 1875~1912).

1875년 아프리카 출신 의사인 아버지와 영국 출신 어머니 사이에서 태어난 새뮤얼 콜리지 테일러는 백인 뉴욕 뮤지션들에 의해 '아프리칸 말러'(African Mahler)라 불렸으며 평생을 인종차별에 대항하며 싸우다 간 음악가이다. 특히 그는 흑인 민속음악(African-American folk music)을 콘서트 음악(Concert music)과 결합을 시켜 아프리카 조곡, 아프리카 로망스 같은 새로운 장르의 음악을 탄

생시켰으며 거기에 자신의 정체성에 대한 고민을 더해 자신만의 음악적 색깔을 드러낸 작곡가이다. 특히 롱펠로우의 서사시를 바탕으로 쓴 세 개의 칸타타 '히아와타의 노래'(Song of Hiawatha)로 유명하다.

그는 영국 작곡가 에드워드 엘가의 도움으로 세 개의 합창 페스티벌에서 초연한 오케스트라를 위한 'Ballade(발라드) A minor'로 음악가로서 명성을 얻게 된다. 또한 그의 재능을 알아본 당시 영향력 있

는 음악 비평가 어거스트 재거(August Jaeger)로부터 천재라는 극찬을 받는다. 음악적 성공으로 떠난 미국 여행과 시인 폴 로런스 던바(Paul Laurence Dunbar)와의 만남으로 그는 자신의 피가 흐르는 아프리카 대륙의 음악과 민속음악에 몰두하게 된다. 그의 작품들 중 그의 그런 고민을 가장 잘 반영한 곡이 '24개의 흑인 멜로디'(Twenty-Four Negro Melodies)란 작품이 아닐까 싶다.

새뮤얼이 1905년에 작곡한 '24개의 흑인 멜로디'는 노예로 살아야 했던 흑인들의 고통과 해방, 구원, 영원한 안식처에 대한 갈망, 고통스런 현실에서의 탈출 등의 메시지를 가장 강력하게 담은 24개의 노래를 피아노 곡으로 편곡해 만든 작품이다. 곡들은 South East Africa, South Africa, West African Folk-lore Song, West Indies, American Negro의 선율을 가지고 만들었다. 9번부터 24번까지는 모두 American Negro의 선율들이다. 가슴을 치는 선율들에 너무나 끌려 무려 127페이지에 달하는 곡을 앉은 자리에서 전곡을 연주해보았다. 몇 줄의 가사와 제목이 보여주는 장면들, 심장 깊숙이 파고드는 선율 때문에 치는 내내 마음이 아팠다. 특히 주인에게 채찍을 맞고 통나무에 걸터앉아 눈물을 흘리며 부르는 노래 'I'm Troubled In Mind', 평화로운 천국을 향한 열망을 담은 노래 'Going Up', 그리고 나의 마음을 가장 아프게 하는 노래 'Sometimes I Feel Like A Motherless Child' 등 모든 곡이 새롭고 의미 있게 다가온다.

여기 24개 중 가장 유명한 곡은 10번째 '깊은 강'(Deep River)이

다. 이 곡은 새뮤얼이 당시 영국 투어 중이던 주빌리 싱어즈 Jubilee Singers(아프리카계 미국 아카펠라 앙상블) 공연에서 들은 후 영감을 얻어 차용한 곡으로 후에 교육용으로 따로 녹음되어 고등학교 학생들의 음악 정규 과정에 사용되기도 했다. 도입부와 마무리에 오리지널 멜로디를 살려서 편곡하고 중간 부분에 새뮤얼 특유의 기법이 사용되었다. 작자 미상의 흑인영가인 이 곡은 깊은 요단강 건너에 있는 내 집으로, 모든 것이 평화로운 저 약속의 땅으로 가고 싶은 마음을 표현한 노래이다.

37살의 나이에 과로와 폐렴으로 세상을 떠난 새뮤얼 콜리지 테일러는 이 '24개의 흑인 멜로디'를 위한 프로그램 노트에 이런 말을 남겼다.

"브람스는 헝가리 민속 음악을 위해, 드보르자크는 보헤미아 민속 음악을 위해, 그리그는 노르웨이 민속음악을 위해 무언가를 하지 않았던가. 나 또한 이 흑인 멜로디를 위해 무언가를 하려고 노력했다."

두 주간의 자가격리를 무사히 마치고 가장 아끼는 제자와 오랜만에 제주 바다를 보러 해안도로로 나갔다. 괜찮은 카페를 소개한다며 해안가 앞에 위치한 근사한 한 카페로 데려가 주었다. 카페 안으로 들어서니 화려한 비주얼의 디저트들이 늘어선 진열대가 눈길을 사로잡는다. 그 중 검은색의 아주 특이하게 생긴 디저트를 발견했다. 낯익은 돌 모양인가 했더니 제주 현무암 형상을 본떠 만든 현무암 빵이었다. 제주는 용암이 분출해서 생긴 화산섬이라 제주 전체가

현무암으로 되어 있다. 현무암은 풍화작용에 강하며 변색되지 않고 오히려 시간이 흐를수록 검은 광택이 더 살아난다고 한다. 열 변화에 강하며 중후하고 무게감 있어 보이는 블랙 컬러가 다른 색상과 조화를 잘 이루어 건축 자재로도 널리 사용된다. 이렇게 제주를 대표하는 현무암 형상의 이 현무암 빵은 타피오카 전분을 사용해 쫄깃한 식감을 내고 빵 안에 롤 치즈와 크림치즈로 고소한 맛을 더했으며 오징어 먹물을 사용해 현무암 색을 내었다. 그리고 겉 표면에 너트를 섞어 돌의 울퉁불퉁한 질감을 표현하였으며 마지막으로 슈거 파우더를 뿌려 달콤한 맛을 살짝 더했다. 힘들고 험난한 시간 끝에 찾아온, 오랜만에 느껴보는 평화로운 시간이다. 안전한 곳에 있다는 안도와 함께 그렇게 그립던 고향의 푸른 바다를 바라보며 보고 싶던 이와 나누어 먹는 이 블랙 디저트가 참으로 특별하게 느껴진다.

학교에서 메일이 날아왔다. 거리 시위로 학교 유리창이 5개 밖에 안 깨진 것에 감사하는 뉘앙스다. 학교가 시카고 다운타운 정중앙에 위치해 시위 행진하기 딱 좋은 위치에 있다. 한 친구는 기숙사 바로 앞에서 벌어지는 폭동과 시위 동영상을 보내오기도 한다. 자유와 평

등을 지키기 위한 처절한 싸움은 어느 시대에나, 어느 나라에나 존재해온 오랜 진통이자 아픔의 역사다. 지금도 이 싸움은 끝나지 않았고 자유와 평등을 위한 시위는 계속 이어지고 있다.

'깊은 강' - 노래 제시 노먼
'Deep River' - Spiritual by Jessye Norman

9 코로나로 인한 온라인 수업 시절

# 릴리 불랑제 '세 개의 소품' & 하글 소다

학교에서 메일이 하나 날아왔다. 학교 교수 중 한 분인 애덤 네이먼(Adam Neiman)이 예술 감독으로 재직 중인 맨체스터 뮤직페스티벌 콘서트 스케줄이었다. 미국 버몬트(Vermont) 주에 위치한 맨체스터(Manchester)에서 바이올리니스트 캐롤 글랜(Carroll Glenn)과 피아니스트 유진 리스트(Eugene List)가 1974년에 창시한 맨체스터 뮤직 페스티벌은 50년 가까운 긴 역사를 가지고 있으며 매년 다채롭고 수준 높은 행사들을 펼치고 있다. 올해 코로나 사태로 인해 취소하려던 것을 디지털 콘서트홀(Digital Concert Hall)이란 이름으로 유튜브를 통해 라이브 스트리밍 공연과 미리 녹화된 렉쳐, 스포트라이트 인터뷰 등 다양한 이벤트를 페스티벌 스케줄에 맞춰 하나씩 공개 방송하는 방식으로 돌려 진행하고 있다. 특이한 점은 매 영상마다 최초 공개 날짜와 시간을 미리 지정하고 이벤트 알림이란 기능을 설정

뮤저트

하여 관심 있는 공연을 예정된 날짜와 시간에 맞춰 편하게 볼 수 있게 만들었다는 것이다.

이 페스티벌에 관심을 가지게 된 이유는 MMF 오프닝 콘서트로 예술 감독이자 피아니스트인 애덤 네이먼이 여성 작곡가들의 곡만을 가지고 준비한 공연 때문이었다. 올 2020년은 미국 여성 참정권 100주년 기념해로 이를 위한 축하와 더불어 오랜 역사 동안 여성에 대한 편견과 남성 작곡가들에게 가려 빛을 보지 못한 여성 작곡가들을 조명하는 의미있는 공연이었다. 오래전 한때 여성 작곡가에 심취해 클라라 슈만의 노래들과 피아노 트리오, 로망스 등을 동료 연주자들과 뜻을 모아 공연을 했었고 지금도 여전히 여성 작곡가에 대한 관심이 끊이지 않고 있는 나로서는 익숙한 이름들을 오랜만에 듣게 되어 매우 반갑고 기대되는 공연이었다.

애덤 네이먼은 이 공연을 위해 프랑스 여성 작곡가 루이즈 파렝(Louise Farrenc)과 세실 샤미나드(Cécil Chaminade), 독일 작곡가이자 펠릭스 멘델스존의 누이 파니 멘델스존(Fanny Mendelssohn), 로베르트 슈만의 부인으로 당대 유명 피아니스트이자 작곡가였던 클라라 슈만(Clara Schumann), 여성 작곡가에 대한 편견 때문에 이름까지 멜라니(Mélanie)에서 멜 보니로 바꾼 Mel Bonis(파니가 동생 펠릭스 멘델스존의 이름을 빌어 악보 출판을 한 것처럼), 그리고 미국에서 여성 작곡가로 가장 먼저 명성을 떨친 에이미 비치(Amy Beach) 등 여

러 여성 작곡가들의 신선하고도 아름다운 곡들로 레퍼토리를 짰으며 각각의 곡들을 매우 투명한 음색으로 선명하면서도 섬세하게 표현해내었다. 그중 특히 나의 관심을 끄는 건 에런 코플런드, 필립 그라스, 피아졸라 등 세계적인 작곡가들을 키워낸 프랑스의 음악 교육자 나디아 불랑제의 여동생 릴리 불랑제(Lili Boulanger 1893-1918)의 세 개의 소품(Trois Morceaux)이다.

1893년 프랑스 파리에서 태어난 릴리 불랑제는 2살 때 그녀의 가족과 친분이 있었던 가브리엘 포레에 의해 음악적 재능을 발견하게 되었으며 음악가였던 부모님의 격려로 당시 10살이었던 언니 나디아를 따라 5살이 채 되기도 전에 파리 음악학교에 다니며 음악 공부를 시작했다. 1913년 19세에 그녀는 칸타타 '파우스트와 엘렌'(Faust et Hélène)으로 로마 대상(Grand Prix de Rome)을 수상해 그 상을 받는 최초의 여성 작곡가로 당당히 이름을 알리며 이탈리아 로마에서 활동할 수 있는 기회를 얻는다. 이렇게 촉망받는 작곡가였던 릴리는

2살 때 시작된 기관지 폐렴이 결국 장결핵으로 이어져 24살이란 너무나 젊은 나이로 안타깝게 생을 마감하게 된다.

Trois Morceaux(세 개의 소품)는 그녀가 1914년에 쓴 작품으로 D'un Vieux Jardin(오래된 정원에서), D'un Jardin Clair(청명한 정원에서), Cortège(행렬) 등 세 곡으로 구성되어 있다. 1900년 아버지의 죽음과 이 곡을 쓰기 시작한 해에 시작된 제 1차 세계대전, 그리고 질병으로 인해 평생 따라다니는 죽음의 그림자, 이러한 요인들로 인해 그녀의 많은 작품에는 비애와 상실감, 그리고 어둠의 그림자가 곳곳에 짙게 투영된다. 포레나 드뷔시를 연상케 하는, 프랑스 작곡가들 특유의 컬러풀한 색채 위에 드리워진 그녀만의 슬픔과 어둠의 하모니. 첫 번째 곡 'D'un Vieux Jardin'(오래된 정원에서)에서 그 분위기를 잘 느낄 수 있다. 두 번째 곡 'D'un Jardin Clair'(청명한 정원에서)는 제목처럼 아름다운 정원에서 청명한 하늘을 바라보는 느낌을 주지만 여전히 슬픔의 흔적이 여기저기 옅게 드리워져 있다. 세 번째 곡 'Cortège'(행렬)은 세 곡 중 유일하게 즐거운 요소가 가득한 곡으로 유쾌하면서 유머러스한 느낌을 준다. 가볍고 화려한 엔딩으로 끝을 맺는다.

모처럼 시간을 내어 시내에서 조금 떨어져 있는 한 카페를 찾았다. 가장 절친한 지인들과 이런 힐링 공간에서 반나절을 함께 보내니 마치 짧은 여행이라도 온 듯하다. 서로 너무 바쁘게 지내다보니 얼굴

을 마주하며 여유로운 담소를 가질 수 있는 기회가 극히 드물었는데 코로나가 이런 면에선 좋은 기능을 한다. 평상시에는 해보지 못하는 것들을 하게 만드니 말이다. 카페 밖 정원에는 노란 해바라기와 들꽃들이 활짝 피었고 제주 돌을 그대로 노출시켜 만든 건물 안에는 앤틱한 소품들과 갈색 톤의 모던해 보이는 탁자와 테이블을 자유롭게 배치해 놓아 전체적으로 향토적이면서도 세련미가 느껴진다. 전통과 모던이 공존하는 느낌이다. 스페인어로 허브(Herb)의 뜻을 가지고 있는 Hierba(이에르바)는 주인이 카페 느낌과 잘 어울리고 어디에도 없을 것 같은 이름이라 지었다 한다.

하귤 소다를 주문하자 카페 주인이 자신이 가장 좋아하는 음료라고 한다. 하귤은 여름에 나는 귤을 말한다. 단맛과 쌉쌀한 맛이 공존해 원래 제주 도민들은 즐겨 먹는 귤의 종류가 아니다. 차를 담가 먹거나 다른 용도로 사용해 왔다. 그래선지 나도 하귤을 직접 먹어본 적이 없다. 그런데 이곳의 하귤 소다는 참 맛이 색다르다. 주인이 이 음료는 호불호가 분명히 갈리는 음료라 한다. 하지만 나는 이 색다른 맛의 하귤 소다가 참 맛있다. 하나로 치우치는

뮤저트

걸 별로 안 좋아해선지 달콤한 맛을 치고 들어오는 쌉쌀한 맛이 매력적으로 느껴진다. 거기에 비주얼도 한 몫 한다. 바깥 정원에 활짝 핀 해바라기 같은 향기를 물씬 풍기는 하귤의 노란 알갱이가 아이스와 어우러져 보는 이를 시원하게 만든다. 그 위로 여름 햇볕에 잘 말려진 큼지막한 하귤 슬라이스 한 조각을 올리고 초록 허브를 하나 멋스럽게 장식하니 더위와 여름 장마에 칙칙해진 기분이 순간 상쾌함으로 바뀌는 듯하다.

무더운 한 여름날에 잠깐 불어오는 시원한 바람처럼 짧은 힐링의 시간이 끝나간다. 떠나기 전 아쉬운 마음에 바깥 정원으로 나와 여름 공기를 들이어 마셔본다. 며칠 전 들은 릴리 불랑제의 세 개의 소품 중 두 번째 곡 D'un Jardin Clair(청명한 정원에서)의 몽롱한 듯 아름다운 선율이 떠오른다. 어쩌면 이 곡과 이리도 잘 어울리는지. 이렇게 오늘도 우리 여자 셋은 아름다운 추억 하나를 시간에 새겨 놓으며 각자의 길로 다시 돌아간다. 언젠가 또 다시 다가올 시간을 고대하며...

릴리 불랑제 세 개의 소품 중 '오래된 정원에서' 피아노 소피아 수바야 바스텍
'D'un vieux jardin' from Lili Boulanger ⟨Trois Morceaux⟩, Performed by Sophia Subbayya Vastek

릴리 불랑제 세 개의 소품 중 '행렬' - 피아노 소피아 수바야 바스텍
'Cortège' from Lili Boulanger ⟨Trois Morceaux⟩, Performed by Sophia Subbayya Vastek

9 코로나로 인한 온라인 수업 시절

# 슈만 '시인의 사랑' & 백향과 아이스티

뮤저트

오랫동안 잊고 있던 추억의 장소에 가 볼 기회가 생긴다면 어떤 심정일까? 나에게 매우 특별한 장소였고, 한 시절 그곳에서 나의 모든 열정을 다 쏟아 부었으며, 그로 인해 얻게 된 어떤 시간이 나의 인생을 완전히 바꿔버린 그런 곳 말이다. 오랜 시간이 지나서인지, 내가 나이를 먹어서인지, 뒤를 돌아보지 않아도 될 만큼 지금 열정을 쏟고 있는 게 있어서인지 생각보단 덤덤하다.

오랫동안 나의 가슴을 뛰게 만들고 또 시리게도 만든 그곳으로 가고 있는데도 여느 때와 별 다르지 않다. 익숙한 길, 익숙한 풍경. 바뀐 거라곤 그 곳의 주인과 특별했던 음악적 정취, 건물 형태가 보이지 않을 만큼 무성하게 자란 덤불, 그리고 내가 사랑했던 검은 그랜드 피아노. 악기가 연주자에게 영감을 줄 수도 있구나 하는 것을 처음 느끼게 해준 피아노. 닳아서 패이고 색이 변한 진짜 상아 건반을 가진 야마하의 리미티드 에디션 그랜드 피아노. 지금은 풍금 같은 작은 피아노가 장식품처럼 한 대 놓여 있다. 여름휴가 시즌이어선지 손님들이 북적인다. 겨우 자리를 마련하고 낯선 이름의 백향과 아이스티를 주문해 보았다. 음료가 나오고 나서야 백향과가 서양에서 패션 프루트(Passion Fruit)라고 불리는 과일이란 것을 알았다. 투명막 안에 검은 씨가 들어있는 과육이 올챙이 알처럼 보여서 보는 순간 흠칫 했지만 막상 한입 들이키고 나니 컵에서 입을 떼기가 힘들 정도로 맛있다.

브라질이 원산지인 백향과는 다양한 이름을 가진 열대과일이다. 보통 서양에서 패션 프루트(Passion Fruit)라고 불리지만 일본에서는 백향과 꽃모양이 시계바늘을 닮았다 해서 시계꽃이라 불리며 중국에서는 백가지 향이 난다하여 백향과라 불린다. 패션 프루트라는 이름은 남미로 넘어간 유럽 선교사들에 의해 지어졌는데 이 꽃에 달린 5개의 수술이 그리스도의 몸에 생긴 5군데의 상처를, 3개의 암술은 십자가에 매달기 위해 박은 세 개의 못을 연상시켜 이를 그리스도의

수난(Passion)의 상징으로 여겨 패션 프루트라 부르기 시작했다 한다.

이처럼 사람들에게 다양한 영감을 불러일으키는 이 특별한 과일은 수확 과정조차 특별하다. 백향과는 때가 되면 스스로 알아서 땅에 떨어져 사람들은 그저 잘 익은 과일을 줍기만 하면 된다고 한다. 화려한 외모와는 달리 이 얼마나 배려심 많고 겸손한 과일인가. 맛도 이 별스러운 외모만큼이나 특별하다. 그야말로 새콤달콤. 거기다 과육이 젤 타입이라 마치 부드러운 과일 젤리를 먹는 느낌인데 안에 들은 검은 씨는 또 씹히는 맛이 있어 먹는 재미도 쏠쏠하다. 여름 백향과는 단맛 쪽이 강하고 겨울 백향과는 신맛 쪽이 강하다 한다. 이 새콤달콤한 백향과 아이스티의 특별한 매력에 빠져 순간 추억의 장소에 왔다는 사실도 까맣게 잊은 채 올챙이 같은 과육 하나라도 놓칠라 온 정신을 거기에만 쏟았다.

이렇게 특별했던 장소에 와서 특별한 음료를 마주하니 문득 특별하다는 건 어떤 걸 말하는 건지 궁금해진다. 사전적인 의미로는 일

반적이지 않은 것, 보통의 범주에서 많이 벗어나 있는 것을 말하지만 나에게 특별하다는 건 어떤 영감을 불러일으키는 것, 그것이 인간의 삶에 직접적인 영향을 줄 수 있을 만큼의 강력한 에너지를 내재하고 있는 것을 말한다. 그리고 또 다른 특별함은 여러 다양한 좋은 요소들이 하나로 잘 녹아들어 빚어진 오묘함에서 나오는 특별함, 오감뿐 아니라 육감까지 자극하는 그 매력에 빠져들 수밖에 없지 않은가. 사실 오늘의 이곳도 이 백향과만큼이나 복잡한 사연과 매력을 가진 장소였다. 백 가지의 향을 풍겼으며 그 특별함으로 인해 그리스도의 수난에 빗대고 싶을 만큼의 고통과 아픈 시간들이 시작되어 나를 오랫동안 방황하게 만들었으니 말이다.

다시 현실로 돌아왔다. 바흐의 브란덴부르크 협주곡 2번 1악장, 헨델 오라토리오 〈삼손〉(Samson) 중 3막 아리아, 베토벤 피아노 소나타 31번 중 3악장, 슈만 〈시인의 사랑〉 중 16번째 곡, 말러 교향곡 〈거인〉(Titan) 중 1악장, 버르토크의 현악 사중주 중 4번 3악장, 듣도 보도 못한 첸 이(Chen Yi)의 스파클(Sparkle), 당장 내일 인터뷰 시험곡 목록이다. 이 중에 하나를 고르란다. 그중에 단연코 나의 눈을 사로잡는 건 슈만의 연가곡 〈시인의 사랑〉이다. 오랫동안 잊고 있었던 곡이다.

이 연가곡은 슈만의 생애 중 '노래의 해'라 불릴 만큼 훌륭한 가곡들을 많이 창작한 1840년에 쓰인 곡으로 그 해는 또한 슈만이 클라라와의 사랑을 위해 그녀의 아버지 프리드리히 비크(Friedrich

Wieck)와 힘겨운 싸움을 하던 시기이기도 하다. 결국 법정에서 승리하고 그해 9월, 꿈에도 그리던 그녀와 결혼을 하게 된다. 이러한 배경 속에서 탄생한 연가곡 〈시인의 사랑〉은 이루지 못한 사랑을 시로 승화시킨 하이네의 시에서 영감을 얻어 쓴 곡으로 사랑을 쟁취하기 위해 한때 스승이기도 했던 사람과 법정 싸움까지 벌여야 하는 슈만의 심정을 대변하듯 한편의 음악극처럼 무척 드라마틱하다. 변화무쌍하면서도 섬세한 슈만의 감성과 그의 특출한 음악적 재능이 하이네의 언어와 만나 예술로 승화된 곡이다. 피아노와 노래가 마치 한 쌍의 연인인 듯 떼려야 뗄 수 없을 만큼 긴밀한 관계를 형성하고 있다.

16곡 중에 마지막 곡은 'Die alten, bösen Lieder'(불쾌한 옛 노래)이다. 한 여인을 사랑했지만 그녀에게 배신을 당하고 결국 그녀의 결혼식에서 다른 이와 행복한 춤을 추고 있는 그녀를 보며 좌절하고 분노하는 한 남자의 이야기다. 하지만 결국 모든 것을 내려놓기로 하고 이제껏 쌓아둔 아픈 시간들을 거대한 관에 모두 담아 바다에 던져 잊기로 한다. 곡 초반부터 옥타브와 악센트, 그리고 온음씩 상승하는 세 번의 프레이즈를 사용해 그의 강한 의지를 대변하는데 결국 그의 어조가 점점 레치타티보로 읊조리듯 변해간다. 미련과 슬픔이 묻어난 그의 마지막 레치타티보의 선율 뒤로 슈만의 장기인 후주가 흐른다. 왜 마지막 후주로 12번째 곡의 멜로디를 사용했을까? 12번째 곡에는 빛나는 여름 아침, 아무 말 없이 산책하는 그에게 꽃들

이 속삭이는 장면이 나온다. "우리 자매를 원망하지 마세요, 가엾은 사람." 마치 그의 용서를 바라는 듯한 꽃들의 속삭임 때문일까? 마지막 노래에서 다 해결하지 못한 그의 상처 받은 마음이 열두 번째 곡의 아름다운 피아노 선율로 승화되며 곡은 끝을 맺는다.

사람들은 각기 자신만의 드라마를 만들며 삶을 살아간다. 살아간다는 그 자체가 한편의 드라마이기 때문이다. 그리고 인생을 살다보면 우리 모두에게도 저 하이델베르크의 술통보다 더 큰 관이, 마인츠 다리보다 더 긴 관 뚜껑이, 거인 12명이 들어야 할 만큼 무거운 관이 필요한 순간이 찾아온다. 특히 코로나와 더불어 끝없이 발생하는 자연 재해로 그 어느 때보다 힘든 나날들을 보내고 있는 요즘, 그로인한 절망과 한숨을 담으려면 우리에게는 얼마나 큰 관이 필요할까.

오랜만에 느껴보는 백향과 같은 시간들이다. 오늘 여기 이 추억의 장소도, 이 백향과 아이스티도, 슈만의 노래도, 다시 모두 꽁꽁 싸서 오랫동안 관에 넣어두어야 하겠지만 어느 날, 또 다른 누군가가, 아니면 그 무엇인가가 희미해져가는 내 기억을 다시 건드려 잊고 있던 그 관 뚜껑을 다시 열어야 하는 날이 또 오겠지. 그때는 또 어떤 향기가 그 속에서 풍겨 나올까. 아니면 슈만의 노래처럼 어떤 삶의 반전이 기다리고 있을지도 모른다. 이러든 저러든 살아있음에 감사하고 이렇게 아름다운 음악을 할 수 있음에 감사하다. 코로나와 자연

재해들이 많은 사람들의 목숨을 앗아가고 있는 현실에서 살아남은 자들이 할 수 있는 건 자기에게 주어진 길을 묵묵히 가는 것이다. 때론 숨이 막히기도 하지만 이렇게 백향과 같은 향기가 나는 순간도 또 있지 않은가. 그 순간의 힘으로 다음 드라마를 써내는 것이다. 그러다보면 어느 순간 슈만의 아름다운 후주를 만나게 되겠지. 인생에서 불렀던 노래 중 어떤 노래가 내 마지막 후주로 쓰일지 궁금하다.

'불쾌한 옛 노래' - 노래 피셔 디스카우, 피아노 크리스토프 에센바흐
XVI. Die alten, bösen Lieder from Schumann 〈Dichterliebe〉, Op. 48
- Performed by Dietrich Fischer-Dieskau(Baritone) and Christoph Eschenbach(piano)

뮤저트

# 존 다울런드 '일곱 개의 눈물' & 화과자

15세기 Burgundian Music(프랑스 부르고뉴 지방의 음악)의 두드러진 특징은 Fauxbourdon(포부르동). 세 성부의 텍스처, 가장 윗 성부가 멜로디를 노래하며, 다른 나머지 성부들은 탑 멜로디의 평행 4도와 6도 아래에서 움직인다. 대표적인 작곡가로는 Guillaume Dufay (기욤 뒤페 1400~1474). 밤 10시. 세 시간 후에 음악사 두 번째 시험이다. 코로나로 가을 학기를 한국에서 온라인 수업으로 받고 있는데 14시간 시차로 인해 수업이 새벽 한시에 시작이다. 쏟아지는 졸음을

참으며 음악사와 음악 이론 수업을 받으려니 참 힘들다. 그것도 매주 시험을 본단다. 한국말로도 어려운 중세시대, 르네상스시대 음악 용어들을 외우자니 머리가 핑핑 돈다. 대학 때 기억을 끄집어내기엔 세월이 너무 멀다. 저번 주 중세 시대를 지나 르네상스 시대로 왔다. 그래도 르네상스 시대로 오니 아직 기억에 남아있는 인물들이 등장하고 꽤 흥미로운 내용들이 많다.

16세기 이탈리안 세속 음악의 가장 중요한 장르였던 마드리갈(Madrigal). 마드리갈의 가장 중요한 특징 중 하나는 Word Painting 이다. 말 그대로 음악의 요소를 사용해 단어의 의미를 설명하는 기술을 말한다. 예를 들어 Sorrow(슬픔)란 단어가 나오면 그 단어에 붙은 음들의 진행에 플랫 같은 임시표를 사용해 순간 음악이 단조로 흐르게 만들어 단어가 가진 의미를 그려내는 것이다. 이런 건 참 흥미롭다. 텍스트를 해석해야 하는 클래식 음악가들에게 하나의 중요한 해석을 위한 접근 방법이 될수 있으니까.

그 다음은 후기 르네상스 영국의 세속음악이 나온다. English madrigals, Ballett(fa-la-la라는 의미 없는 음절의 반복과 함께 끝난다), Consort Song(같은 악기군의 비올 앙상블의 반주에 맞춰 솔로 보이스가 노래를 하는 장르), Lute Songs(류트 반주에 솔로 보이스가 노래를 하는 장르). 영국 세속음악의 대표적인 작곡가, Thomas Weelkes, Thomas Morley, John Dowland. 존 다울런드! 가장 친숙한 이름의 작곡가가 드디어 나왔

다. 음... 그가 후기 르네상스 시대 영국의 세속 음악 작곡가였군. 그의 류트 음악에 반해 한동안 찾아 들은 기억이 난다. 그의 류트 음악 중 가장 유명한 'Flow, my tears'(흘러라, 나의 눈물이여).

'Flow, my tears'는 존 다울런드의 가장 유명한 류트 송으로 음악적 형식과 스타일은 파반느(Pavan)라는 춤곡이 토대가 된다. 1600년 그의 류트 가곡집 제 2권에 수록된 곡으로

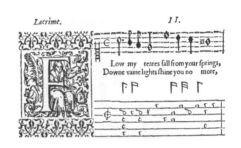

후에 Consort Song의 기악 모음곡 형식으로 1604년에 영국에서 다시 출판되었다. 이 곡의 악기 구성은 한 대의 류트와 5대의 비올 앙상블로 이루어져 있으며 '떨어지는 눈물'(falling tear)을 모티브로 한 '라크리메'(Lachrimae, 눈물)란 타이틀이 붙은 7개의 파반느가 사이클처럼 들어있는 21곡으로 이루어진 컬렉션이다. 눈물의 모티브는 노래 도입의 Flow, my tears의 가사에 하강하는 라-솔-파-미(A-G-F-E) 네 개의 음을 마이너로 사용해 눈물이 흐르는 방향과 슬픔을 표현한 것으로 앞서 얘기한 'Word Painting'의 기술로 텍스트와 음악을 매치시킨 것이다. 7개의 파반느에는 옛 눈물(Lachrimae Antiquae), 새로운 옛 눈물(Lachrimae Antiquae Novae), 한숨의 눈물(Lachrimae Gementes), 슬픈 눈물(Lachrimae Tristes), 거짓 눈물(Lachrimae Coactae), 연인의 눈물(Lachrimae Amantis), 진실의 눈물

(Lachrimae Verae) 이렇게 7개의 눈물에 부제가 붙어 있으며 첫 곡을 계속 변주하는 형식으로 연주된다.

Flow my teares fall from your springs,
흘러라 나의 눈물이여, 샘처럼 한없이 흘러라
Exilde for euer: Let mee morne
영원히 추방되었으니 슬퍼하게 내버려두라
Where nights black bird hir sad infamy sings
검은 밤새가 자신의 비애를 노래하는
There let mee liue forlorne
그곳에서 외로이 살게 내버려 두라

택배가 하나 도착했다. 미국에서 교재가 도착하지 않아 발 동동 구르는 후배에게 가지고 있던 내 교재를 택배로 보내주었더니 너무 고맙다고 선물을 하나 보내왔다. 선물 뚜껑을 열어 보고는 깜짝 놀랐다. 각양각색의 너무나 예쁜 화과자들이 눈길을 사로잡는다. 초코아몬드, 호박, 꿀밤 검은깨, 복숭아, 앙금미인 나팔꽃, 앙금미인 동백이란 이름을 가진 6개의 종류로 만든 16개짜리 세트이다. 화과자는 일본의 전통 과자로 찹쌀과 팥을 주재료로 만들며 차와 함께 곁들어 먹는 달콤한 디저트이다. 화과자는 첫맛은 눈으로, 끝맛은 입으로 즐긴다는 말이 있을 정도로 시각적 즐거움을 중요시하는 디저트이다. 정교하게 조각하듯이 만들어 예술작품처럼 보이는 화과자

뮤저트

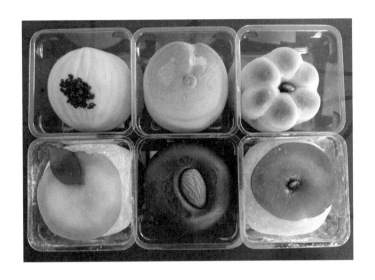

는 만드는 정성으로 대접받는 사람들에게 기쁨을 선사한다. 팥을 좋아하는 나로서는 이 다양한 화과자가 참 맛있고 보는 즐거움도 있어 매일 새벽 수업에 지쳐있던 나에게 참으로 기쁜 선물이다.

여섯 개의 다양한 화과자와 함께 다울런드의 라크리메를 들어보았다. 그냥 음악만 들었을 땐 멜랑꼴리한 첫 곡 선율 때문에 계속 듣기 힘들었는데 달달한 화과자와 함께하니 한 시간이 넘는 21곡의 감정 사이클에 몸과 마음을 맡겨볼 용기가 났다. 눈물들 사이에 들어있는 유쾌한 가야르드(Glliard) 때문이기도 하다.

가야르드는 16세기 르네상스 시대의 3/2, 3/4 박자의 명랑하고 유쾌한 춤곡이다. 구슬픈 라크리메 선율 사이사이에 유쾌한 가야르드를 집어넣음으로 흘린 눈물과 새로이 흐를 눈물 사이에 잠시 기분을 전환시켜 준다. 옛 눈물에는 꿀밤 검은깨, 새로운 옛 눈물에는 복

숭아, 한숨의 눈물에는 호박, 슬픈 눈물에는 동백, 거짓 눈물은 초코 아몬드, 연인의 눈물에는 나팔꽃을 매치시켜 보았다. 마지막 진실의 눈물은... 매치시킬 화과자가 없다. 혼란스런 지금 시대에 세계가 너무 많은 눈물들을 흘리고 있다. 옛 눈물, 한숨의 눈물, 슬픔의 눈물, 거짓 눈물, 연인의 눈물. 참 많은 눈물들이 흐르고 있지만 진실의 눈물은 어디에서 흐르고 있는지 알 수가 없다. 하지만 보이지 않는 어딘가에서 흘리고 있는 누군가의 진실한 눈물이 반드시 있을거라 믿으며 그 눈물만이 우리가 살고 있는 세상을 구원하리라 믿는다.

존 다울런드 일곱개의 눈물 중 '흘러라, 나의 눈물이여' -노래 안드레아스 숄
'Flow my tears' from John Dowland ⟨Lachrimae/Seven Tears⟩ performed by Andreas Scholl(counter tenor)
& Andreas Martin(lute)

존 다울런드 일곱개의 눈물 중 '흘러라, 나의 눈물이여' - 류트 크리스토퍼 모론지엘로
'Flow my tears' from John Dowland ⟨Lachrimae/Seven Tears⟩ performed by
Christopher Morrongiello (Lute)

뮤저트 🍃

# 에런 코플런드 '마음아, 우리 이제 그 사람 잊자'
## & 목련꽃차

# 1. Heart, we will forget him. You and I, tonight

가을이란 계절이 내 마음 깊은 곳에 숨겨온 낭만을 다시 일깨우나 보다. 오랫동안 놓고 있었던 가곡 반주 수업을 받다보니 언어와 음의 조화가 일으키는 파장에 왠지 가슴이 먹먹하다. 가사와 멜로디가 종일 머리에서 떠나지 않는다.

# 2. You may forget the warmth he gave

성악 반주 수업 네 번째 곡으로 미국 작곡가 에런 코플런드(Aaron Copland)의 'Heart, we will forget him'(마음아, 우리 이제 그 사람 잊자)이란 노래를 배우고 있다. 노래 반주라면 10살 때부터 교회 성가

대 반주를 시작으로 오랫동안 나와 함께 한 장르지만 지금까지 같이 공연했던 성악가들이 오페라 아리아나 독일 가곡, 프랑스 가곡, 이태리 가곡 중심의 레퍼토리로 공연을 했던 터라 영미 가곡은 사실 접할 기회가 거의 없었다. 너무나 사랑하는 독일 가곡 분위기에 익숙하다 영미 가곡을 접하니 분위기가 낯설다. 특히 코플런드의 곡은 하나도 아는 게 없어서 그런지 주어진 악보를 처음 보고는 무슨 노래가 각 소절마다 전조해서 부르는 느낌이다. 반주를 직접 치면서 노래를 하자니 초절대음감이라도 필요한 듯, 마치 아르놀트 쇤베르크를 연상시키는 화성 진행이 당황스럽기까지 하다. 앞선 새뮤얼 바버나 찰스 아이브스, 플로렌스 프라이스의 노래들도 처음 접하는 미국 예술 가곡들이라 낯설었는데 이 코플런드의 노래만큼은 아니었다. 하지만 좀 익숙해지고 나니 부르면 부를수록 곡의 묘한 매력에 빠져든다.

# 3. I will forget the light

미국 비평가들과 동료들로부터 '미국 작곡가들의 학장'(Dean)이라 불린 에런 코플런드(Aaron Copland)는 1900년 미국 뉴욕의 브룩클린에서 리투아니아 혈통의 보수적인 유대인 집안의 막내로 태어났다. 아버지는 음악에 관심이 없었지만 음악에 조예가 깊었던 어머니와 가장 가까웠던 누이 로린의 지

뮤저트 🎵

지 하에 음악을 공부하며 이른 나이에 작곡을 시작하였다. 음악에 대한 그의 열정은 결국 그를 프랑스 파리로 가게 만들었으며 거기서 당대 최고의 교육자이자 작곡가인 나디아 불랑제를 만나 그녀의 제자가 되어 그녀에게서 많은 영향을 받게 된다. 다시 미국으로 돌아온 코플런드는 당시 불어 닥친 대공황의 위기 속에서 음악 활동의 모순을 발견하고는 실용적이며 예술적인 목적을 달성할 수 있는 자신만의 새로운 접근 방법을 모색한다. 1940년대 후반에 당시 작곡가들 사이에서 유행처럼 번진 아르놀트 쇤베르크의 12음 기법에 관심을 가져 자신의 작풍에 도입하지만 쇤베르크와는 또 다른 자신만의 음악 전개 방식을 사용한다. 그의 많은 작품들 안에서 보여지는 특유의 개방적이며 천천히 변화하는 화성 진행은 광대한 미국의 풍광과 개척 정신을 떠올리게 만들어 많은 사람으로 하여금 그의 음악을 미국 음악의 사운드로 인식하게 만들었으며 결국 미국을 대표하는 작곡가로 인정받게 된다.

# 4. When you have done, pray tell me

Heart, we will forget him (마음아, 우리 이제 그 사람 잊자)은 코플런드가 1950년에 작곡한 연작 곡 중의 하나로 미국의 여류 시인 에밀리 디킨슨(Emily Dickinson)의 12개의 시에 의한 사이클 중에서 5번째 곡이

9 코로나로 인한 온라인 수업 시절

163

다. 맺어질 수 없는 인연을 잊어야 한다는 이성적인 머리와 잊기 힘들어 하는 가슴의 대화 형식으로 전개되는 이 시는 한번쯤 가슴 아픈 사랑을 해본 이라면 누구든 공감할 수 있는 내용이다. 평생을 결혼하지 않고 은둔자의 삶을 산 에밀리 디킨슨의 시로 작곡된 이 열두개의 각각의 곡은 코플런드의 친한 작곡가 친구들에게 하나씩 헌정되었다. 다섯 번째 곡인 'Heart, we will forget him'은 프랑스 여류 피아니스트이자 작곡가였던 마르셀 드 만치아를리(Marcelle de Manziarly)에게 헌정된 곡이다.

# 5. That I my thoughts may dim

매일 새벽마다 시작되는 온라인 수업 탓에 밤낮이 바뀌는 생활을 오래 하다 보니 몸이 지칠 대로 지친 모양이다. 몸이 아프니 모든 게 다 버겁고 귀찮다. 너무 빡빡한 일정에 바깥바람 쐬어 본지도 오래다. 결국 다 제치고 오랜만에 밖을 나섰다. 역시나 나의 애제자가 또 이 틈을 타 고맙게 새로운 카페로 나를 안내해주었다. 카페 상호도 어찌나 와 닿는 이름인지 '무상(無想)찻집'이다. 휴식이 절실히 필요한 이때에 가을 햇빛 따사로운 날, 이름처럼 단순하듯 단아한 카페에서 마음 잘 맞는 이와 얼굴을 맞대고 있으니 몸과 마음을 어지럽히던 상념들이 찻집 유리창 안으로 스며드는 따스한 가을 햇살에 모두 씻겨 날아가는 기분이다. 무상차(無想茶)라고 이름 붙여진 메뉴판에서 눈에 띄는 목련꽃차를 한번 주문해 보았다. 나무 쟁반에 세

뮤저트 🍃

팅된 투명 글라스 주전자와 꽃잎 모양
의 잔이 너무나 정갈하고 고와 보인다.
곁들여 주문한 모약과가 꽃잎차와 잘
어우러진다.

# 6. Haste! lest while you're lagging

처음 맛보는 목련꽃차. 나무위에 피는 연꽃이란 뜻의 목련은 봄날
신부처럼 아름답고 커다란 순백색의 꽃잎을 가졌으며 먼 곳까지 퍼
지는 강한 향을 가진 꽃이다. '목련꽃 그늘 아래서 베르테르의 편질
읽노라..' 라고 시작하는 시인 박목월의 〈4월의 노래〉에서처럼 시
인, 화가, 작곡가 등 많은 예술가들이 목련의 우아한 자태에 영감을
얻어 많은 예술작품들을 탄생시켰다. 백목련과 자목련 모두 목련과
에 속하는 교목으로 특히 백목련의 꽃말은 '이루지 못할 사랑'.

# 7. I may remember him!

따뜻하게 내린 목련꽃차에서 목련꽃을 작은 꽃모양 잔에 띄워 보
았다. 커다란 꽃잎이 잔을 가득 채운다. 꽃에서 배어나오는 은은한
향에 기분이 편안해진다. 코플런드의 노래와 기막히게 잘 어울리는
슬픈 꽃말을 가진 백목련. 목련은 크고 화려한 모습만큼이나 시들어
땅에 떨어지면 여느 꽃들보다 더 처량해 보인다. 이루지 못한 사랑

때문에 죽은 후에 목련이 되어 항상 북쪽을 향해 핀다는 전설을 가진 목련꽃. 코플런드의 노래도, 목련꽃도 이루지 못할 사랑에 평생을 가슴앓이 한다. 노래 제목과 모순되게 '네가(내 마음이) 그렇게 잊는 것을 질질 끌면 그 사이에 내가 그를 기억해버릴지도 몰라'라며 결국 그를 못 잊는다 고백하는 코플런드 노래의 마지막 가사처럼.

P. S. 낭만과 사색의 계절 가을에 잊어야 하는 데도 못 잊는 그리운 이가 있는 모든 분들에게 이 글을 바칩니다.

에런 코플런드 에밀리 디킨슨의 열 두개의 시 중 No. 5 '마음아, 우리 이제 그 사람 잊자'
노래 바바라 보니, 피아노 앙드레 프레빈
'Heart, we will forget him' from <Twelve Poems of Emily Dickinson>, Performed by
Barbara Bonney(soprano) & André Previn(piano)

뮤저트 ◌

# 바흐 '주여, 당신을 소리쳐 부르나이다'
## & 말차 치즈 가래떡

오랜만이다, 이런 느낌. 코로나의 장기화로 인해 관객이 아닌 녹음 기계를 앞에 놓고 혼자 갇힌 공간에서 연주를 해야만 하는 상황이 지속되면서 점점 잊혀져 가는 감정들이다. 공간을 울리는 음향, 살아 꿈틀대는 소리의 파장, 내 연주에 귀를 기울이는 이와의 음악을 통한 교감. 마치 음악이 살아있는 생명체가 되어 내 몸 속 세포 하나하나에 스며드는 느낌, 마음이 정화되는 느낌, 연주자의 예술적 혼이 관객에게 전달되는 느낌 말이다. 마음먹고 시간을 내어 정성스럽게 단장하고 오늘 어떤 훌륭한 연주가 나의 무뎌진 감각을 일깨워 줄 것인지, 잠시 줄어든 삶에 대한 의욕을 다시 채워 넣어 줄 것인지, 오래 잊고 있던 소중한 추억 하나를 기억하게 해줄 것인지, 기대에 찬 마음으로 공연장을 찾아 자리를 메워주는 관객의 소중함을 새삼 인식하게 되는 시점이다. 아니 처음일지도 모른다. 지금까지 이

런 경험을 해본 적 없으니 연주의 행위에 대해, 청중의 존재에 대해, 같은 공간에서 음악으로 소통한다는 것에 대해 이렇게까지 진지하게 자문하고 고민을 해본 일이 거의 없기 때문이다. 이 특유의 사태가 빚어지면서 코로나는 우리들에게 많은 것들을 일깨우고 있다. 이런 고민 또한 엄청난 숫자의 소중한 목숨들을 가져가 버리고 경제를 파탄 지경으로 만듦과 동시에 우리에게 던지는 일종의 경고이자 교훈들 중의 하나일 것이다.

추억의 장소에 와 있다. 이곳에서 첫 독주회를 하고, 첫 방송 인터뷰를 촬영했으며, 첫 음반 발매 기념 연주회까지, 인생의 터닝 포인트를 여러 번 만들어 준 곳이다. 이런 많은 추억이 서려 있는 이곳에서 다시 한 번 인생의 터닝 포인트를 만들기 위해 지금 이곳에 서 있다. 모든 것이 온라인으로 이루어지고 있는 요즘, 일 년에 한 번 있는 학교의 큰 행사 중 하나인 피아노 페스티벌 역시 온라인으로 진행이 된다. 특히 올해 페스티벌 이벤트 중 학생들의 공연 영상으로 이루어지는 쇼케이스 리사이틀은 〈Social Justice〉(사회정의)라는 주제로 진행되는데 역사적으로 억눌리거나 소외된 작곡가들에게 목소리를 부여하기 위해 특별히 마련되었다.

프로그램은 지난 5월 미국 미네소타 주에서 발생한 조지 플로이드 사건이 계기가 되어 미국 전역에서 일어난 인종차별 항의 시위에 영감을 얻어 발견한 흑인 작곡가 새뮤얼 콜리지 테일러(Samuel Coleridge-Taylor), 그 외에 미국 여성 작곡가 에이미 비치(Amy

Beach), 중국 태생의 여성 작곡가이자 현재 살아있는 동시대 작곡가 첸 이(Chen Yi), 폴란드 여성 작곡가이자 바이올리니스트인 그라지나 바체비치(Grazyna Bacewicz)의 작품들로 짜여진다.

페스티벌 참여 곡으로 새뮤얼 콜리지 테일러의 'Deep River'(깊은 강) 외에 바흐의 코랄 프렐류드 한 곡을 추가시켰다. 아픔이 폐부 깊숙이 찌를 것처럼 강렬한 흑인 영가 선율의 곡에 나란히 배치할 곡을 고르는 게 쉽지가 않다. 너무나 위태하고 혼란스런 세상에서 살아남기 위해 투쟁해야 하는 모든 이들, 그들을 위한 노래를 하고 싶었다. 내 자신을 포함한 모두를 위한 기도를 하고 싶었다.

Ich ruf zu dir, Herr Jesu Christ,
주여, 당신을 소리쳐 부르나이다

Ich bitt, erhör mein Klagen,

기도합니다, 내 참회를 들으소서

Verleih mir Gnad zu dieser Frist,

이 시간 은혜를 저에게 주소서

Laß mich doch nicht verzagen

절망 가운데 두지 마소서

독일 개신교회의 회중 찬송을 코랄이라고 부르는데 코랄을 부르기 전 연주하는 짧은 전주를 발전시킨 것이 코랄 전주곡이다. 바이마르 시절 교회 오르간 연주자로 활동했던 바흐는 1708년부터 1717년 사이에 Das Orgel-Büchlein(Little Organ Book)이라는 오르간 곡집을 만들었는데 작품번호 BWV 599부터 644까지 총 46곡의 코랄 프렐류드로 구성되어 있다. 교회 절기에 맞춰 대림절(Advent), 성탄절(Christmas), 신년(New Year), 공현 대축일(Epiphany), 수난절(Passion), 부활절(Easter), 성령 강림절(Pentecost), 교리 문답서(Catechism), 그리스도인의 삶(Christian Life), 고난 박해 시험(Cross, Persecution, Temptation), 죽음과 매장(Death and Burial)의 각각의 세트로 구성되어 있다. 그중 41번째 Ich rufzu dir, Herr Jesu Christ (주여, 당신을 소리쳐 부르나이다)는 '그리스도인의 삶'(Christian Life)에 속하는 단 하나의 곡이다.

피아노 편곡버전으로 이탈리아 피아니스트이자 작곡가인 페루초

부조니와 독일 피아니스트 빌헬름 켐프의 편곡 버전이 있다. 부조니의 편곡이 좀 더 드라마틱한 성격을 가졌다면 켐프의 편곡은 내면의 기도처럼 잔잔하게 흐른다. 이 두 편곡을 섞었다. 두 버전을 머릿속에 펼쳐두고 즉흥으로 흐르는 감정에 따라 연주했다. 사람의 감정은 늘 변하지 않는가. 때론 소리내어 밖으로 외쳐 보기도 하고 때론 안에서 소리없이 삼키기도 한다. 어떤 방식이 더 하늘에 닿을지는 아무도 모른다.

리허설 작업을 마치니 갤러리 관장님이 근처에 맛있는 말차 빙수를 파는 곳이 있다며 그곳으로 데려가 주셨다. '애월 맛차'라 부르는 이곳에 막상 도착하니 제일 먼저 눈에 띄는 건 푸릇푸릇 넓은 녹차밭. 모든 차와 음식은 여기서 직접 재배한 녹차로 만들어진다고 한다. 카페 사장님이 말차에 대해서 설명해주신다. 말차는 어린 새순이 자랄 때 15일에서 20일간 차나무 위에 검은 차광막을 씌워 햇빛을 차단해 재배한 후 연한 잎을 증기로 찐 후 건조해 곱게 갈아주면 말차가 된다고 한다. 차광 재배방식을 하게 되면 테아닌(Theanine) 성분이 풍부해지며 탄닌 성분이 억제되어 쓴맛과 떫은맛이 줄어들며 엽록소가 녹차에 비해 훨씬 많아져서 진한 초록빛이 된다고 한다. 직접 삶은 제주 팥과 직접 재배한 유기농 말차로 만든 말차 빙수도 맛있지만 특별히 내주신 말차 치즈 가래떡이 오랜만에 가져보는 현장감 생생한 리허설 후 허기진 나에겐 참으로 반가운 간식이다. 말차가루를 넣어 뽑아낸 가래떡에 모차렐라 치즈를 큼직하게 감싸

고소한 맛을 더하고, 역시나 직접 만드신 말차 사탕수수 시럽을 뿌려 오묘한 조합을 만들어 내었다. 거기에 저온 창고에서 일 년 간 숙성시켜 만든 청귤 쨈을 찍어 먹으니 세상 부러울 게 없다.

이 자그마한 하나에도 이런 셀 수 없이 많은 정성과 노력이 들어가건만, 어찌 보면 음식도 음악도 만드는 이의, 연주하는 이의 눈에 보이지 않는 세심함과 정성이 듬뿍 들어가야 먹는 이를, 듣는 이를 감동시키는 것이 아닐까 싶다. 그 과정에 있어 소홀히 할 수 있는 건 하나도 없다. 밖을 나와 보기만 해도 힐링되는 녹차 밭을 둘러보자니 자그마한 꽃들이 눈에 띈다. 녹차 꽃이다. 평생 녹차 꽃을 본 적이 없는 나로서는 신기하기만 하다. 녹차나무에 이렇게 예쁜 꽃이 피는구나. 녹차 꽃은 개화시기가 늦어 다른 꽃들이 다 자취를 감추

뮤저트 🍵

는 늦가을에 피고 12월에도 꽃을 피운다. 따뜻한 날 꽃을 피워 추운 날 사라지는 여느 꽃들과 달리 남들 안 피는 추운 계절에 홀로 꽃을 피워 그 아름다운 향기와 자태로 우리의 마음을 따뜻하게 어루만져 주는 녹차 꽃의 꽃말은 '추억'. 오늘도 아름다운 추억 하나를 이 녹차 꽃에 담아본다. 언젠가 녹차를 우려내면 오늘 담았던 이 순간의 추억도 함께 우려져 나오길 기대하며.

바흐 코랄 전주곡 BWV 639 '주여, 당신을 소리쳐 부르나이다'
편곡 & 피아노 빌헬름 켐프
Chorale Prelude BWV 639 'Ich ruf zu dir, Herr Jesu Christ' by J. S. Bach - Arr, by Wilhelm Kempff

9 코로나로 인한 온라인 수업 시절

# 로버트 무친스키 '마스크'
## & 레몬 러브, 그리고 스콘

제주에서도 코로나가 심각하다. 하루에도 코로나 관련 안전 안내 문자가 끊임없이 날아온다. 바로 옆 수퍼마켓을 가기도 힘든 상황이 여기서도 벌어지니 모든 게 조심스럽기만 하다. 매달 칼럼을 핑계삼은 유일한 외출이었던 카페 투어를 이달엔 어떻게 해야 하나 고민하고 있는데 제자에게 전화가 걸려온다. 반려견인 구월이 동물 병원 데려가는 길에 들려보잔다. 잽싸게 마스크부터 챙기고 따라나섰다. 무작정 나온 터라 어딜 가야할지 막막하다. 겨우 한군데 검색해서 동물 병원과 가까운 곳을 가보았다. 막상 어렵게 찾아갔는데 기대와 너무 달라서 포기하고 내려가려는데 웬 파란색 건물이 눈에 띈다. 건물과 어울리게 이름도 '파랑 카페'이다. 일단 들어가 보자 해서 현관문을 여니 크리스마스 분위기를 물씬 풍기는 화려하고 커다란 트리와 아기자기한 소품들이 눈에 띈다. 장식장 여러 곳에 이국

적인 찻잔 세트들이 늘어서 있다. 묘한 분위기에 이끌려 일단 들어가니 주인분이 친절하게 말을 걸어온다. 특별한 디저트를 찾고 있다고 하니 '레몬 러브'라 이름 붙여진 차를 권한다. '레몬 러브'는 루이보스 베이스에 레몬 말린 것과 과일 말린 것들이 들어있다고 한다. 맛을 좌우하는 레몬과 레몬 글라스가 많이 함유되어 있고 바닐라향이 가향되어 달콤한 맛을 낸단다. 예쁘게 크리스마스 장식이 되어있는 크고 긴 테이블에 앉아 기대에 찬 마음으로 기다렸다. 여러 디자인의 잔들을 가져와 어떤 게 마음에 드는지 물어보시며 세심히 세팅을 하신다. 드디어 기다리던 홍차와 따뜻한 스콘이 테이블에 놓여졌다. 정신없이 사진 컷을 누르다보니 홍차가 다 식어간다. 갑자기뭔가 행복하지가 않다. 맛을 음미할 틈도 없이 쫓기듯이 셔터를 누르고 있는 내 자신이 뭔가 우스워 보인다. 뭘까? 이 우스꽝스러운 느낌은.

드디어 마지막 기말 고사가 끝났다. 바로크부터 현대까지 4곡을 끊지 않고 원 테이크로 찍은 동영상 제출이 마지막 실기 시험이다. 실시간 시험이면 끊어서 쳤을 텐데 동영상 제출로 바뀌니 몇 배가 더 힘들다. 마지막 현대 곡으로 1980년에 작곡된 무친스키(R. Muczynski)의 '마스크'(Masks) 란 곡을 연주했다. 교수님이 추천해주신 무친스키의 두 곡 중 이 곡이 더 끌리기도 했지만, 사실 '마스크'라는 제목이 지금의 현실과 닮아 있는 듯해서 선택했다(물론 이 곡에서 'Masks'는 우리가 현재 착용하는 마스크가 아니라 '가면'이란 단어와 연결이 되겠

지만). 그 외에도 이 곡은 개인적인 연관성과 더불어 흥미로운 얘깃거리를 많이 가지고 있는 곡이다.

우선 가장 흥미로운 점은 무친스키가 내가 공부하고 있는 도시인 시카고 태생이며 우리 학교 바로 5분 거리에 있는 드폴(DePaul) 대학에서 피아노와 작곡을 공부했고, 후에 모교인 드폴 대학과 우리 학교에서 작곡과 교수로 근무했다는 사실이다. 그리고 이 곡은 지나 박카우어(Gina Bachauer) 국제 피아노 콩쿠르에서 참가자 지정곡으로 의뢰 받아 작곡되었다. 애트우드 박사에게 헌정되었는데, 아주 재밌는 것은 이 애트우드 박사의 직업이 성형외과 의사라는 것이다. 기말 마지막 전 연주 수업 때 이 곡을 처음 연주하였는데 곡 소개 멘트를 준비하면서 공부하다 보니 발견한 사실이다. 당연히 음악에 관련된 인물일 것이라 생각했다가 이 사실을 발견하고는 깜짝 놀랐다. 곡 제목과 아주 잘 어울린다는 생각과 함께.

이 곡에 대한 나의 첫 번째 인상은 '반전' 이었다. 뭔가 미스테리어스하고 그로테스크한 분위기의 도입부가 지나면 음악이 갑작스럽게 빠른 템포로 바뀌며, 무수히 전환되는 변박과 함께 마치 콜라주 기법처럼 여러 가지 색과 패턴, 질감을 가진 다양한 음악 조각들이 마구 섞여 일종의 퍼즐 게임처럼 하나의 작품으로 연결된다. 이러한

분위기가 나에게는 마치 인간의 무의식 속에 잠재하고 있는, 본인 자신조차 깨닫지 못하는 여러 캐릭터를 연상시켰다. 마스크는 어떤 도구, 때로는 우리의 본성을 가리기도 하고, 반대로 우리의 진짜 모습을 보여주기도 하는 어떤 매개물적인 존재이다.

발산하지 못하는 본성을 드러내고 싶을 때도 마스크가 필요하다. 마스크의 착용으로 평소에는 타인에게 보여주지 않던, 내 안에 숨겨진 다른 캐릭터를 보여주고자 하는 욕망이 표출되기도 하고, 반대로 마스크의 착용은 타인에게 보여주고 싶지 않은 본 모습을 감추어주는 방패와도 같은 역할을 한다. 하지만 과연 어느 쪽이 진짜일까. 둘 다 진짜일 수도 있고 둘 다 아닐 수도 있다. 악보 첫 페이지 도입 위에 작곡가가 이런 문구를 적어놓았다.

"Harlequin without his mask is known to present a very sober countenance." ("마스크를 쓰고 있지 않을 때의 할러킨은 매우 냉정한 표정을 짓는 것으로 알려져 있다.")

정신없이 셔터를 누르다  갑자기 허기가 느껴져 그때까지 쳐다보지도 않던 스콘에 손이 저절로 갔다. 스콘 옆에 산딸기 쨈이 예쁘게 장식되어져 있다. 덥석 스콘을 아무 생각 없이 한입 베어 물었다. 맙소사! 너. 무. 맛. 있. 다. 이미 식어있는데도 불구하고 깜짝 놀랄 만큼 부드러운 식감과 달콤함, 그리고 고소함이 적절히 배합된 맛에 너무 놀라 눈이 휘둥그레져 제자를 쳐다보니 "선생님, 저도 놀랐어요. 아까 따뜻할 땐 더 맛있었는데... 옆에 산딸기 쨈 발라 드셔 보

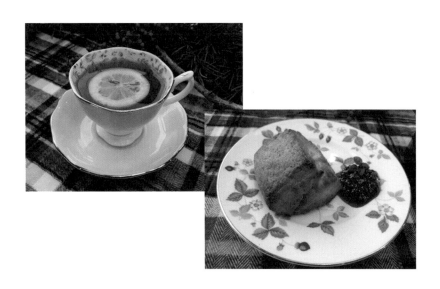

세요"라며 권한다. 그말에 산딸기 쨈을 발라서 먹어보았다. 맙소사! 더 맛있다. 왜 이렇게 맛있지? 카페에 들어와 '반전'을 외치며 특별한 차만 찾다보니 진짜 반전은 이 쳐다보지도 않던 '스콘'이었다. 스콘으로 기분을 업시키고 다시 옆에 있던 레몬 러브차를 음미해보았다. 아까 정신없이 들이킬 때와 사뭇 다르다. 사람이 이렇게 간사하다. 결국 맛을 결정적으로 좌지우지 하는 건 내 몸과 마음의 상태가 아닐까 하는 생각이 든다. 왠지 스콘에게 미안해진다. 레몬 러브차에게도.. 못 알아봐서 미안해. 다시 올 땐 내 몸과 마음을 정갈하게 만든 후 음미해볼게. 진짜 네가 어떤 맛을 가진 차인지. 처음 들어왔을 때보다 훨씬 편안해진 기분으로 카페 문을 나섰다. 다음에 올 때는 우리를 구속하는 이 마스크에서 해방되어 있기를 간절히 바래보며...

로버트 무친스키 '마스크', Op. 40 - 피아노 미르나 레키치
'Masks', Op. 40 by Robert Muczynski - Piano by Mirna Lekić

뮤저트 ☕

# 10

## 나의 첫 번역 칼럼

# 리처드 헌들리 '해변의 소녀들'
# & 마카롱

코로나로 거의 일 년째 한국에 체류 중이다. 백신의 보급과 더불어 모두가 예전의 평범한 일상으로 돌아가기 위해 몸부림치고 있다. 미국에선 아시아 증오 범죄가 심각해지고 미얀마는 우리의 지난 아픈 과거를 떠올리게 하는 악몽 같은 시간과 죽음을 건 사투를 벌이고 있다. 코로나로 인한 전례 없는 혼돈의 시대 속에서 그나마 별탈 없이 온라인으로라도 학업을 이어갈 수 있는 것에 그저 감사하기만 하다. 휘청거리는 정신을 붙들어 매고 긍정과 감사의 마음으로 주어진 현실에서 최선을 다하니 뜻하지 않은 기회가 오기도 한다.

지난 학기부터 데이나 브라운(Dana Brown) 교수님의 성악반주 클래스를 듣고 있는데 반주에 맞춰 노래 불러 줄 성악가가 없어서 난감해진 교수님이 여러 가지 방법을 고민하시다 피아니스트가 직

접 노래를 부르며 반주까지 해보는 건 어떠냐고 제안하셔서 시작된 〈Sing and Play〉 수업. 아주 어릴 적부터 반주자 생활만 하다 보니 노래를 좋아하지만 내 목소리로 노래 부를 기회가 전혀 없던 나로서는 신선한 도전이었다. 미국 예술 가곡이 중심이었던 지난 학기에 이어 올 봄학기에는 이탈리아 칸초네와 프랑스 샹송, 그리고 오페라 아리아 등을 공부 중이다. 두 학기째 〈Sing and Play〉 수업을 하다 보니 가끔은 내 피아노 반주가 내 목소리를 따라가는 건지 내 노래가 내 피아노에 맞춰 부르는 건지 혼란스럽다. 여하튼 이런 특별한 경험은 시와 노래를 사랑하는 나에게는 너무나 즐거운 일이었다. 온라인이라는 외롭고 건조한 수업에 단비 같은 시간이 되었다. 그러다 얼마 전 교수님이 박사 시절 스승이자 반주자로 유명한 마틴 캐츠(Martin Katz) 교수님을 초청하셔서 〈Singing and Playing〉 마스터 클래스를 마련하셨다. 현재 수업에서 사용 중인 교재의 저자이기도 하신 마틴 캐츠 교수님은 1944년생으로 영국의 제럴드 무어(Gerald Moore)처럼 메릴린 혼, 호세 카레라스, 캐슬린 배틀, 키리 테 카나와 등 현존하는 최고 성악가들의 콘서트 반주와 레코딩 작업을 맡아서 이 분야에만 40년 넘게 활동하셨고 지금까지도 연주자로 교육자로, 또 지휘자로도 왕성하게 활동하시는 분이다.

마스터클래스 곡으로 미국 작곡가 리처드 헌들리(Richard Hundley)의 'Seashore Girls'(해변의 소녀들)란 곡을 받았다. 헌들리가 1989년 미네소타 대학이 후원하는 페스티벌 Art Song Minnesota

로부터 위촉받아 작곡한 다섯 곡으로 구성된 연가곡 'Octaves and Sweet Sounds'(옥타브와 달콤한 소리) 중 두 번째 곡이다. 처음 악보 보는 순간 너무 어려워 보여서 잠깐 멈칫했지만 브라운 교수님이 할 수 있다며 격려해주시는 바람에 도전해 보기로 했다. 마스터클래스가 다가오자 곡을 익히기 시작했는데 막상 곡 연습에 들어가니 바로 곡과 사랑에  빠져버렸다. 너무너무 사랑스러운 곡이다. 매기(maggie), 밀리(milly), 몰리(molly), 메이(may)라는 – 커밍스(e.e. cummings)의 시답게 소녀들 이름도 다 소문자로 시작한다 – 모두 m으로 시작하는, 라임(rhyme)마저 사랑스러운 이름을 가진 네 명의 소녀들이 어느 날 바닷가에 놀러가 각자 색다른 체험을 하는 이야기로, 잊고 있던 우리의 순수한 동심을 건드리며 깊은 사색의 시간을 가져다 준다.

매기(maggie)는 우연히 발견한 조개의 달콤한 노랫소리에
근심 걱정이 다 사라진다.
밀리(milly)는 혼자 동떨어져 있는
다섯 개의 늘어진 손가락을 가진 별과 친구가 된다.
몰리(molly)는 거품을 뿜어내며
빠른 속도로 옆으로 기어가는 무서운 뭔가에 쫓긴다.
메이(may)는 매끈하고 동그란 돌멩이를 하나 들고
집으로 돌아왔다. 세상만큼 작고 혼자만큼 커다란 돌멩이를.

노래는 우리가 무엇을 잃던 바닷가에서 우리가 언제나 발견하는 것은 바로 '우리 자신'이라고 일러주며 아름답고 재치 넘치는 후주

로 마무리된다.

이 아름다운 곡에 한동안 너무 빠져서 집 근처 산책이라도 할라치면 순간 이 사랑스러운 네 명의 소녀들이 바로 옆 골목에서 튀어나올 것만 같았다. 모두가 너무나 사랑스럽지만 특히 개인적으로 메이가 예뻤다. 가장 여린 다이내믹과 가장 느린 템포로 연주되고, 단순하지만 아름다운 화성 안에서 아이답지만 뭔가 철학적이기도 한 메이의 가사와 선율이 너무 마음에 들어서이다. 사실 메이가 들고 온 돌멩이는 '세상만큼 작고 혼자만큼 커다란'이라고 표현한 노래 가사와는 반대로 '세상만큼 커다랗고 혼자만큼 작다'고 얘기하는 것이 일반적인 아이의 시선일 것이다. 하지만 그 반대로 표현함으로써 노래 마지막 가사처럼 우리가 무엇을 잃어버리든 언제나 중요한 건 내 자신을 잃지 않는 것, 나를 발견하는 것, 그게 세상의 그 무엇보다도 중요하다는 일깨움을 아이가 바닷가에서 소중히 들고 온 작은 돌에 자신을 투영함으로 자연스레 결론으로 연결지어준다. 특히, 이 곡에서 각 소녀들의 파트에 쓰인 다양한 화성의 색깔과 템포, 다이내믹, 가사가 등장인물인 네 소녀들이 각자 가지고 있는 고유의 성격을 보여주는 것 같아서 무척 흥미롭다.

이처럼 사랑스럽고 재치 넘치는 곡을 작곡한 미국 작곡가 리처드 헌들리(Richard Hundley)는 1931년 미국 오하이오(Ohio)의 신시내티에서 태어났으며 겨우 3년 전에 세상을 떠났기 때문에 우리 시대

의 작곡가라 부를 수 있다. 11살 때 신시내티 음악원에서 피아노를 공부하고 19살 때 뉴욕으로 이주해 다시 뉴욕 맨해튼 스쿨에 들어가지만 얼마 지나지 않아 중퇴를 해버린다. 스물아홉 되던 해 메트로폴리탄 오페라의 합창단원으로 뽑힌 그는 이 포지션을 잡기 위해 네 개의 언어로 된 열 곡의 오페라를 공부하게 된다. 그때의 경험과 이곳에서의 경력을 통해 그는 가곡 작곡가로서의 재능을 키우며 오랫동안 메트로폴리탄의 유명한 오페라 가수들과 작업하며 그들과 친분을 쌓는다. 그리하여 자신이 작곡한 노래들을 안나 모포, 테레사 스트라타, 메를린 혼, 르네 플레밍 등 당대 최고의 가수들이 불러주는 행운을 잡을 수 있었던 헌들리는 후에 그의 노래를 사랑한 가수들과 여러 기회들로 인해 이름이 알려지면서 악보를 출간하는 등 약 80여 곡의 노래를 남기며 미국을 대표하는 성악 작곡가로 이름을 남기게 된다. 헌들리는 노래에서 텍스트의 중요성과 역할에 대해 '노래는 하나의 짧은 스토리이며 피아노의 첫 음표부터 자신이 텍스트를 어떻게 느끼는지 청중에게 이야기하는 것'이라고 말한다.

"A song is like a short story, and from the first notes played by the piano I am telling the listener how I feel about the text." - Richard Hundley

처음으로 연주 수업 때 선보인 〈Singing and Playing〉 마스터클래스는 마틴 캐츠 교수는 물론 수업에 참석한 모두에게 기대 이상의 호응을 이끌어내며 성공리에 끝났다. 채 여운이 가시지 않은 오늘

아주 간만에 짧은 외출을 하였다. 집 근처 눈에 잘 안 띄는 골목에 마카롱 전문 카페가 있었다. '나 지금 제주'라는 상호가 센스 만점인 디저트 전문 카페이다. 가게에 들어서니 조가비 모양의, 레인보우 컬러처럼 선명하고, 따뜻한 봄 햇살만큼이나 눈부신 예쁜 마카롱들이 진열장에서 입을 크게 벌리고 자신을 데려가 줄 손님을 기다리며 노래하고 있었다.

  마카롱은 꼬끄(Coque 껍질)와 필링(Filling 내용물)으로 구성되어 얼핏 보기에 아주 단순해 제조가 쉬워 보이지만 상당히 까다로운 디저트이다. 세심한 과정상의 주의가 필요하며 단순해 보이는 구성과는 달리 무한의 상상력을 발휘할 수 있는 디저트이기도 하다. 시즌 때마다 컨셉을 달리하며 마카롱을 만든다는 카페 주인은 이번 시즌에서는 조개가 진주를 품듯 늘 무언가를 안에 품고 있는 존재인 것에 영감을 받아 그걸 형상화했다고 한다. 아, 이런 기막힌 우연이... 해변의 소녀들과 너무 잘 맞는 컨셉의 마카롱들이 아닌가. 노래를 떠올리며 소녀들의 이미지와 어울리는 마카롱을 매치시켜 보았다.

**슈팅스타(매기)** 짙푸른 바다를 연상시키는 조개(Shell) 모양 꼬끄가 바다의 하얀 거품 같은 새콤달콤한 요거트 크림을 품고 있는 슈팅스타 마카롱. 푸른 파도와 하얀 거품을 타고 뛰노는 귀여운 연두빛 상어 젤리, 그리고 핑크빛 팝핑 스타 알

슈팅스타

갱이들. 배스킨라빈스의 슈팅스타 아이스크림 맛을 연상시키는 꼬끄와 요거트 크림이 잘 배합돼 한입 베어 무니 매기처럼 모든 근심 걱정이 단숨에 날아가는 듯하다. 조개는 매기에게 어떤 노래를 들려주었을까?

**딸기(밀리)** 밀리와 친구가 되어준 불가사리(Starfish)가 저렇게 생겼을까. 소심하고 외로움을 많이 타지만 따뜻한 마음을 지닌 밀리만큼이나 예쁜 핑크빛 딸기 마카롱이다. 딸기 크림이 안을 꽉 채우고 있고 크림 외벽에 깜찍한 분홍 초콜릿 볼 진주와 과자별이 나란히 자리하고 있다. 밀리도 불가사리도 이젠 더 이상 외롭지 않을 것 같다.

딸기

**초코 폭탄(몰리)** 몰리를 기겁하게 만든 게(Crab)만큼이나 호러블하게 생긴 초코 폭탄 마카롱. 처음 보는 순간 몰리만큼이나 기겁했지만 한입 베어 먹는 순간 바로 사랑에 빠지게 만드는 마법의 맛을 지녔다. 너트가 잔뜩 들어 있는 크런키 바와 진한 초코볼이 터질 듯이 들어 있어 초콜릿을 좋아하는 사람에겐 아주 환상적인 디저트이다. 겁이 많은 몰리도 이

초코 폭탄

초코 폭탄 마카롱만큼은 좋아할 듯하다.

**메로나(메이)** 우리 소녀 철학가 메이를 위한 메로나 마카롱. 메이가 들고 온 돌맹이(Stone)만큼이나 매끄럽고 동그란 화이트 펄 진주 초코 볼. 바다에 놀러갈 때 메이가 입었을 것 같은 따뜻한 파스텔 톤의 연두빛 원피스를 연상케 하는 멜론 크림이 진주 볼을 감싸고 있다. 메로나 마카롱을

메로나

입에 가져가니 상큼한 멜론 향이 코끝을 먼저 스치고 지나간다. 부드럽고 풋풋한 멜론 크림과 은은한 진주 펄 초코 볼이 생각이 깊고 말수가 적은 메이의 바닷가에서의 소중한 추억만큼이나 눈부시게 빛난다.

이제 곧 기말시험이 다가온다. 봄학기를 마무리하고 머지않아 미국으로 돌아가야 하는 날이 곧 오겠지. 늦깎이에 찾아온 유학 생활 중 일 년을 코로나로 인해 한국에서 보내게 됐지만 누구도 겪어보지 않은 시간들을 통해 잃은 것도 많지만 얻은 것도 많았던 것 같다. 네 명의 소녀들이 바닷가에서 뜻하지 않은 새로운 체험으로 인해 또 다른 자신의 모습을, 내 안의 자신과 마주하는 시간을 가졌듯이 나 또한 뜻하지 않은 시간을 통해 힘든 순간들도 많았지만 이 시간 또한 자신을 더욱 성숙시키기 위한, 새로운 나를 발견하기 위한 시간이었

으리라 믿는다.

Special Thanks and Dedicated to Dr. Dana Brown

It is impossible to express how much I'm grateful to Dr. Brown, who has been a wonderful teacher for a year and helped me to take back the sense of pleasure of playing songs and poems which I had forgotten for a long time. My delight has doubled because of the special challenge of playing and singing. I really enjoyed all classes, and I'll miss and cherish all memories forever, which I have shared with you.

- Pianist Hyuna Kim

Dana Brown 데이나 브라운

노래하며 피아노 치는 특별한 경험을 통해 오랫동안 잊고 있던 노래와 시에 대한 나의 사랑을 되찾게 해주었으며, 온라인 수업으로 힘들었던 일 년 내내 언제나 기쁨과 즐거움으로 함께해주신 데이나 브라운 선생님께 이 칼럼으로 나의 애정과 깊은 감사의 마음 전합니다.

리차드 헌들리 옥타브와 달콤한 소리 중 No. 2
'해변의 소녀들' - 제이슨 베스트(테너), 잉그리드 켈러(피아노)
'Seashore Girls' from Richard Hundley 〈Octaves and Sweet Sounds〉, Performed by Jason Vest(tenor) & Ingrid Keller(Piano)

# 쟈끄 르노 '세상의 아름다움'
# & 부르고뉴 피노 누아 와인

## Prelude

인간은 사랑하는 누군가를, 그 무엇인가를 잃었을 때 크나큰 상실감에 빠지게 된다. 특히 참혹한 전쟁을 겪었던 세대들, 어린 시절 공포로 가득한 고통스런 기억을 끌어 안고 살아가는 사람들, 아무런 이유도, 잘못도 없이 인간의 이기심으로, 잔혹함 때문에 희생된 모든 살아있는 생명들. 이들이 끌어 안고 가야만 하는 얼룩진 상처들이 치유되기 힘든 치명적인 기억으로 남겨졌다면 그들에게 인생이란 아마도 평생을 그 기억 속에서, 메아리가 되어 돌아올 뿐 절대 해답을 주지 않는 질문들을 향한, 답을 구하기 위한 여정이 되지 않을까. 그런 이가 음악가라면...

2019년 가을, 운명의 불가항력에 이끌려 늦은 유학의 길을 내딛고

시카고에서 유학 생활을 시작하던 첫 학기. 11월 초에 학교 피아노 페스티벌이 열렸다. 학교의 큰 행사 중의 하나로 여러 날에 걸쳐 다양한 프로그램으로 짜인 학교 교수님들의 독주회부터 렉처 콘서트, 앙상블 연주, 외부 초청 공연 등 피아노와 관련된 다양한 형태의 공연들이 펼쳐졌다. 특히 20세기 이후 현대 음악의 선구 역할을 하는 미국답게 새로운 작품들의 초연 일정도 꽤 잡혀 있었다. 그해 예정된 행사들 중 나의 관심을 끄는 연주회가 하나 있었다. 현재 살아 있는 작곡가의 곡을 초연하는 행사였는데 처음 들어보는 이름의 프랑스 작곡가였다. 쟈끄 르노(Jacques Lenot). 그의 바이올린과 피아노를 위한 듀오 곡 〈La beauté du monde〉(세상의 아름다움)이란 타이틀의 작품이었다. 그때까지 사실 현대 곡에 대한 이해도 별로 없고 그리 좋아하지 않아 예외적인 몇 작품들을 제외하곤 거의 들어본 일이 없다. 하지만 이번 작품은 사실 제목에 이끌리어 가게 되었다. 작곡가가 음악을 통해 세상의 아름다움을 어떻게 그려낼지, 어떤 아름다움을 말하는건지 궁금했기 때문이다.

초연하는 공연을 보기 위해 학교 건물 내에 위치한 간츠 홀(Ganz Hall)로 가니 공연장 분위기가 다른 행사와 사뭇 달랐다. 홀 뒤편과 곳곳에 방송 카메라도 보이고 뭔가 사람들도 어수선했다. 홀 중간에 독특한 분위기를 물씬 풍기며 트렌치코트를 입고 서있는 멋진 백발의 키 큰 남자분이 눈에 들어왔다. 저 분이 작곡가인가? 유명한 사람인가 보다 상상하며 연주홀로 들어가 맨 앞줄에 앉았는데 멕시코 친구가 내 옆에 앉으면서 작곡가의 다큐멘터리가 제작 중인데 오늘 초

연 공연이 그 다큐멘터리의 일부로 들어간다는 정보를 알려주었다.

이런저런 분위기에 호기심이 증폭되어 약간의 기대에 찬 마음으로 공연이 시작되기를 기다렸다. 12곡이 하나의 시리즈로 연결되어 총 한 시간 가량 인터미션 없이 연주되어지는데 리플릿을 읽어 볼 시간 도 없어 작곡가에 대한 정보도, 곡에 대한 정보도 전혀 모른 채 듣기 시작했다. 피아니시시모(ppp)로 바이올린과 피아노가 마치 무언의 대화라도 나누듯 신비로운 분위기 속에서 음악은 시작한다. 그러다 두 번째 곡으로 접어들면서 피아노의 강렬한 타건과 함께 첫 곡 도 입부의 다이내믹과 극단에 있는 포르티시시모(fff)로 분위기가 완전 히 전환되었다. 현대 음악 특유의 주법들과 화성, 피치카토와 아르 코를 수시로 넘나들며 복잡한 리듬과 아티큘레이션으로 전개가 돼 그렇구나 하면서 듣고 있었는데 어느 시점에서 묘한 체험을 하게 되 었다. 알 수 없는 장면들이 환영처럼 내 눈앞을 스치고 지나갔다. 전 쟁, 전쟁으로 폐허가 된 어떤 곳, 엄마 잃은 어린아이, 그리고 폐허 가 된 땅에 홀로 피어있는 꽃 한 송이... 순간 스쳐지나가는 뜻밖의 장면들에 놀랄 정신도 없이 곡에 빠져들어 한 시간이 어떻게 지났는 지도 몰랐다. 내가 뭘 본거지?

끝나고도 곡이 준 너무 강렬한 느낌에 빠져 정신을 차리기가 힘들 었다. 옆에 같이 앉아 구경하던 멕시코 친구가 어땠냐며 묻는다. 내 가 너무 놀랍다고 하자 내가 지루해하나 생각했다며 작곡가에게 인 사하러 간다면서 먼저 가버린다. 허겁지겁 그 친구를 뒤따라 홀에 가니 작곡가가 어떤 남자와 같이 서 있다. 아마 영어 통역을 맡아준

사람이었던 것 같다. 갓 미국에 들어갔을 때라 영어가 서툴러 뭐라 얘기할지 몰라서 통역하는 분에게 나도 모르게 연주를 들으니 왠지 프랑스 작곡가 올리비에 메시앙이 생각난다 했더니 갑자기 그분이 눈을 반짝이며 뭔가 반기는 기색이다. 그리곤 작곡가에게 뭐라 전한다. 앗! 그런데 덜렁 말해놓고는 실수했나 싶다. 메시앙 음악 같다는 표현으로 들리게 한 건 아닌가 싶어서. 사실 메시앙이 얼핏 떠오르긴 했지만 전혀 메시앙의 음악과는 다르다. 아니, 솔직히 메시앙의 음악보다 개인적으로 훨씬 마음을 사로잡는 그 무엇이 있다. 그게 뭘까? 이 고통스런 느낌은. 그 환영은.

이날 초연은 학교 피아노과 주임 교수인 윈스턴 쵸이(Winston Choi)와 부인이자 현악과 주임을 맡고 있는 밍환 쉬(MingHuan Xu)가 맡았다. 특히 윈스턴 쵸이는 2002년 프랑스 오를레앙 국제 피아노 콩쿠르에서의 우승으로 프랑스 투어 연주를 하던 중 쟈끄 르노를 만나 그와 인연을 맺었다. 지금까지 그의 피아노 음악 전곡을 녹음하였으며 그중 1집 음반으로 프랑스의 유서 깊은 음악후원협회인 아카데미 샤를 크로(l'Académie Charles Cros)로부터 음반 대상을 수상하였다. 특히 이번에 초연한 쟈끄 르노의 'La beauté du monde' (세상의 아름다움)은 이 두 부부 음악가에게 작곡가가 특별히 헌정한 곡이다. 작곡가와의 오랜 인연과 끊임없는 작업 속에서 두 음악가는 현대 음악에 대한 애정과 헌신적인 노력으로 곡에 생명력을 불어넣어 작곡가와 청중들의 음악적 교감을 위한 훌륭한 통로가 되어

주었다. 작곡가에게는 음악을 통해 사람들에게 전하고 싶은 메시지를, 청중에겐 그만의 독자적인 소리의 전달 방식으로 새로운 공간과 시간에 대한 특별한 체험을 가능하게 해주었다.

그 후로 일 년 반의 시간이 흘렀음에도 그때의 강렬한 체험 때문인지, 그 공연 이후 6개월도 채 지나지 않아 바로 전 세계를 덮친 코로나 바이러스로 인한 전쟁 같은 시간 때문인지 작곡가와 그 곡이 잊혀지지가 않았다. 수많은 사람들이 생명을 잃고 고통으로 신음하며 사람들은 서로에게서 차단되어져 갔다. 바이러스 전염의 공포로 늘 불안해해야 했으며 평생 써보지 않던 마스크가 의무화되고 일상의 필수품으로 자리 잡았다. 생계에 압박을 받고, 그 좋아하던 산책도, 공원에서 맑은 공기 한번 쐬려면 지나가는 사람들의 눈치를 봐야 하는 현실이 믿기지가 않는다. 여전히 끝나지 않은 싸움 속에서 우리 음악가들은 무엇을 해야 하는 것인가. 이러한 현실에서 우리를 위로해주는 것은 어떤 음악일까.

### Interlude

우리 안에 있는 소리의 기억을 따라 가다 보면 그 소리와 처음 마주한 그 순간에 도달할 수 있을까? 쟈끄 르노는 자신의 유년 시절을 이렇게 회상한다.

"저는 루아양(Royan)에 대한 아주 정확한 기억을 가지고 있는데,

매우 폭력적인 기억이기도 합니다. 그때 저는 아버지의 어깨 위에 올라타 있었는데 생-쟝-당젤리(Saint-Jean-d'Angély)에서 미슐린 (Micheline) 기차를 타고 도착한 기차역 울타리 너머로 폐허가 되어 버린 마을을 보았습니다. 그때의 기억은 저에게... 어떻게 표현할 수 있을까요? 공포(horror)인 동시에 매혹(fascination)이기도 합니다. 그래서 그 폐허들은 저의 어린 시절이자, 저의 첫 번째 충격, 그리고 저의 내적 균열(fracture)이었습니다."

Jacques Lenot 쟈끄 르노(1945~)

어린 시절부터 구속에 대한 강한 저항의 성향이 있던 그는 클래식 피아노를 배우다 결국 테크닉을 연마하고 악보에 충실해야 하는 작업을 포기하고 자신의 마음 안에서 끊임없이 들려오는 소리를 찾기로 한다. 교사였던 어머니의 바람과 가까웠던 친구의 영향으로 한때 교사로서의 시절을 보냈지만 매순간 오직 음악에 대한 생각으로만 가득 차 있던 그는 결국 교사를 그만두고 작곡가의 길을 걷기 시작한다. 놀라운 재능으로 메시앙의 눈에 띄어 작품 초연을 도움 받기도 했으며 당시 아방가르드 음악의 선구자였던 슈톡하우젠(Stockhausen)과 리게티(Ligeti)와 함께 작업하며 영향을 받은 그는 여러 단계를 거치는 사

운드 샘플링 작업을 하며 자신만의 독자적인 음악 세계를 펼치기 시작한다. 독학으로 공부했지만 그중에 유일하게 본인이 스승이라 여겼던 슈톡하우젠과의 작업은 그에게 큰 영향을 미쳤다. 사라지고 더 이상 존재하지 않는 것들을 음악으로 표현하는 그에게서, 폐허에서 무언가를, 새로운 세계를 창조하는 그의 작업에서 자신이 마음 깊은 곳에서 추구하던 음악적 방향을 보았기 때문이다.

"쟈끄, 당신 악보의 몇 부분들에서 첼로가 바이올린보다 높은 소리로 연주하게 되어 있는데 왜 그런 거죠? 보통 첼로는 현악사중주에서 저음역을 맡는 악기인데 왜 제가 이런 고음을 내야 하는지 이해 할 수가 없어요."

그의 현악 사중주 곡을 위한 리허설 도중 첼리스트가 르노에게 이런 질문을 던지자 그는 이렇게 답한다.

"진(Jeanne), 그것은 고통은 높은 음에 있고 행복은 낮은 음에 있기 때문이에요."

음이 흘러도 그 전에 울렸던 어떤 음이 하나 계속 걸려 있다. 다음에 펼쳐지는 음들에 섞인 채 시간을 따라 에코처럼 따라다니는 음. 그는 그것을 '기억'이라 부른다. 릴케의 시 '두이노의 비가'(Duino Elegies)에서 영감을 얻은 그는 사랑하는 이들이 죽으면 천사가 된다고 얘기한다.

베를린에 있는 유대인 공동묘지. 참혹한 역사가 남긴 현장 주변에

늘어진 넝쿨과 나무들, 바람에 흔들거리는 나뭇잎들이 빛의 파편들을 이동시킨다. 정오가 되자 근방의 시온교회와 더 멀리 떨어진 곳에서 울리는 종소리가 들려온다. 순간 그의 머리에 원근적 벨 소리와 빛이 교차하며 또 하나의 상상의 소리를 창조해낸다. 사운드 파우더링(sound powdering). 화성적이지도 않고 선율적이지도 않은, 평소 그가 늘 하던 방식과 전혀 다른 새로운 소리 방식이다. 상상해보자. 하늘로부터 파우더처럼 우리에게 흩뿌려지는 벨 소리를, 그 소리의 파우더에 감싸인 내 자신을. 그의 벨 파우더가 탄생하는 순간이다. 그는 제작을 위해 실제 교회 종소리가 아니라 종소리와 흡사한 전자 사운드를 만들어 음 하나를 4개로 쪼개어 만든 48개의 벨과 48개의 시계 제조기를 발명해내었다. 이런 대작업을 통해 그는 공간적이며 입체적인 방식으로 사람들에게 소리에 대한 환상적이고도 특별한 체험과 영감을 선사하였다.

이렇게 누구와도 닮지 않은 창조적인 작업을 하던 그이지만 에이즈(AIDS)로 가까웠던 친한 친구들을 잃고 견딜 수 없는 절망감에 어떤 음악도 쓸 수 없었던 시기를 보내기도 하였다. 하지만 결국 그는 그 시간을 통해 살아남은 것에 대한 가치를, 그 기쁨을, 그리고 여전히 무언가를 할 수 있다는 것을 깨닫게 되었고 그 깨달음은 다시 그를 일어서게 만들었다. 2015년에 일어난 파리 테러로 목숨을 잃은 희생자들을 추모하는 음악회에서 그는 공연에 대해 이렇게 설명한다.

"... 이상하게 들릴지 모르지만 이것은 특별히 누군가에게 바치는 경의 (homage)가 아닙니다. 왜냐하면 저는 죽은 이들을 알지 못하기 때문입니다. 따라서 이것은 폭력에 대한 익명의 경의이며 제가 느끼는 고통에 대한 경의입니다. 그리고 또한 저는 이 작품이 단지 슬프기만 한 것이 아니라 일종의 부드러움을 내포하고 있길 원했습니다. 저는 감히 이것을 죽음의 자장가라고 부르고 싶습니다. 왜냐하면 저는 항상 천사들이 우리에게 머리를 숙여 인사를 한다고 생각하니까요."

여기까지 말을 마친 그는 울먹임으로 더이상 말을 잇지 못한다. 그의 음악은 우리가 사랑한 사람들과 사랑한 것들의 상실에 대한 것이다. 제2차 세계 대전을 전후로, 직접 그 참혹한 현장을 생생히 경험한 세대들, 또 그로 인한 여파가 어떠했는지, 부서지고 파괴된 것들이 다시 재건되는 과정을 바라봐야 했던 바로 그 이후 세대들. 이들 모두가 이러한 시간을 통해 얻은 공통의 교훈은 다시는 인류가 이런 야만적이며 비극적인 순간을 절대로 되풀이해서는 안된다는 것이다.

1945년 제 2차 세계대전이 종식하던 해에 태어난 쟈끄 르노 역시 어릴 적 폐허가 된 마을을 목격하며 어린 마음에 각인된 강렬한 충격이 평생 죽음이란 단어와 연결지어졌다. 그리고 인간의 고통에 대해, 그 순간 침묵 외엔 그 어떤 저항도, 그 무엇도 할 수 없었다는 일종의 죄책감과 함께, 왜 이런 일이 우리에게, 우리가 사랑하는 이들에게 벌어져야 하는지 누구도 답을 줄 수 없고 답을 찾을 수도 없는

질문들에 대한 답을 자신만의 방식으로, 음악으로 전하고자 한 것은 아닐까.

## Postlude

그에 관한 에피소드 중 계속 의문을 던지게 하는 부분이 있었다. 그는 왜 인간의 고통을 높은 음으로 표현하고 싶어 한 걸까. 그것도 저음 악기인 첼로로. 인간의 행복보다는 인간의 고통과 상실을 얘기하고 싶어 했던 그에게는 일반적이지 않은 고음역의 첼로 사운드가 인간의 고통의 소리와 흡사하게 들린 것일까? 유년 시절 이후 그의 기억에 걸려 있는 충격과 고통의 소리. 생각을 거듭하다 문득 이런 생각이 든다. 고통은 위안을 필요로 하지만 행복은 위안이 필요가 없다. 그리고 음악가에게 있어 위안은 음악을 의미한다. 음악가는 음악으로 사람들을 위로할 수 있기 때문에. 그것이 우리가 음악을 하는 이유가 아닐까.

그의 음악이 난해하다고만 여기는 현대 음악임에도 불구하고 묘하게 우리의 마음을 건드리는 이유는 같이 살아 숨쉬는 공간에서의 소리를 음악의 재료로 가져왔기 때문만은 아닐 것이다. 그의 음악에서 휴머니즘, 깊은 인류애를 느낄 수 있기 때문이다. 그는 자신의 마음에서 울리는 모든 소리를 음악으로 끌어온다. 자연의 소리부터 인간의 깊은 내면의 외침까지. 그런 그의 끊임없는 노력과 인간의 고통에 대해 진심으로 공감하고 아파할 줄 아는 그의 천성이 음악에 더

해져 음악 이상의 깊은 감동을 불러일으킨다. 시대를 반영하는 음악, 음악가의 사명으로 쓰여진 음악, 행복이 아니라 인간의 고통을 노래함으로, 모든 것을 헤치고 극복해 나가는 인간의 위대함을 노래함으로 얻어지는 위안의 카타르시스는 그 어떤 것보다 강력한 힘을 발휘한다고 믿는다. 휴머니즘으로 가득한 쟈끄 르노의 음악처럼.

"이 곡(La beauté du monde)의 제목은 쟝 스타로뱅스키 (Jean Starobinski)가 60년 이상 집필한 문학과 예술에 관한 백 가지 연구의 In Quarto Gallimard 컬렉션에서 빌려온 것입니다. 그는 세기의 혼돈 속에서 작품의 힘이 파괴의 힘에 대항하는 인간 존재의 위엄을 입증하는 것임을 보여주기 위한 노력을 결코 멈추지 않았습니다. 세상의 아름다움에 "네"(Oui)라고 말하는 것은 쟝 스타로뱅스키의 끊임없는 교훈중의 하나입니다."

- Jacques Lenot

## Bourgogne Pinot Noir Wine

힘들었던 이번 학기, 기말시험만을 남겨놓고 있던 시점에 평소에는 마시지 않던 와인에 손이 갔다. 아주 힘들 때 가끔 맥주 한 캔을 넘어서지 않는 나로서는 갑자기 왜 와인에 손이 갔는지 모르겠다. 버티기 힘들었던 시기라 평소와는 다른 무엇이 필요했던 걸까? 얼마 전 집 근처에 큰 마트가 하나 생겼는데 입구 한쪽에 와인 코너를 따로 갖추고 있다. 클래식 음악처럼 고급문화라는 이미지를 갖고 있던 와인이 이젠 이렇게 동네 마트까지 들어선 것을 보면 와인에 대

한 소비자의 인식이 많이 바뀌고 있나 싶다. 클래식 음악처럼 와인의 대중화 현상이라도 벌어지는 걸까. 학생 신분이라 늘 고를 때마다 살 수 있는 가격의 마지노선을 고민하게 된다. 가격이 천차만별이라 기준을 알기도 힘들고 고를 줄 모르니 그저 그때그때 손이 가는 걸 고르게 된다. 처음엔 단맛이 좋은 듯싶더니 점차 단맛이 강하면 끌리지가 않는다. 무언가 다른 걸 느껴봤으면 좋겠는데...

　이번 칼럼 디저트를 와인으로 정하고 집과 그리 멀지 않은 곳에 위치한 한 와인 숍을 찾아가보았다. 이 와인 전문점의 대표님은 우리나라 와인 1세대로 와인이 생소했던 90년대 후반 아르바이트를 하던 프렌치 레스토랑에서 운명처럼 만난 와인의 매력에 빠져 20년 넘게 와인과 관련된 사업을 하고 계신다. 와인에 관련된 많은 얘기들을 해주셨는데 클래식 음악 문화와 상당히 닮았다. 부르고뉴에서 생산된 피노 누아(Pinot Noir)를 가장 사랑하신다는 대표님은 와인을 공부하며 십년 이상 꾸준히 마시는 사람들은 모두 다 한곳으로 모이는데 그게 바로 피노 누아라고 한다. 그것은 일반 와인들과는 다른 피노 누아의 일률적이지 않은 특성 때문이다. 피노 누아는 기후 변화에 민감해서 생산 된 해(year)의 해(sun)를 느낄 수가 있을 정도이다. 예를 들어, 테이스팅(tasting)을 했을 때 '이 해에는 좀 덜 더웠을 것 같다' 또는 '이 해에는 비가 많이 왔을 것 같다'라는 느낌이 테이스팅에서 느껴질 정도라고 한다. 이렇게 여러 방식으로 사람들의 감성을 자극하는 와인은 숙성을 거치면서 맛이 여러 가지로 변하기도 하는데 보관 방식이나 기간, 온도, 따르는 잔의 종류 등 여러 상황에

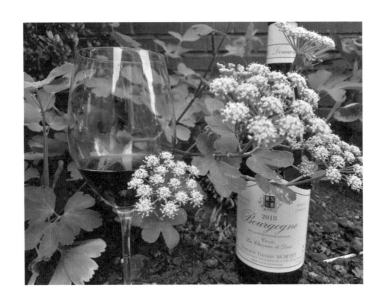

따라 맛이 변한다. 그래서 자신이 원하는 맛을 내기 위한 방식을 찾아가는 재미가 있다고 한다. 희귀성의 가치를 이용한 상업성에 의해 터무니없는 가격들이 매겨지기도 하지만 최고라는 가치에는 변함이 없다고.

  현재 작업하고 있는 내 글에 어울리는 와인을 찾는다면서 작곡가에 관한 얘기, 음악에 관한 내 생각 등 주섬주섬 생각나는 대로 얘기했더니 부르고뉴 피노 누아가 좋겠다며 띠에리 모르떼 와인을 추천해주셨다. 2018년산 도멘 띠에리 모르떼, '뀨베 레 샤름 드 데'(Domaine Thierry Mortet, Bourgogne Rouge 'Cuvée Les Charmes de Daix' 2018).

뮤저트 ☕

띠에리 모르떼(Thierry Mortet)는 프랑스 부르고뉴 지방에 위치한 가장 훌륭한 와인 산지 중의 하나인 쥬브레 샹베르땡(Gevery-Chambertin) 출신으로 그곳에서 유명한 모르떼 가문의 둘째 아들이다. 지금은 고인이 된 천재 양조가 드니 모르떼(Denis Mortet)의 동생으로 세계적인 추세에 맞추어 전 세계적으로 인기도 많고 가격도 높은, 아주 세련되면서도 현대적인 와인을 생산한 형과는 달리 동생인 띠에리 모르떼는 오로지 포도밭과 양조에만 헌신하는 스타일이다. 아무도 안 만나고 판매에도 크게 관심이 없고 오로지 전통적인 부르고뉴 방식을 고수하며 자연의 모습 그대로를 와인에 담기 위해 노력한다. 그래서 그의 와인은 자연스럽고 순수하며 클래식하면서도 독창적이라는 평가를 받는다. 2007년 모든 와인 생산 과정을 유기농법으로 전환하여 자연과 환경에 대한 그의 존중을 와인에 반영시켰고 유기농 인증 조건이 충족됨에도 불구하고 상업적인 활용에 대한 반감으로 유기농 마크를 표기하지 않을 정도로 고집스런 생산자이기도 하다. 그의 피노 누아는 그만의 고집스럽고 독특한 방식으로 제조되어 붉은 과실의 풍미, 섬세하며 우아한 아로마, 긴 피니쉬가 특징이다.

대표님이 코르크 마개를 따고 와인 잔에 직접 부어 주셨다. 먼저 향을 맡고 맛을 살짝 음미해 보았다. 음... 상당히 냉정한데. 오늘은 나에게 그 어떤 것도 줄 것 같지 않아 집으로 가져가 친해지는 시간을 가져 보겠다고 하자 대표님이 피노 누아는 기다림의 시간이 필요

하다고 하신다. 하루가 지나고 이틀이 지나고 매일 한 번씩 코르크 마개를 열고 향을 맡아 보았다. 오늘은 나에게 마음을 열어 줄 것인지 기대하면서. 코르크 마개를 열 때마다 처음의 그 차갑던 시선이 조금씩 나에게 돌려지는 게 느껴졌다. 그러다 일주일이 되던 날, 창가에서 불어오는 시원한 바람 탓일까? 마개를 연 순간 부드러우면서도 풍부한 향이 내 코끝을 지나 폐부 깊숙이 들어온다. 이름 모를 꽃향기도 나고 흙냄새, 나무 냄새도 나는 것 같고, 밝은 루비색의 자연을 가득 담은 맛과 향이 숨어있던 나의 감각들을 일깨운다. 친해진지 얼마 되지 않아 지금은 나에게 많은 말을 해주진 않지만 일 년 뒤, 내가 모든 공부를 끝내고 돌아오면 그때는 나에게 어떤 향의 미소를 건네줄까? 어떤 맛의 얘기들을 들려줄까? 그리고 그가 건네는 많은 얘기들을 모두 이해할 수 있을 만큼 나의 감각도, 나의 마음의 문도 더 많이 열려 있을까? 서로 어떤 존재가 되어 만나게 될지 궁금하다. 그리고 이 피노 누아 와인을 다시 만날 때에는 지금도 여전히 우리를 힘들게 하는 이 바이러스와의 전쟁이 끝나고, 세상의 아름다움에 언제나 "네" 라고 말할 수 있게 되길 진심으로 바래본다.

프랑스 다큐멘터리 영화 〈작곡가 쟈끄 르노의 초상〉의 짧은 소개 영상
From the documentary film 〈Angels sometimes bow〉 for French composer Jacques Lenot

뮤저트 🎧

# 스페셜 인터뷰

## 피아니스트 윈스턴 쵸이

### (시카고 루즈벨트 대학 피아노과 주임 교수)

*Special Interview with Pianist Winston Choi (Canadian Pianist, The Head of the Piano Program at Roosevelt University's Chicago College of Performing Arts)*

Q. 안녕하세요, 먼저 한국 클래식 음악 애호가들과 특별히 리뷰 독자들을 위해 바쁘신 일정 중에도 흔쾌히 인터뷰에 응해주셔서 정말 감사드립니다. 오늘 얘기를 나눌 쟈끄 르노 외에도 많은 동시대 작곡가들의 곡들을 초연하고 연주하시는 걸로 알고 있는데, 우리와 함께 호흡하고 있는 살아있는 작곡가들의 작품을 연주한다는 것은 선생님에게 어떤 의미가 있나요?

A. 그것은 저에게 굉장히 많은 것을 의미합니다. 제 스스로 작곡을 해왔고, 그런 일련의 과정을 통해 저의 창조적인 에너지와 시간을 쏟아내며, 내가 속한 세상에 대해, 어떻게 내가 그 세상과 교감하고 있는지에 대해 생각하고, 또한 제 자신의 음악적 영향과 성장배경에 맞서 투쟁합니다. 다른 작곡가들의 작품을 바라보며 이러한 모든 것에 대해 생각하는 것, 작곡가를 풍부한 역사를 지닌 복잡한 한 개인으로 바라보는 것, 그리고 사회에 기여하는 반드시 필요적인 요소로 바라보는 것이 저에게는 매우 매력적입니

다. 그러한 면에서 단지 누군가의 상상 속에만 있는 무언가에 생명력을 부여할 수 있다는 것은 저에게 아주 많은 것을 의미합니다.

Q. 이런 살아있는 작곡가들과의 교류가 수백 년 전에 생존했던 위대한 클래식 작곡가들의 작품을 해석하고 연주하는 것과 관련이 있다고 생각하시는지요, 만약 그렇다면 어떤 점이 그러한가요?

A. 물론입니다. 작곡가를 이해하면 할수록 그들이 무엇을 사랑하고 무엇을 싫어하는지, 그들의 정치적 견해, 그들이 음악을 듣고 생각하는 방식, 이 모든 것이 그들의 해석과 더불어 우리에게 더 많은 관점을 제공한다고 생각합니다. 작곡가가 말하는 것을 들어보고, 그들이 사용하는 언어, 말의 패턴을 들어보고, 그들의 성격을 파악하고, 이러한 관찰에서 얻어진 모든 특성들은 그들의 음악이 어떻게 그들과 공명하는지에 대한 통찰력을 우리에게 줍니다.

이러한 방식은 과거의 작곡가들을 이해하는 방식과 동일합니다. 왜냐하면 우리는 우리가 읽은 것, 전해져 온 역사적 전통들(역사적 녹음의 관찰을 통해서뿐만 아니라 구전적으로도), 그리고 작곡가들

이 어떠한 사람들이었는지 상상을 통해 그려낸 우리 자신만의 그림에 의존하기 때문입니다. 그럴 때 우리는 멀리 떨어져 있는 이 과거의 작곡가들과 매우 개인적인 관계를 창출해냅니다.

Q. 쟈끄 르노는 언제 처음으로 만나게 되셨으며 그의 첫 인상은 어떠하셨나요? 그리고 처음 그와 함께 작업한 작품이 무엇인지 궁금합니다.

A. 2003년에 프랑스에서 투어 연주를 했었는데 그때 쟈끄 르노를 처음 만났습니다. 5주 동안의 긴 순회공연이었는데 그 기간에 그 분의 〈피아노를 위한 프렐류드〉라는 작품 일부의 초연 연주를 부탁 받아 프랑스의 여러 마을과 도시에서 공연하였습니다. 저는 그를 만나기 전에 그의 작품을 여러 번 연주하였으며, 그 후에 직접 만나 작품에 대해 더 많은 얘기를 나누고 함께 작업을 했습니다. 그 후로 우리는 여러 프로젝트(3장의 음반 녹음, 피아노 협주곡, 다수의 공연 등)를 함께 했습니다. 그의 음악이 종종 수수께끼 같은 비밀스런 암호처럼 되어 있어 그가 매우 신비스런 존재일 거라고 예상을 하였기에 첫 만남은 충격적이었습니다. 하지만 저는 놀랍도록 복잡한, 자신만의 독특한 음악적 통로를 가지고 있는 사람을 보고 만났으며, 그는 자신의 음악을 통해 매우 신실하고도 진실하게 이야기를 하였습니다.

10 나의 첫 번역 칼럼

Q. 쟈끄 르노의 〈세상의 아름다움〉을 시카고에서 초연하신 것을 직접 들었는데 정말 충격적이고 매우 인상적이었습니다. 그날 초연이 특별했던 이유가 또 있다고 들었습니다. 초연과 다큐멘터리 제작을 위해 작곡가가 직접 프랑스에서 시카고로 오신 걸로 알고 있는데 그 공연과 관련된 스토리를 들을 수 있을까요?

A. 〈세상의 아름다움〉은 저와 제 아내인 바이올리니스트 밍환 쉬를 위해 쓰여진 곡인데 여러 해 전 파리에서의 공연 후 그가 우리를 위해 선물한 곡입니다. 우리는 그가 이토록 놀랍고도 강렬한 작품을 만들어 저희에게 헌정한 것에 대해 매우 감동하였으며 굉장히 영광스러웠습니다. 우리는 그의 다큐멘터리가 제작되고 있다는 소식을 들었을 때, 그리고 그가 우리와 함께 작업하는 장면들을 찍기 위해 제작팀과 함께 시카고에 오는 것을 고민 중이라는 것을 전해 듣고 그와 함께하게 될 이번 초연 공연이 매우 완벽한 행사가 될 것이라고 생각했습니다.

Q. 이 작품은 바이올린과 피아노를 위한 듀오 곡으로 선생님의 부인이자 시카고 루즈벨트 대학교 음대 현악과 주임 교수로 재직하고 계시는 바이올리니스트 밍환 쉬와 듀오로도 오랫동안 함께 활동을 해오신 걸로 알고 있는데 부부 연주자들의 가장 큰 장점은 무엇이라고 생각하시나요?

A. 우리는 서로의 성향을 깊이 이해하고 있습니다. 그 말은 즉, 우리는 서로의 타이밍, 사운드, 그리고 서로의 강점을 잘 알고 있기 때문에 공연 중 일어날 수 있는 일 등을 예상할 수 있다는 것을 의미합니다. 우리는 매우 효율적인 리허설을 할 수 있다고 생각하는데 그것은 이전에 수많은 문제를 함께 겪어왔기 때문입니다. 그러다 보니 함께 음악을 배우는 시스템을 가지게 되었습니다. 또한 우리는 서로를 신뢰하기 때문에 서로에게 의지할 수 있습니다. 서로를 지켜보며 서로의 소리에 귀를 기울인 그 많은 시간으로 인해 저희는 음악을 만들 때 감정적, 심리적, 정신적으로 하나가 됩니다.

Q. 쟈끄 르노 음악의 가장 큰 특징이 무엇이라고 생각하시나요?

A. 그의 음악은 종종 그의 음악을 연주하는 음악가들, 또한 듣는 이에 대해 많은 것을 드러냅니다. 지속적인 반복과 질문, 재맥락화를 통해 그 음악이 지닌 구조와 구성 요소들을 초월하는 방식을 가지고 있으며, 그것은 또한 매우 강력한 심리적 상태를 표현합니다.

Q. 연주자들의 자유에 의한 해석에 대해 어떻게 생각하시나요? 즉, 작곡가의 실제 의도와 연주자의 재해석이란 관점에서 말입니다.

A. 앞선 두 번째 질문의 대답에서 언급한 것처럼 진심으로 작곡가를 포용하고 이해하려는 노력을 하면 할수록 더 많은 유대감을 느낄 수 있습니다. 그러면 당신은 그의 음악을 해석할 때 자신의 본능과 원초적인 감정을 신뢰할 수 있는 지점에 이를 수 있는데, 그 이유는 그것이 철저한 공부와 경험에서 나온 것이기 때문입니다. 그리고 바로 그 시점에서 각 개인들 자신만의 역사와 통로는 궁극적으로 같은 종류의 작업을 한 다른 연주자와는 매우 다른 것을 창조할 것입니다. 사람은 누구나 느낄 수 있는 엄청난 자유가 있지만 그 자유는 고된 작업을 통해, 진짜를 찾아가는 과정을 통해, 진실을 구하는 과정을 통해 온다고 생각합니다. 진정한 자유는 오직 깊이 있는 공부를 할 때 필연적으로 찾아오는 어려움들을 넘어설 수 있을 때 오는 것입니다.

Q. 쟈끄 르노와의 실제 리허설은 어떠하셨나요? 창작자와 연주자로서 작품 해석에 관한 의견 차이 같은 건 없으셨나요? 살아 있는 동시대 작곡가와 함께 작업을 하기 위해 갖추어야 할 가장 중요한 요소는 무엇일까요?

A. 우리는 오랜 시간 함께 일해 왔고 많은 신뢰를 구축했기 때문에 서로를 깊게 이해하고 있습니다. 우리가 함께 작업하는 많은 리허설들은 서로에 대한 감사와 감탄의 시간들입니다. 저는 작곡가를 위해 이렇게 흥미롭고 혁신적인 음악을 연주할 기회를 얻

은 것에 매우 감사하게 생각합니다. 그리고 그 역시 그의 음악을 위해 시간과 열정을 바치며 헌신한 연주자들에게 감사한 마음을 가지고 있을 것이라 생각합니다. 우리의 많은 시간은 음악 뒤에 숨겨진 심리학, 더 큰 아이디어, 영향력에 대한 이야기를 나누는 데 쓰여집니다. 때때로 어떤 세세한 부분에서 조금 다르게 해석하거나 아티큘레이션을 바꾸고 싶을 때 그의 의견을 물어볼 만큼 편안한 사이입니다.

Q. 학교 학생들에게 동시대 작곡가들의 작품들, 특히 여성 작곡가나 흑인 작곡가들처럼 편견과 차별로 인해 빛을 보지 못한 훌륭한 작곡가들의 작품을 발굴하고 연주하도록 적극적으로 지지하고 계시는 걸로 알고 있습니다. 그러시는 가장 큰 이유가 무엇인가요?

A. 사회적 억압과 형평성의 결여로 인해 역사 속에 가려진 중요한 음악가들이 많이 있다고 생각합니다. 차별은 예술에 크나큰 영향을 미쳤는데 그것은 일반적으로 자금 지원이 대다수의 사람들을 가장 만족시키는 음악의 작곡가나 연주자들에게 돌아가기 때문입니다. 이러한 한계에도 불구하고 중요한 작품들을 탄생시킨 우수한 재능인과 놀라운 예술가들이 많이 있다고 생각합니다. 우리는 가능한 한 계속해서 그러한 많은 인재들을 찾아내고 발굴해내야 한다고 생각합니다.

Q. 공연이나 연주 활동과 관련된 에피소드들 중에 특별히 기억에 남는 에피소드는 어떤 것인가요?

A. 특별히 프랑스(특히 파리) 여행에 대한 놀랍고도 즐거운 기억들을 아주 많이 가지고 있습니다. 하지만 제가 늘 사랑해 왔던 것은 콘서트나 프로젝트를 마치고 난 후에 찾아오는 따뜻함과 활기찬 기운입니다. 쟈끄 르노의 작품들 중 익히기에 상당히 어려운 것들이 있는데 아주 힘든 작업을 해야 했습니다. 매우 어렵고도 극도로 긴 녹음 세션을 가졌던 많은 순간들을 기억하는데 하루에 16-18 시간의 작업을 한 적도 있습니다. 하지만 그런 힘든 작업 후 즐긴 훌륭한 프랑스 음식과 와인은 저에게 매우 큰 가치가 있었습니다.

Q. 우리는 여전히 코로나 바이러스라는 힘겨운 현실에서 벗어나기 위해 사투를 벌이고 있습니다. 이 팬데믹은 클래식 업계를 포함한 우리 사회의 모든 부분에 영향을 미치고 있는데요, 지금 우리 모두에게 주어진 이 시간들 속에서 음악가로서 어떠한 의미를 발견할 수 있으며 앞으로 어떠한 방향으로 나아가야 할까요?

A. 팬데믹으로 우리는 매우 가혹하고 힘든 시간을 보내고 있고 수많은 사람들이 직업과 수입을 잃는 결과를 낳았습니다. 하지만 저는 이것이 많은 예술가들에게 자신들의 예술적 정체성에 대해

재고하는 시간을 제공했다고 생각합니다. 외부 세계에 의존해 자신을 입증하는 많은 음악가들은 기존과 다른 자신만의 출구를 찾아야만 했습니다. 많은 음악가들이 활동을 위한 투쟁을 한 반면 일부 음악가들은 통상적으로 시간이 없어 하지 못했을 일들을 할 수 있는 여분의 시간을 발견하기도 했습니다. 그럼에도 불구하고, 많은 음악가들은 지난 1-2년간의 시간 동안 예상치 못한 독특한 방식으로 성장했습니다. 우리 모두는 계속해서 앞으로 나아갈 것이지만 이 시간부터 우리가 항상 지니고 가야 할 무언가가 존재할 것입니다.

Q. 마지막으로 독자들에게 전하시고 싶은 말씀이 있으시면 부탁드립니다.

A. 저는 모든 음악은 연속체에 존재한다고 생각합니다. 가장 특이한, 혹은 아방가르드 음악은 우리와 감정적으로 연결되는 어떤 것일 수 있습니다. 바흐의 가장 영적인 음악 또한 상당히 개인적이며 감정적일 수 있는 것처럼 말입니다. 그들 모두의 공통점은 진정한 한계가 없는 인류의 모든 측면을 포용한다는 것입니다. 만약 우리가 열린 마음과 열린 귀, 그리고 열린 가슴으로 듣고자 노력한다면 그것은 우리에게 풍성하고 삶의 성취로 가득 찬 경험을 가질 수 있게 허락할 것입니다.

Special Thanks To:

I'd like to express my deepest gratitude to Prof. Winston Choi who provided truly rare and precious sources about Jacques Lenot and was willing to allow me to have his interview, and Henry Noh who is a representative of Jeju Wine Outlet and gave me very interesting and rich stories about wine, also my wonderful friend Anastasia who reviewed my Korean translations and advised me.

- Pianist Hyuna Kim

쟈끄 르노에 관련된 굉장히 귀한 자료들을 제공해주시고 본 인터뷰를 위해 기꺼이 시간을 내주신 윈스턴 쵸이 교수님, 그리고 와인 추천과 와인에 관련한 흥미롭고도 재미있는 이야기를 들려주신 제주 와인 아울렛 노승현 대표님, 그리고 제 번역을 읽어주고 조언을 해준 친구 아나스타시아에게 진심으로 감사의 마음 전합니다.

# For Foreign Readers

## Chopin's 'Raindrop' Prelude & Rosemary Tea

On the keyboard, Ab and G# are played by pressing the same key. What is the difference between the two notes? In Chopin's "Raindrop" Prelude, there is a note that is heard consistently from beginning to end. It's none other than Ab (G#).

When his lover, Sand, goes out, the sky darkens and it suddenly rains. Chopin is left alone. Raindrops begin to pop down by the window. To his ears, they sound like Ab. A beautiful melody begins to flow out of his heart, which has been calmed by the sound of rain. Chopin is now sitting in front of the piano. He starts playing the raindrops. She will be back soon but...

At some point, Ab turns into G#, riding on a dark atmosphere. The key does not change. The left hand that pressed the key just changes to the right hand. His heart grows darker and darker as he waits for her who's not come back yet. He's afraid. What if she does not come back at all? (At the time, Chopin was suffering from tuberculosis and was convalescing on the island of Mallorca.) His anxious fear begins to flow along the

grief-stricken harmonic melody of his left-hand bass. The indifferently repeated G# of his right hand is the beating of his dark heart. As time goes by, his heart starts beating faster and faster. At some point, G# turns into an octave and grows fierce. It fluctuated more and more violently as if it were about to explode and then softened for a while. And now sorrow surges like a billow. "It's okay," he says to himself trying to console himself, but it's only for a moment. Sorrow becomes a bigger wave, rushing in and breaking his heart.

His mind, which has been confusingly drawing the wavelength of emotions with all kinds of thoughts, eventually begins to find peace as if it were tired. Ah, her footsteps... Immediately the beating of G# turns back into the droplets of Ab. Sand is back. The rain has stopped.

Chopin's 24 Preludes are a homage to Bach's The Well-Tempered Clavier. He completed 24 preludes by arranging 12 major and 12 minor pieces under elaborate calculations. There is an anecdote that Chopin wrote the 15th prelude, "Raindrop," while watching the rain fall outside the window while waiting for his lover, Georges Sand, who was out on the island of Mallorca, where Chopin stayed for recuperation.

The Ab droplets dripping from the fingertips of Chopin's delicate sensi-

bility... The G# beating of anxious heart...

One leisurely afternoon in September... In the autumnal rain... How about a cup of warm rosemary tea with Chopin's moist melody? The name "rosemary" derives from Latin ros marinus, literally meaning 'dew of the sea.' And it means "remembrance" in the language of flowers.

뮤저트

추천의 글

## 사랑과 음악이 한 묶음으로

〈김현아의 뮤저트(Mussert)〉라는 맛있는 글로 월간리뷰의 한 꼭지를 달달하게 해주던 피아니스트 김현아 선생이 그동안 써온 글과 다하지 못한 뮤저트를 묶어 책을 낸다고 알려 왔다.

'뮤직-Music'과 '디저트-Dessert'의 합성어인 뮤저트에는 식후 마시게 되는 차와 아이스크림, 빵과 케이크 등이 그 시간과 어울리는 음악과 함께 소개 된걸로 알고 있다.

때론 피아니스트 김현아의 주관적이고 개인적인 일상도 포함되었고 음악의 역사적 배경이나 그 음악이 묘사하고 담아내는 내용과 더불어 그리 어렵지 않고 너무 가볍지 않게 소개해내는 그녀의 글을 볼 때마다 맛깔스러운 글이라 생각했었다.

13년 전 처음 만났던 제주의 피아니스트 김현아는 때묻지 않은 순수함으로 무장되었지만 뜨거운 열정과 식지 않는 도전정신으로 학구열에 불타며, 지치지 않는 노력으로 변화를 갈구하던 당찬 피아니스트였다. 누구나 쉽게 시도하지 않은 형식으로 공연을 기획하고 무대를 만들어내던 그녀에게 제주라는 섬은 너무도 좁았고 답답했을 것이다.

음악가는 두가지의 부류가 있다.

현실에 안주하며 주어진 상황에서 안정적인 음악을 이어가는 이가

있는가 하면 가둬진 울타리 같은 현실에서 벗어나 다양하고 열린 세상 속에 나아가 또 다른 음악을 접하고 펼쳐보고 싶은 모험심 강한 음악가. 나도 김현아도 후자에 속한다. 십분 이해하기에 그녀의 미국행을 적극적으로 지지했었고 미국에서의 음악생활이 그녀 전반의 음악적 삶에 큰 변화를 줄 수 있을 거라 믿었다. 돌아온 지금, 다양한 체험과 학습으로 성숙되어진 피아니스트 김현아를 만났다. 다행이었다.

수많은 고민을 거듭하며 여러 길을 모색하고 있던 그녀가 책 이야기를 꺼냈다. 굿 아이디어다! 지칠 법도 한데 불사조처럼 지치지 않고 음악의 길을 고민하는 모습이 안쓰럽기도 하고 기특하기도 하다. 음악의 길을 걷고 있는 나를 포함한 많은 음악인들과 비음악인들이 재미있게 여러 클래식음악을 알게 할 수 있는 음악칼럼! 김현아의 뮤저트!

요즘 한국엔 베이커리 카페가 대규모로 유행 중이고 웬만한 식당은 명함도 못내밀 정도라고 한다. 언제부터 한국인들이 그렇게 빵을 좋아하게 되었는지 모르지만 향기 짙은 커피에 곁들이는 달달한 빵과 디저트는 언제나 뿌리치기 어려운 유혹이다.

그 디저트에 더해질 음악! 그동안 숙성되고 걸러졌을 김현아만의 음악이야기가 제법 많을 것이다. 맛있는 음악이야기로 다가간다면 더 많은 사람들이 클래식음악에 쉽게 다가오지 않을까? 더구나 늘 고민하고 도전하는 김현아라는 음악가이기에 평균적인 관점에서 조

뮤저트

금 벗어나 엉뚱할 수도, 기발할 수도 있는 음악 이야기를 풀어낼 것이다. 더 늦기 전에, 그녀가 경험한 생생한 음악과 한국인이 현재 사랑 중인 디저트를 한묶음으로 엮어 책으로 내어주길 바랬다.

다가오는 봄, 예쁘고 특이하며 생소할 맛있는 디저트에 자신만의 굳건한 음악세계를 과하지 않게 한스푼, 두스푼 떨어뜨려 완성한 김현아의 뮤저트가 우릴 행복하게 해줄 것이다. 나른한 오후, 당 떨어졌을 때 끌어당기는 아메리카노와 티라미수 조각케이크처럼 김현아의 뮤저트는 메말라가는 여러분의 감성에 시시때때로 당분을 보충하기에 충분하다.

작곡가 정애련

# 그녀의 음악은 우리에게 큰 위로

피아니스트 김현아는 꺽이지 않는 열정을 가진 음악가인 것 같다. 그리고 그 열정이 시간이 갈수록 커지면서 그녀만의 음악 세계를 확장 시키고 있다.

그녀를 처음 본 것은 커다란 교회에서 피아노 반주를 하는 모습이었다. 그때는 찬송가를 정말 은혜롭게 연주하시는 분인 줄로만 알았다.

그런데 우리 회사에서도 합창팀을 운영하는데다가 나 자신도 문화 예술분야 취재나 방송을 담당하고 있어서 김현아 씨와 이야기 할 수 있는 기회들이 종종 생겼다.

그녀의 음악과 삶을 이야기 하면서 음악을 향한 뜨거운 열정을 가지고 한계를 넘어서려고 애쓰고 있다는 사실을 알게 되었다. 그녀는 그 같은 열정으로 단독 콘서트를 하기도 하고 KCTV 제주방송 문화 카페에 초대되기도 했다.

어느날 그녀가 음악 전문지에 뮤저트라는 칼럼을 쓰기로 했다고 전해왔다. 그녀가 글 솜씨까지 있는 줄은 몰랐다. 이후 디저트와 음악이 함께하는 예쁘고 달콤한 칼럼들이 꾸준히 이어졌고 구독자들의 반응도 좋았다.

다시 어느날 미국에 있는 음악대학에 들어가 석사를 따겠다고 말했다. 깜짝 놀랐다. 솔직히 나이도 있고 언어장벽도 있는데 될까 하

는 마음이 들었지만 그녀의 결정은 확고했다. 도전하는 그녀를 응원할 수밖에 없었다

그녀는 2019년 홀쩍 단신으로 미국 시카고로 떠났고 거기서 피아노와 음악 공부를 했다. 그녀의 성장은 그녀로부터 가끔 전해 온 그녀의 음악에 대한 기쁨에서 잘 알 수 있었다. 그녀는 그곳에서 아주 좋은 성적을 냈으며 다른 학우들을 리드했다.

그 속에서 그녀는 한국인에게는 익숙치 않은 흑인 클래식 작곡가들의 음악을 찾아내기도 하고 다양한 연주로 교수들과 협연을 하기도 하는등 음악의 높이와 폭을 키웠다.

석사학위를 마친 김현아의 도전은 다시 이어지고 있었다. 제주에서 열리는 저명한 국제음악제인 국제관악제에서 세계적인 관악 마스터들과 피아노를 맡아 걸맞은 연주를 펼치기도 하고 갈빛콘서트에 참여해서 피아노 연주가 끊이지 않는 독특한 퍼포먼스를 연출하기도 했다.

그녀는 만날 때마다 뭔가 새로운 것을 기획하고 도전하고 있었다. 늘 그 도전의 원천이 무얼까 생각하게 된다. 그 도전의 원천은 자신과 자신의 음악을 완성하려는 끊임없는 갈증일 것이다. 그녀의 음악에 대한 갈증은 그렇게 자신을 점점 스토리를 가진 예술가로 성장시키고 있는 것 같다.

이번에 그 동안 모은 뮤저트를 묶어서 책으로도 출간한다고 한다. 뮤저트는 생각만 해도 음악과 눈까지 즐겁게 하는 달콤한 디저트가 떠오르는 독특한 칼럼이다. 무엇보다 그녀의 디저트 체험과 함께 독자들을 가볍게 음악 세계로 초청한다.

이 뮤저트가 출간되는 것은 정말 그녀의 마음안에 씨가 자라서 맺은 먹음직한 열매와 같다고 생각한다. 그렇게 그녀에게서는 음악에 대한 갈증에서 자라는 열매를 하나씩 맺고 있다.

그녀는 이제 또 다른 음악의 길을 찾고 있다. 음악을 완성하는데는 끝없이 이어지는 여정을 떠나야 하는 것이다.

그러나 나는 그녀가 더욱 성장하고 그녀의 음악이 다양하게 펼쳐질 것이라고 확신하고 있다. 그녀에게는 모든 장애물을 극복하는 자신의 음악세계를 만들어가고 싶은 욕심이 있고 그것들이 열매를 맺어왔기 때문이다.

이제 누군가 충분히 격려하고 박수를 보낸다면 그녀의 음악은 우리에게 큰 위로로 돌아와 행복을 줄 것이라고 생각한다. 그녀의 음악에 대한 열정을 응원한다!

KCTV제주방송 편성제작국장 윤용석

# 아름다운 선율과 달콤한 디저트가 건네는 위로

　영원히 시들지 않을 아름다운 향기를 가진 피아니스트 김현아 선생님의 책이 드디어 출간되었습니다. 피아니스트 김현아 선생님은 단순한 인터뷰이를 넘어 저와 오랜 시간 마음을 나눈 소중한 인연입니다.

　2017년 따스한 봄날, 정성스럽게 포장된 소포가 편집부 사무실로 날아왔어요. 박스를 열어보니 제주에 살고 있는 한 피아니스트가 보내준 따끈따끈한 음반이 들어 있었죠. 앨범의 수록곡인 첫 곡 '바흐'의 칸타타 BWV 208 중 '양들은 평화로이 풀을 뜯고'를 들었을 때의 감정이 아직도 생생합니다. 작품을 연주한 아티스트의 진심이 전해져서인지, 지금도 힘이 들 때면 이 음반을 통해 위로받곤 합니다.

　마지막 작품까지 모두 다 들은 후 포스트잇에 적힌 선생님의 번호로 연락했고 수화기 너머로 나눈 대화 덕분에 김현아 선생님과의 소중한 인연이 시작되었어요.

　제주에서 인터뷰했던 날은 겨울이었는데, 아침 9시에 선생님과 함께 뜨끈한 칼국수를 호호 불며 도란도란 이야기를 나눴던 순간도 행복한 추억으로 남아 있습니다.

　이 책은 2018년부터 4년간 매달 월간리뷰에 연재한 김현아의 뮤저트에 소개된 에피소드를 한데 엮어 선생님의 스타일로 재해석한

에세이 작품입니다.

'뮤저트' 에는 제주에서 나고 자란 피아니스트의 추억과 오디션 준비를 위해 처음 미국 땅을 밟았던 에피소드, 그곳에서 만난 소중한 인연, 힘든 상황을 위로해준 달콤한 디저트, 팬데믹 시대 속에서 느꼈던 성장 스토리와 음악을 하면서 느낀 다양한 설렘과 행복, 그리움 등 다채로운 감정이 고스란히 녹아 있습니다.

김현아 선생님의 추억이 담겨있는 클래식 음악 1곡과 달콤한 디저트를 한데 엮어 세상에서 하나뿐인 이야기를 담아낸 '뮤저트'.

이 책을 천천히 음미하다 보면 아름다운 선율과 달콤한 디저트가 주는 위로에 마음이 포근해지고, 그리운 추억 한 조각이 떠올라 가슴이 먹먹해져 버리곤 할 거예요.

이 책이 달콤한 디저트와 클래식 음악을 함께 음미하는 걸 좋아하는 모든 분들께 닿기를, 당신의 소소한 일상에 달콤함을 더하는 책으로 다가가기를 진심으로 희망합니다.

<div align="right">월간리뷰 기자 김희영</div>

뮤저트

## 피아니스트 김현아의 두모습

　피아니스트 김현아와는 20여 년 전 교회 성가대의 지휘자와 반주자로 인연을 맺기 시작했다. 10여 년을 함께하는 동안 그녀는 너무나 완벽한 반주자여서 차라리 공기처럼 의식하지 못하게 하는 존재로 지내왔다.

　악보를 미리 주지 않아도, 아무리 많은 곡을 연습해도, 항상 완벽하게 맞추어주었고 한 번도 지휘자에게 불평하거나 요구사항도 없었다. 그때는 나도 그것이 당연한 것처럼 생각했다. 그리고 2018년년말 성가대 송년만찬회에서 "그동안 나는 세상 최고의 반주자와 함께 할 수 있어서 행복했다"라는 짧은 감사의 인사를 했고 우리는 함께 십여 년의 임기를 마쳤다.

　지금 생각해보면 이 뛰어난 연주자를 가볍게 대했던 나는 자신의 손에 든 구슬이 진주인 줄 모르며 가지고 놀던 철모르는 바닷가 소년 같았다고 해야 할까?

　제주의 많은 사람들은 그녀를 뛰어난 반주자로 생각했다. 수많은 성악가와 기악 솔리스트들이 그녀의 반주를 희망했고, 그래서 항상 바빴으며 많은 연주자와 친분을 쌓았다. 그녀는 반주를 부탁하는 솔리스트들에게 우리가 다니는 교회에서 특별연주할 것을 요구했고, 덕분에 우리 교회의 예배에는 수준 높은 연주가 넘쳐났다.

　그녀는 한동안 일요일 1부 예배와 2부 예배 사이에 전문 연주자들

을 위한 독주 프로그램을 운영하기도 했고, 절반 이상은 자신의 연주로 채워 넣었다.

그녀가 많은 반주를 하게 된 것은 뛰어난 곡 해석 능력 때문이라 생각한다. 연주자들은 항상 그녀의 해석에 기대었고 많은 도움을 얻어갔다.

그녀는 반주자에 그치지 않고 독주자로서 자신을 표현하기 위해 많은 시도를 했다. 그러나 자주 연주되는 곡목과 통상적인 진행을 거부했으며, 공연을 자신의 스토리로 만들어 표현하고자 노력했다. 대표적인 것이 아마 〈음악일기〉 시리즈 공연일 것이다.

그녀는 악보의 재생이 아니라, 음표가 그녀의 머리와 가슴과 손가락을 통해 소리로 살아나 지금 이곳의 청중들에게 의미를 주는 그러한 연주를 추구하였다. 수많은 레퍼토리를 연습했지만 공연장에서는 스스로 의미를 부여할 수 있는 작품들만 연주하였다.

자신만의 음악세계를 구축하고자 하는 그녀의 욕구는 나와의 인연으로 새롭게 발전하게 되었다. 나는 무려 25년(사반세기?!)이 넘도록 극동방송에서 클래식 작곡가들의 교회음악을 해설하는 '성곡을 찾아서' 프로그램을 진행하고 있는데, 덕분에 훌륭한 클래식 교회음악의 레퍼토리를 넘치도록 머릿속에 저장하고 있었고, 이 곡들이 공연장에서 연주되지 않는다는 점을 늘 안타까이 여기고 있었다. 그러한 문제를 함께 이야기하다가 우리는 의기가 투합되어 '성곡을 찾아

서' 라이브 특집 공개방송을 기획하게 되었다.

2017년 주옥같은, 그리고 제주에서는 처음 연주되는 클래식 교회음악 레퍼토리들로 콘서트를 겸한 공개방송을 진행하였고, 이 공연에 스스로 의미를 찾은 김현아는 연주했던 레퍼토리를 스튜디오 녹음하여 〈한송이 장미꽃 피어나〉라는 앨범을 발매하게 되었다.

2018년에는 피아노, 바이올린, 첼로의 독주와 피아노트리오 레퍼토리를 추가한 제2회 '성곡을 찾아서' 라이브 특집 공개방송을 진행하였다.

김현아는 드디어 클래식 작곡가들의 교회음악 속에 감춰진 무궁무진한 레퍼토리에 눈을 뜨게 되었고, 아마 이것이 자신이 다른 연주자들과 차별화될 수 있는 새로운 길이라는 생각을 갖게 되었을 것이다. 종교를 떠나 이 음악이 가진 영혼에 대한 깊이 있는 접근과 진지함에 반하게 되었던 것이다.

차츰 독주자로서의 정체성을 확립해 나가던 그녀는 자신의 음악성에 깊이를 더해 줄 학문적인 욕구를 느끼게 되었고, 이로 인해 늦은 나이에 미국유학을 떠나게 된다. 출세를 위한 유학이 아니라 오직 음악적인 깊이를 더하기 위한 유학이었기에, 의아하게 생각하는 많은 사람들과 달리 나는 그녀의 결정에 깊은 공감을 보내주었다. 유학생활 중 그녀는 학생들 중 맏언니 역할을 하며 학업과 연주활동으로 어린학생들에게 모범을 보이고, 학위를 마치자마자 붙잡는 교수

들을 뒤로 한 채 귀국하게 되었다.

　귀국한 그녀에게 나는 새로운 역할을 제안하였다. 그것은 내가 20여 년간 주 사회자로 진행하고 있는 '제주국제관악제'의 마에스트로 콘서트의 반주를 부탁한 것이다. 세계적인 명성의 관악 솔리스트가 출연하는 이 공연의 반주자는, 연주곡 자체가 초연이거나 생소한 현대곡이고, 함께 연습할 기회도 거의 없는, 그리고 외국어로 소통해야하는 아주 난해한 자리이다. 뛰어난 초견 능력과 곡 해석 능력을 요구하기에 모두 꺼려하는 자리이기도 하다.

　김현아는 지난여름 두 차례의 마에스트로 콘서트에서 캐나다 출신의 트럼펫연주자 옌스 린데만(Jens Lindemann), 영국 출신의 유포니엄 연주자 스티븐 미드(Steven Mead), 스페인 출신의 유포니움 연주자 조셉 부르게라 리에라(Josep Burguera Riera) 등 전 세계 최정상급의 연주자들과 호흡을 맞추며 새로운 경험을 하게 되었다. 그것은 마에스트로가 자신의 연주를 얼마나 극단적인 수준까지 끌어올려 무대에서 보여줄 수 있는가를 함께 경험하게 된 것이다.

　반주자로 주어진 기회였지만 연주자로서의 깨달음을 얻었다. 돈오(頓悟)의 순간은 우연히 찾아온 것이 아니라 깨달음에 대한 열망과 수련이 있었기에 주어진 것이다.

　그리고 몇 개월이 지난 12월 13일 김현아는 소프라노 오능희와 바리톤 김승철의 '듀오 갈빛 콘서트'라는 연주회에서 반주자의 새로운 모습을 보여주었다.

뮤저트 🌀

무소르그스키 〈전람회의 그림〉 중 한 작품에서 다음 작품으로 이동하는 동안 연주되는 '프롬나드'처럼 공연의 스테이지와 스테이지의 사이에 그녀는 '프롬나드'를 연주하였다. 제1부에서는 무대에서 노래되지 않은 정애련 작곡가의 또 다른 가곡이, 제2부에서는 아리아의 전주가 사용되었다.

크리스마스와 연말의 분위기를 외면하고 아무런 장식이 없었던 무대는 썰렁하게 비쳐졌지만 피아노의 중단 없는 갈빛 선율로 채워졌고, 청중으로 하여금 집중하게 하고 상상력을 발휘하도록 하는 효과가 있었다.

독창자가 편안하게 노래할 수 있도록 뒷받침하는 것이 전통적인 반주자의 역할이다. 그러나 김현아는 더 나아가서 청중들이 편안하게 음악을 감상할 수 있는 분위기를 조성하는 것도 반주자가 할 수 있는 일임을 보여주었다.

그녀는 다음번 연주회로 쇼팽의 에뛰드 전곡을 연주하는 독주회를 선보일 것이다. 이 또한 평범한 연주회는 아니리라. 쇼팽의 24개의 연습곡에 어떠한 생명력을 불어넣을지, 어떠한 스토리로 엮어낼지 무척 기대가 된다.

독주자와 반주자, 그녀는 이제 더 이상 두 길에서 방황하지 않을 것 같다. 산 정상(頂上)에서 바라보는 여유를 얻었으니...

"산모퉁이 바로 돌아 송학사 있거늘, 무얼 그리 갈래갈래 깊은 산 길 헤매나~~"

음악평론가 김준곤

# 뮤저트 톺아보기

### 1화 - 시벨리우스와 초콜릿 브라우니
오늘 같이 멜랑꼴리한 밤, 그윽한 커피 한잔과 따뜻한 브라우니, 그리고 가문비나무의 진한 선율에 몸을 맡겨보자. 당신의 밤이 행복해질 것 같다.

### 2화 - 거년과 자몽에이드
일 년 중 모든 사물이 가장 찬란하게 빛나는 오월, 루비 오렌지 빛깔의 달콤쌉싸름한 과육의 청량감이 넘치는 시원한 자몽에이드를 이 곡과 함께 콜라보 해보자. 누가 아는가? 사랑이 당신에게 찾아오는 마법 같은 일이 벌어질지. 그리운 이가 있다면 한번 이 노래로 주문을 외워보자. Come to baby, Come to baby do. 나에게로 와, 나에게로.

### 3화 - 차이코프스키와 비엔나 커피
비엔나 커피는 세 가지 맛을 느낄 수 있는 음료이다. 맨 위에 얹어진 휘핑크림의 차갑고 부드러운 단맛과 아래에 깔린 커피의 뜨거운 쓴맛, 그리고 시간이 지나면서 둘의 조화가 만들어내는 쌉싸름한 단맛. 인생도 그러하지 않은가.
달콤할 것만 같은 시간 속에 숨겨진 인생의 쓴맛. 하지만 시간만이 만들어 줄 수 있는 연륜은 인생의 쌉싸름한 단맛을 즐기는 방법을 알려준다.

### 4화 - 뎡애련과 티라미수
한창 여름이 무르익어가는 7월, 독특한 콜드브루 커피향이 마스카르포네 치즈를 감싸는 시원한 티라미수를 입에 한 입 넣고 잠시 눈을 감아보자. 어디선가 불어오는 청량한 바람 같은 그 오묘한 맛이 내 기억 저편 어딘가에 자리 잡고 있는 그 곳으로 나를 끌고 가주길 바래보며..

## 5화 - 알마 도이쳐와 딸기 크루아상

크루아상 Croissant은 프랑스어로 '초승달'이란 뜻이다.

영어로는 Crescent, 라틴어 Crescere(자라다, 성장하다)에서 파생되었으며

음악용어 Crescendo(점점 크게)와 같은 어원을 갖는다.

## 6화 - 쇼팽과 로즈마리 허브티

가을 비 내리는 9월의 어느 여유로운 오후.

쇼팽의 촉촉한 선율에 따뜻한 로즈마리 허브티 한 잔은 어떨까.

로즈마리(Rosemary)는 라틴어로 Ros(이슬, 눈물)와 Marinus(바다)의 합성어이다.

'바다의 이슬' 또는 '바다의 눈물' 이란 뜻이며, 꽃말은 '나를 생각해요'.

## 7화 - 모차르트와 무지개 롤 케이크

음악은 인생의 변주곡과 같다.

'나'라는 테마와 '인생'의 여섯 바리에이션. 마치 일곱 빛깔 무지개를 말아 놓은 것 같은 레인보우 롤 케이크처럼 형형색색의 다채로운 인생이 음을 통해 펼쳐진다.

## 8화 - 슈베르트와 얼 그레이 홍차 라떼

슈베르트 세레나데의 첫 소절 피아노 반주에서 스타카토로 표현된 단조 음형이 마치 서글픈 그의 눈물과 닮았다. 사랑에 가슴 아픈 그의 두 눈에서 뚝. 뚝. 떨어지는 눈물...

낙엽 밟는 소리에도 눈물이 날 것만 같은 11월의 쌀쌀한 어느 가을 밤.

얼 그레이 홍차 라떼의 향기가 천리를 돌아 다시 내 코끝을 스치고 지나간다.

## 9화 - 슈트라우스와 블루벨벳 싸우어 크림 케이크

내일의 일은 아무도 알 수가 없다. 잘라보기 전에는 뭐가 들었는지 알 수 없는 저 블루벨벳 싸우어크림 케이크처럼. 그 안에는 그저 내일을 향한 오늘의 바람과 소망과 꿈이 있을 뿐. 오늘의 꿈과 소망이 내일을 만든다. 오늘은 내일을 꿈꾸고 내일은 오

늘로 완성된다.

하지만 무엇보다 중요한 건, 살아 숨 쉬는 지금, 이 순간이 가장 소중하다.

### 10화 - 카푸스틴과 크렘 브륄레

설탕을 태워 딱딱하게 토핑된 캐러멜을 뚫고 들어가면 부드러운 커스터드 크림치즈가 나오는 크렘 브륄레는 마치 클래식의 엄격한 프레임을 뚫고 들어가면 그 속에 커스터드 크림 같은 재즈의 스윙이 느껴지는 카푸스틴의 음악과 닮았다.

### 11화 - 차이코프스키와 허니 아이스크림 샌드위치

투쟁 같은 3일간의 시간 끝에 얻은 건 앞으로 한 달간 살게 될 새로이 얻은 눈물 나게 아름다운 보금자리, 새롭게 알게 된 사람들, 마음의 여유, 따뜻한 차 한 잔, 그리고 내일에 대한 희망이다. 한 달 후 이 곳을 떠나는 그 순간 이 모든 것은 '소중했던 곳의 추억'으로 남겨지겠지? 벌써부터 이 곳이 그리워진다. 그래서일까? 갑자기 차이코프스키의 이 마지막 '멜로디'의 사랑스런 선율이 자신을 추억해 달라며 하얀 눈 위로 발자국 음표들을 남기며 사라진다. 블루밍턴의 허니 아이스크림 샌드위치의 추억과 함께.

### 12화 - 헨델과 히비스커스 티

히비스커스 차의 정열적인 붉은 빛을 떠올리니 문득 시저가 첫 눈에 반한 히비스커스 꽃을 닮은 클레오파트라의 화려한 외모와 V'adoro Pupille의 노래 가사, 큐피드의 화살이라도 맞은 듯 불꽃처럼 빛나는 당신의 두 눈동자를 사랑하고 갈망한다는 그녀의 노래가 오버랩된다.

아름답고 강렬한 붉은 빛으로 사람의 마음을 사로잡는 히비스커스의 꽃말은 '남몰래 간직한 사랑'.

### 13화 - 루이 암스트롱과 캐러멜 오레오

눈부시게 빛나는 오월의 어느 아침, 'What a wonderful world'를 틀어놓고 오레오

과자를 하나 입에 넣고 있자니 시카고에서의 기억들이 머리를 스치며 지나간다. 루이 암스트롱의 짙고 허스키한 음성이 부드러운 오월의 햇살을 타고 내 주변을 따사롭게 비춘다. 그리고 내 귀에 이렇게 속삭인다. 삶의 행복은 대단한 것에서 오는 것이 아니라고. 파랑새는 언제나 네 곁에 있지만 그걸 보지 못하는 것은 너라고. 그래, 뭐 시카고가 아니면 어떤가. 킬윈스의 그 리얼 오레오가 아니면 또 어떤가. 여기 편안한 내 집에서 루이 암스트롱의 명곡을 틀어놓고 집 근처 마트에서 산 오레오 과자 하나 입에 넣고 있자니 이리도 행복한 것을. Yes, I think to myself, "What a wonderful world". 그래, 이 얼마나 멋진 세상인가.

### 14화 - 윤이상과 꿀빵

먹을거리가 넘쳐나는 이 시대에 꿀빵은 그렇게 특별한 맛을 지닌 건 아닐 수 있다. 하지만 우리는 가끔씩 음식에서 맛이 아니라 추억을 먹을 때가 있다. 아무리 흔한 음식도 거기에 자신만의 특별한 사연이나 추억을 갖고 있다면 그것은 적어도 자신에게만은 특별한 음식인 것이다. 맛이 찾아 준 기억. 마르셀 프루스트의 〈잃어버린 시간을 찾아서〉에서 무심히 홍차에 찍어먹은 마들렌의 맛이 불러일으킨 잊고 있던 시간들의 기억처럼 맛이 시간을 돌려놓는다.

### 15화 - 드뷔시와 프렌치토스트

접시를 비우고 나니 다시 현실로 돌아왔다. 어떻게 이런 맛을 내는지 궁금하다. 드뷔시의 3온음처럼 무슨 '금지된 레시피(recipe)'라도 사용한 걸까?
인상파 화가의 팔레트 같은 그의 음악처럼 이 아르보(Arvo)의 프렌치토스트 역시 요리사의 팔레트처럼 먹는 이를 꿈과 현실의 경계로 데려가 잠시 한 여름 오후의 짧은 환상을 꿈꾸게 만든다.

### 16화 - 베토벤과 모래사막

세상 모든 것이 그렇듯, 똑같은 이야기나 사물도 삶의 어떤 지점에서 다시 들여다보면 예전엔 보이지 않던 것들이 눈에 들어와 새롭게 느껴지는 법이다. 그렇다 해도

모자를 보아구렁이로 상상한다는 것은 여전히 어른들에겐 어려운 일일 것이다. 그것은 순수한 상상력과 호기심 가득한 어린 아이 같은 마음의 눈을 간직한 사람에게만 보이는 것이기 때문이다.

### 17화 - 포레와 몰리의 컵케이크

어디든 가야겠다 싶어 올해 졸업해서 이제 곧 한국으로 돌아갈 후배에게 근사한 디저트 가게에 데리고 가달라고 했더니 몰리의 컵케이크〈Molly's Cupcakes〉라는 아주 귀여운 이름의 디저트 숍을 소개해 주었다. 컵케이크 전문 숍인데 이름처럼 아기자기 귀엽다. 동화책 삽화로 들어가면 딱 어울릴 알록달록 크레파스로 그려놓은 듯한 미니 컵케이크 들을 보고 있자니 몰리와 비슷한 이름을 가진 곡이 하나 떠오른다. 바로 포레의 돌리 모음곡〈Dolly Suite〉.

### 18화 - 보로딘과 제인의 쿠키

제인 선생님은 그라운드호그 데이 행사 주최지인 펑수타니 출신으로 항상 이맘때면 어머니가 할머니 때부터 전해 내려오는 레시피로 만든 쿠키를 구워 자녀들에게 한 박스씩 선물했다 한다. 그런데 어느 해, 여느 때처럼 잔뜩 기대를 하고 박스를 받아 열어보니 거기에 쿠키는 없고 대신 레시피가 적힌 종이가 한 장 달랑 들어 있었다고 한다. 이제부터는 직접 해먹으라는 메모와 함께. 그때부터 쿠키를 굽기 시작하셨다고 한다.

### 19화 - 아름다운 너의 눈동자와 라기 함바

'당신과 함께 시작하고 당신과 함께 끝나요. 나의 세상이. 내 비밀로 감춰 두려했는데 이 눈에 다 드러나고 말았네요. 전 오직 당신에게 속해있어요. 당신에 대한 기억은 날 한숨짓게 만들어요. 이렇게 당신을 바라보고 있지만 당신을 만날 수는 없네요. 난 어떻게 해야 하나요. 당신의 아름다운 눈동자. Tere Mast Mast Do Nain.'

## 20화 - 멘델스톤과 말차

따스한 햇살에 푸르른 나무들, 봉우리를 터트리며 아름다운 얼굴을 세상 밖으로 내밀기 시작하는 꽃들, 그리고 부드러운 바람. 이다지도 평화로운데 여기 밖을 나서면 지금 세상에 울려 퍼지고 있는 건 침묵과 고통에 찬 신음, 그리고 레퀴엠 뿐.

## 21화 - 발라키레프와 균형과 틀

블루밍턴에서 두 달간 본의 아닌 칩거 생활로 매일 아침저녁으로 들어야 했던 건 새소리였다. 부드럽고 깨끗한 리릭 계열의 하이 톤에 빠르지도 않고 그렇다고 너무 느리지도 않은, 마음을 편안하게 해주는 안단테 모데라토 템포. 밝고 명랑한 장조도 아니고 어두운 단조도 아니다. 보통 새들처럼 짹짹거리는 짧은 호흡이 아니라 정말 노래하는 듯 긴 호흡으로 아름다운 프레이즈를 만들며 노래한다. 부드러운 플랫 계열의 조성에 내재된 에너지와 서정적인 아름다움을 간직한 너무나 청아한 소리.

## 22화 - 새뮤얼 콜리지 테일러와 현무암 빵

전 세계가 코로나 바이러스와 사투를 벌이는 중에 미국에서는 한 흑인의 죽음이 발단이 되어 인종차별을 반대하는 항의 시위가 일어나 미국 전역으로 퍼져 전 세계의 관심을 끌고 있다. 이 사건을 그들만의 문제로 치부할 수 없는 이유는 '차별'이란 것이 인종차별에만 국한된 단어가 아니기 때문이다. 우리 주위에 늘 도사리고 있는 인간의 속성과 연결된 단어이기 때문이다. 그들의 진통과 아픔을 보고 있자니 우리 민족이 겪어야 했던 아픔들이 오버랩된다. 우리에게도 여전히 해결되지 못한 아픈 역사들이 남아 있지 않은가. 자신의 아픔을 통해 타인의 아픔을 이해하기도 하지만 때로는 타인의 아픔을 통해 자신의 아픔을 깨닫기도 하는 법이다.

## 23화 - 릴리 불랑제와 하급 노다

1900년 아버지의 죽음과 이 곡을 쓰기 시작한 해에 시작된 제 1차 세계대전, 그리고 질병으로 인해 평생 따라다니는 죽음의 그림자. 이러한 요인들로 인해 그녀의 많은 작품에는 비애와 상실감, 그리고 어둠의 그림자가 곳곳에 짙게 투영된다. 포레나 드

뷔시를 연상케 하는, 프랑스 작곡가들 특유의 컬러플한 색채위에 드리워진 그녀만의 슬픔과 어둠의 하모니.

### 24화 - 슈만과 백향과 아이스티

사람들은 각기 자신만의 드라마를 만들며 삶을 살아간다. 살아간다는 그 자체가 한 편의 드라마이기 때문이다. 그리고 인생 살다보면 우리 모두에게도 저 하이델베르크의 술통보다 더 큰 관이, 마인츠 다리보다 더 긴 관 뚜껑이, 거인 12명이 들어야 할 만큼 무거운 관이 필요한 순간이 찾아온다. 특히 코로나와 더불어 끝없이 발생하는 자연재해로 그 어느 때보다 힘든 나날들을 보내고 있는 요즘, 그로인한 절망과 한숨을 담으려면 우리에게는 얼마나 큰 관이 필요할까.

### 25화 - 톤 다움런드와 화과자

화과자는 첫 맛은 '눈'으로 끝 맛은 '입'으로 즐긴다는 말이 있을 정도로 시각적 즐거움을 중시하는 디저트다. 정교하게 조각하듯이 만들어 예술작품처럼 보이는 화과자는 만드는 정성으로 대접받는 사람들에게 기쁨을 선사한다. 팥을 좋아하는 나로서는 이 다양한 화과자가 참 맛있고 보는 즐거움도 있어 매일 새벽 수업에 지쳐 있던 나에게 참으로 기쁜 선물이다.

### 26화 - 에런 코플런드와 목련꽃차

이루지 못한 사랑 때문에 죽은 후에 목련이 되어 항상 북쪽을 향해 핀다는 전설을 가진 목련꽃. 코플런드의 노래도, 목련꽃도 이루지 못할 사랑에 평생을 가슴앓이 한다. 제목과 모순되게 '네가(내 마음이) 그렇게 잊는 것을 질질 끌면 그 사이에 내가 그를 기억해버릴지도 몰라'라며 결국 그를 못 잊는다고 고백하는 코플런드 노래의 마지막 가사처럼.

### 뮤저트 27화 - 바흐와 말차 치트 가래떡

오랜만이다, 이런 느낌. 코로나의 장기화로 인해 관객이 아닌 녹음 기계를 앞에 놓

뮤저트

고 혼자 갇힌 공간에서 연주를 해야만 하는 상황이 지속되면서 점점 잊혀져가는 감정들이다. 공간을 울리는 음향, 살아 꿈틀대는 소리의 파장, 내 연주에 귀를 기울이는 이와의 음악을 통한 교감... 마음먹고 시간을 내어 정성스럽게 단장하고 오늘 어떤 훌륭한 연주가 나의 무뎌진 감각을 일깨워 줄 것인지, 잠시 줄어든 삶에 대한 의욕을 다시 채워 넣어 줄 것인지, 오래 잊고 있던 소중한 추억 하나를 기억하게 해줄 것인지, 기대에 찬 마음으로 공연장을 찾아 자리를 메워주는 관객의 소중함을 새삼 인식하게 되는 시점이다.

## 28화 - 로버트 무친스키와 느쿤

마스크는 일종의 어떤 도구, 때로는 우리의 본성을 가리어주기도 하고, 때로는 반대로 우리의 진짜 모습을 보여주기도 하는 어떤 매개물적인 존재이다. 마스크의 착용으로 평소에는 타인에게 보여주지 않던 내 안의 숨겨진 다른 캐릭터를 보여주고자 하는 욕망이 표출되기도 하고 반대로 마스크의 착용은 타인에게 보여주고 싶지 않은 본 모습을 감추어주는 방패와도 같은 역할을 한다. 하지만 과연 어느 쪽이 진짜일까. 둘 다 진짜일 수도 있고 둘 다 아닐 수도 있다.

## 29화 - 리처드 헌들리와 마카롱

소녀 철학가 메이를 위한 메로나 마카롱. 메이가 들고 온 돌맹이(stone)만큼이나 매끄럽고 동그란 화이트 펄 진주 초코 볼. 바다에 놀러갈 때 메이가 입었을 것 같은 따뜻한 파스텔 톤의 연두빛 원피스를 연상케 하는 멜론 크림이 진주 볼을 감싸고 있다. 메로나 마카롱을 입에 가져가니 상큼한 멜론 향이 코끝을 먼저 스치고 지나간다. 부드럽고 풋풋한 멜론 크림과 은은한 진주 펄 초코 볼이 생각이 깊고 말수가 적은 메이의 바닷가에서의 소중한 추억만큼이나 눈부시게 빛난다.

## 30화 - 쟈끄 르노와 와인

인간은 사랑하는 누군가를, 그 무엇인가를 잃었을 때 크나큰 상실감에 빠지게 된다. 특히 참혹한 전쟁을 겪었던 세대들, 어린 시절 공포로 가득한 고통스런 기억을 끌어

안고 살아가는 사람들, 아무런 이유도, 잘못도 없이 인간의 이기심으로, 잔혹함 때문에 희생된 모든 살아있는 생명들. 이들이 끌어 안고 가야만 하는 얼룩진 상처들이 치유되기 힘든 치명적인 기억으로 남겨졌다면 그들에게 인생이란 아마도 평생을 그 기억 속에서, 메아리가 되어 돌아올 뿐 절대 해답을 주지 않는 질문들을 향한, 답을 구하기 위한 여정이 되지 않을까. 그런 이가 음악가라면...